더 기묘한
미술관

더 기묘한
미술관

진병관 지음

하나의 그림이 열어주는
미스터리의 문

빅피시
BIG FISH

보이는 그림과
보이지 않는 이야기 사이에서

이미 수천 번은 들렸을 루브르 박물관에는 매번 오래도록 그 앞에 머물게 하는 작품이 있다. 바로 844번 방에 걸려 있는 렘브란트 판레인의 자화상이다. 844번 방은 렘브란트의 유명세에 비해 찾아가기 쉽지 않은 꼭대기 층 깊은 곳에 있어 늘 한산하다. 그 덕에 그림을 조용히 감상하기 좋다.

이른 나이에 세상의 주목을 받으며 화려한 삶을 살던 렘브란트는 그 밝음에 취해 결국 그림자 속으로 빠져버린다. 그래서 그의 말년은 쉽지 않았다. 그럼에도 그가 54세에 그린 이 자화상을 좋아하는 이유는 자신을 향한 원망이나 분노가 드러나지 않기 때문이다. 그렇다고 자포자기한 모습을 그린 것도 아니다. 오히려 자신의 선택으로 인해 초라한 노부가 되었음을 과장하거나 숨기지 않은 채 솔직하고 담담하게 드러내고 있다.

만약 나였다면 조금이라도 남들 보기에 좋은 모습을 그리고 싶지 않았을까? 그러나 렘브란트는 솔직한 모습을 그렸기에 오늘날까

지 빛과 어둠을 가감 없이 보여준 훌륭한 화가로 남았다.

　많은 이가 아름다운 그림을 찾는다. 그리고 아름다움은 그 자체로 기쁨을 준다. 하지만 나는 늘 어두움과 그늘로써 삶의 이면을 보여주는 그림에 더욱 마음을 빼앗긴다. 우리의 삶도 밝거나 어둡기만 하지는 않을 테니 말이다.

　《기묘한 미술관》을 연 지도 3년이 지났다. 여행을 하기도, 미술관에 가기도 어려웠던 시기에 글로나마 명화를 한자리에 모아보자는 생각에 펴낸 책이 바로 《기묘한 미술관》이었다. 운이 좋게도 많은 분이 찾아주셔서 다양한 작품에 관해 함께 즐겁게 이야기 나누고, 감상할 수 있었다.

　실제 미술관에서는 정기적으로 작품에 문제는 없는지, 복원 작업이 필요하지는 않은지, 배치를 변경할지 등을 고민하고, 점검한다. 그간 많은 관람객이 《기묘한 미술관》에 들러주셨기에 나 또한 미술

관의 해설사로서 더 좋은 작품을 소개하고 싶다는 생각이 커졌고, 그간 새롭게 발굴한 작품들을 바로 이 책《더 기묘한 미술관》에 다시 한 번 전시하게 되었다.

전작에서 비교적 대중적인 작품을 주로 다뤘다면《더 기묘한 미술관》에서는 잘 알려진 화가의 숨겨진 이야기 혹은 잘 알려지지 않은 화가의 새로운 이야기같이, 흥미롭지만 비교적 덜 알려진 작품을 소개하고자 노력했다. 또 작품의 배경 지식인 역사, 사조와 화풍, 기법에 대해서도 교양의 수준에서 두루 다뤘다. 모쪼록 재미와 교양 측면에서 모두 만족스러운 관람이 되기를 바란다.

아내이자 가장 가까운 친구인 송이에게 가장 먼저 고마움을 전한다. 그리고 언제나 힘이 되어주는 가족과 늦은 밤 곁에 앉아 글쓰기 친구가 되어준 의리의 고양이 민식이에게도 감사의 츄르를 전한다.

또 벌써 세 번이나 모자란 글을 멋진 책으로 만들어주신 이경

희 편집자님, 든든한 동료 선영, 인환, 필요한 논문 자료가 있을 때마다 도움을 주신 호찬님, 마지막으로 파리와 유튜브에서 만나 힘이 되어주시는 많은 분께 진심으로 고마움을 전한다.

<div style="text-align: right;">파리에서 진병관</div>

차례

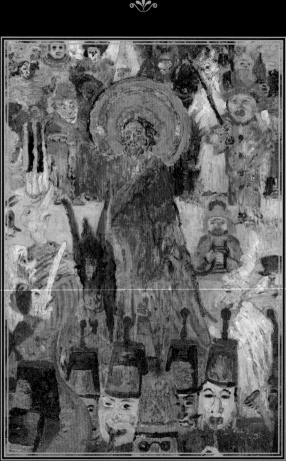

제임스 앙소르,
〈예수의 브뤼셀 입성〉

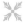

수많은 사람이 행진하고 있다. 저마다 괴기스럽고 우스운 가면을 쓴 무리의 행렬은 끝이 보이지 않는다. 거칠게 칠해진 붉은색, 초록색, 노란색 등의 원색이 서로 강렬하게 부딪치고, 가면과 가면이 빽빽하게 그려져 있어 막상 보고 있으면 숨이 막힐 듯 앞으로 쏟아져 내리는 느낌이다. 그림 속 주인공이 누구인지, 어디에 시선을 두어야 할지 혼란스럽다.

베네치아에서 매년 열리는 유명한 가면 카니발이 떠오르기도 하지만, 그림 상단의 붉은 현수막에 쓰인 'VIVE LA SOCIALE(사회주의 혁명 만세)'라는 슬로건이 어떤 정치집회를 의미하는 것 같기도 하다. 하지만 화가는 이 작품의 제목을 당황스럽게도 〈예수의 브뤼셀 입성〉이라 정했다.

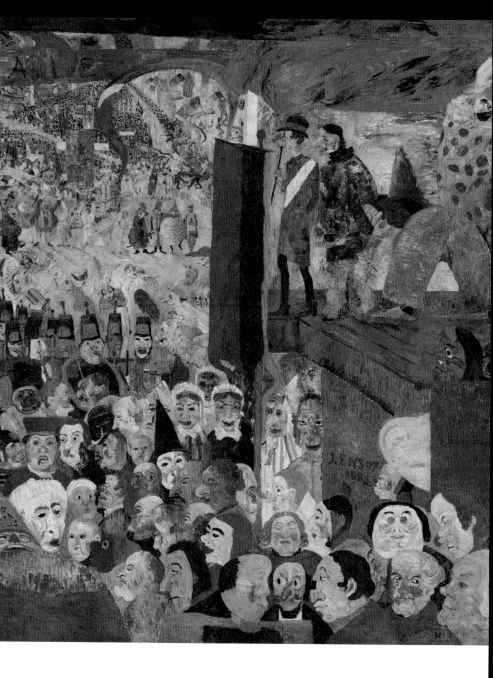

제임스 앙소르, 〈예수의 브뤼셀 입성〉,
캔버스에 유화, 252.6×431㎝, 1888년, 폴 게티 미술관

서양 역사에서 오랫동안 그려진 예수의 예루살렘 입성 이야기를 빗대어 그린 그림일까? 제목을 본 후 그림을 자세히 들여다보니, 중앙의 저 멀리에 나귀를 타고 들어오는 한 남자가 보이고 그의 머리 뒤에는 광배가 그려져 있다. 하지만 누구도 그를 환영하는 것처럼 보이진 않는다.

성경에 따르면 예수가 유월절을 맞아 예루살렘에 나귀를 타고 들어서자, 죽은 나사로를 살렸다는 소문을 들은 많은 사람이 종려나무 가지를 들고 모였다고 한다. 그리고 '호산나(구원하소서)'라고 외치고 찬송하며, 자신들의 옷을 길에 깔아 예수를 이스라엘의 왕으로 맞이했다고 전해진다. 일반적으로 '예수의 예루살렘 입성'을 그린 과거의 그림들은 성경에 서술된 문장을 충실히 묘사하는 것이 기본이다.

하지만 제임스 앙소르는 성경 이야기 속 상황을 전혀 다른 모습으로 벨기에 브뤼셀로 옮겨왔다. 게다가 대담하게 예수의 얼굴에 자신의 얼굴을 그려 넣으며 예수와 자신을 동일시했다. 그는 자신을, 세상을 구원할 예수로 여겼던 것일까? 아니면 적어도 브뤼셀의 구원자만이라도 되려 했던 것일까?

앙소르는 이 작품을 그린 후 몇 년이 지나지 않아 모든 작품과 작업실을 통째로 헐값에 내놓는 극단적인 결정을 한다.

피에트로 로렌체티, 〈예수의 예루살렘 입성〉,
프레스코화, 244×310㎝, 1320년경, 성 프란치스코 성당

✳ 지겹도록 이어진 비평의 결과

앙소르가 처음부터 〈예수의 브뤼셀 입성〉 같은 미스터리하고 상징적인 그림을 그렸던 것은 아니다. 바닷가 마을에서 태어나 자연을 그리며 화가의 꿈을 키워갔던 소년은 열일곱이 되던 해에 더 큰 꿈을 위해 브뤼셀 왕립 미술학교에 입학한다. 하지만 그는 신화, 성서, 고전 작품을 기초로 한 전형적인 아카데미 미술 교육을 못마땅하게 여겼고, 입학한 지 3년 만에 졸업을 포기하며 고향에 돌아온다. 앙소르는 부모의 집 다락방에 작업실을 만들고 자신만의 예술 세계를 찾기 시작한다.

초창기에는 프랑스 인상주의의 영향을 받아, 일상을 주제로 빛을 연구한 작품들을 발표한다. 하지만 앙소르의 작품은 당시 벨기에 미술계에 받아들여지지 않는다. 발표하는 작품마다 "눈병을 앓고 있는 것 아니냐", "물감이 마르기도 전에 화면을 겹쳐 버렸다"라는 등 비평가들의 먹잇감이 되어 악평을 받는다.

잦은 비판의 대상이 된 것은 앙소르뿐만이 아니었다. 새로운 예술을 꿈꾸는 다른 젊은 화가들도 마찬가지 상황에 처하자 1883년, 기존의 수구적인 화단에 반기를 든 젊은 화가들의 모임이 탄생한다. 앙소르를 포함한 스무 명의 젊은 화가와 조각가 들이 모여 만든 '20인회(Les XX)'가 바로 그것이다.

이 전위적인 미술 단체는 매년 자신들의 작품을 발표했고, 에두아르 마네부터 신인상주의, 후기 인상주의, 상징주의 작품 등 새로

운 예술 작품을 소개하는 전시회를 개최한다. 또 〈젊은 벨기에〉, 〈근대 예술〉 같은 잡지도 창간해 자신들의 사상까지 세상에 알리기 시작한다. 하지만 여전히 그들의 활동은 기존 미술계에는 눈엣가시였고 "쇠라, 피사로와 같은 사기꾼과 손을 잡고 있다", "팔레트의 빈곤함이 느껴진다"라는 이야기를 들으며 공공의 적으로 여겨진다. 그럼에도 그들의 노력으로 브뤼셀은 유럽 국제 미술 전시회의 중심으로

제임스 앙소르, 〈굴을 먹는 여인〉,
캔버스에 유화, 205×150.5㎝, 1882년, 안트베르펜 왕립미술관

부상한다.

20인회와 활동을 함께하는 시기부터 앙소르의 작품은 인상파와 멀어진다. 그 대신 히에로니무스 보스와 피터르 브뤼헐과 같은 플랑드르 출신 화가들의 영향을 받아 상징적인 화풍으로 변했고, 기이한 가면이 그림에 등장하기 시작한다.

가면은 앙소르에게 어릴 적부터 친숙한 소재였다. 가족의 경제를 책임지던 어머니는 조부모 때부터 이어온 기념품 가게를 운영했다. 가게에는 동양이나 아프리카에서 건너온 조개껍질, 박제된 물고기, 무기, 중국 도자기 등 이국적이고 진귀한 물건이 가득했고, 매년 열리는 카니발을 위한 가면들도 늘 진열장에 존재했다. 어린 시절 가족들과 함께 진귀한 옷과 가면을 쓰고 카니발에 참여했던 경험과 가게에서 봤던 기괴한 물건들은 앙소르의 작품 세계에 큰 영향을 주게 된다.

※ 민낯을 선명하게 드러내는 가면

앙소르는 새로운 예술을 공유할 동료가 생겼다는 것이 기뻤다. 자기 작품을 알아주는 이가 가까운 곳에 여러 명이 생겼다는 든든함을 느낀 동시에 자신이 모임의 리더가 될 것이라고 예상했다. 하지만 그의 바람과 달리 동료들은 자기중심적이면서 지나치게 특이한 작품을 내놓는 앙소르를 조금씩 멀리하기 시작했고, 그의 입지는

제임스 앙소르, 〈분노한 마스크들〉,
캔버스에 유화, 135×112㎝, 1883년, 벨기에 왕립미술관

20인회 내에서 점점 좁아진다.

동료들과의 서먹함, 비평가들의 여전한 공격, 유일하게 작품을 이해해 주던 아버지의 사망은 그를 수렁으로 밀어넣는다. 더불어 1886년에는 점묘법으로 대표되는 신인상주의가 그룹 내에서 유행했는데, 앙소르가 이를 탐탁지 않게 여기자 동료들과 심한 갈등을 겪게 된다.

1888년 결국 그의 모든 작품이 20인회의 전시회에서 거부되고, 동료들은 그의 강제 탈퇴 여부를 두고 찬반 투표까지 벌인다. 동료들과 함께하는 전시회가 아니라면 작품을 선보일 곳이 없었던 앙소르는 스스로 반대표를 던져 투표를 부결시키는 수모까지 겪는다.

그는 자존심이 강한 화가였다. 왕립 미술학교를 다니기 전에도 학교 교육에 적응하지 못해 중학교를 2년 만에 그만뒀고, 왕립 미술학교에서는 로마 황제 아우구스투스의 석고상 얼굴을 분홍색으로 칠하는 기행을 일삼았다. 그러나 여러 갈등에 굴하지 않았고, 예술가로서 자신은 선택된 영혼이라 생각하며 예술을 구원할 존재라고까지 여겼다.

그러나 현실은 그의 강하고 비대한 자아를 알아주지 않았다. 아버지의 사망 후 집안에서조차 돈이 되는 그림을 그리라는 핀잔을 듣게 되자 앙소르는 마음에 큰 상처를 안고 고립되어 간다.

예수(혹은 앙소르)가 브뤼셀에 입성하고 있다. 앙소르는 예수의 예루살렘 입성이라는 이야기를 빌려 자신의 이야기를 그리고 싶었

다. 그러나 그는 예수와 달리 환대받지 못했다. 이보다는 오히려 예루살렘에서 체포된 예수가 많은 이의 조롱 속에서 십자가형을 받으러 가는 장면이 더 어울릴 것이다.

그림의 왼쪽 상단에는 'XX(라틴어 20)'라는 20인회의 상징과 그 위로 구토하는 인물이 그려져 있다. 자신과 뜻을 함께하는 동지라 생각했지만, 결국 등을 돌리며 다른 이들과 같이 자신을 몰아세운 이들을 향한 앙소르의 분노와 조롱이 담겨 있다. 그 아래에 자신을 빨간 고깔모자를 쓴 노란색 광대로 한 번 더 그려넣으며 성스러운 존재이자 천박한 존재로 자신의 이중성 또한 표현한다.

그리고 그림의 왼편 하단에서 올빼미의 모습도 찾을 수 있다. 화가가 좋아했던 보스의 〈바보들의 배〉에도 등장하는 올빼미는 어리석음과 죽음을 상징하는 존재로, 자신의 예술 세계를 알아주지 않는 대중을 향한 훈계이기도 하다. 또 올빼미 아래의 해골은 플랑드르 회화에서 많이 다뤘던, 우리의 인생 가운데 죽음이 존재한다는 '메멘토 모리'를 표현한 상징이다. 보편적인 진리를 깨닫지 못한 채 자신을 계속해서 비난하는 비평가를 뜻한다.

그림 속에는 가면을 쓰지 않은 인물도 많지만, 그들 또한 가면을 쓴 것 같은 우스꽝스러운 얼굴로 그려져 모든 이들이 가면을 쓰고 있는 것처럼 느껴진다. 앙소르는 사람은 누구나 일종의 가면을 쓰고 있다고 생각했다. 가면은 익명성을 갖게 한다. 가면 뒤에 숨어버린 누군가는 내면에 감춰두었던 잔혹함을 쉽게 드러낸다는 것을 우리는 잘 알고 있다. 그래서 가면 행진은 인간의 내면에 담긴 속마음을

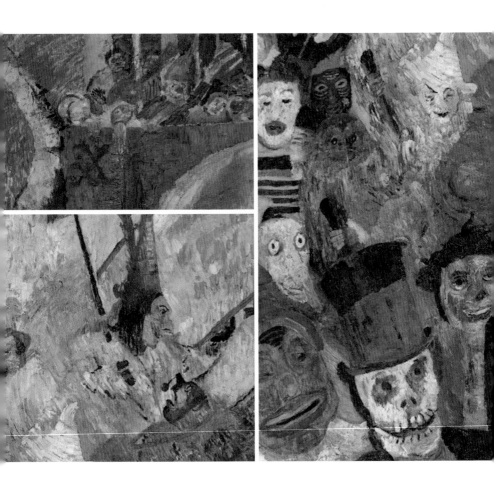

▲그림 왼쪽 상단의 라틴어 'XX'
▲빨간 고깔모자와 노란색 광대로 표현한 화가 자신의 이중성
▶그림 왼편 하단의 올빼미와 해골

더 선명하게 드러내는 진실한 순간일지 모른다.

1893년, 창설 10년 만에 20인회는 해체를 결정한다. 그리고 절망에 빠진 앙소르는 자신의 작업실과 모든 작품을 8,500프랑(현재 한화 기준 약 5,600만 원 정도로 추정된다)에 팔겠다는 무모한 결정을 내린다. 그러나 그의 작품을 보러 오는 이는 아무도 없었다.

※ 화가의 두 얼굴

앙소르는 잊혀갔다. 알아주는 이는 없었고, 경제적 어려움은 극심해져 갔다. 새로운 그림을 그리겠다는 의지도 사그라들었고, 날카롭게 빛나던 상징적인 그림도 더는 발표되지 않았다.

그러던 1896년, 벨기에 왕립미술관이 마네 스타일로 그린 그의 초창기 작품 〈램프를 청소하는 소년〉을 구입한다. 1899년에는 파리에서 그의 작품에 대한 특별 기사가 났고, 연이어 작품을 재해석하는 찬사와 논문이 발표되면서 일약 벨기에의 국민화가가 된다. 하지만 화가의 날카롭던 붓끝은 이미 닳아버렸는지 앙소르는 기존의 작품을 넘어서는 걸작을 그려내지 못한다.

1920년에 앙소르의 회고전이 성공적으로 개최되자 벨기에 왕 알베르 1세는 그에게 남작 작위를 수여하기로 한다. 이 소식을 들은 앙소르는 30여 년 전, 왕실과 교회같이 권력을 거머쥔 이들을 신랄하게 비판한 작품 〈거드름 피우는 식량 보급〉의 남아 있는 인쇄본을

제임스 앙소르, 〈램프를 청소하는 소년〉,
캔버스에 유화, 151.5×91㎝, 1880년, 벨기에 왕립미술관

제임스 앙소르, 〈거드름 피우는 식량 보급〉,
에칭화, 18×23.8cm, 1889년, 겐트 미술관

황급히 찾아낸 후 모두 파기해 버린다. 성공의 달콤함이 세상을 향한 분노와 거침없이 비판하던 용기를 모두 녹여버린 것이다.

앙소르가 쓰고 있던 가면은 무엇이었을까? 자신을 알아주지 않던 이들을 향해 날카로운 분노를 쏟아내던 모습이 진짜였을까? 아니면 세상을 조롱하며 거침없이 살던 모습을 감춘 온화한 모습이 진짜였을까? 그가 원했던 진짜 가면이 무엇인지는 그만이 알고 있을 것이다.

올빼미가 상징하는 것

네덜란드 화가 보스의 〈바보들의 배〉는 쾌락과 탐욕에 빠진 인간 군상을 그린 작품으로 유명하다. 금방이라도 가라앉을 것 같은 배에 많은 이가 올라타 있다. 이들은 나무에 매달려 있는 빵을 서로 먹겠다고 다툼 중이다. 금욕과 절제의 미덕을 보여야 할 수도사와 수녀 또한 함께 싸우고 있으니, 다른 이들은 말할 것도 없을 것이다.

제대로 된 돛대도, 노를 젓는 사공도 보이지 않는 배의 운명이 어찌 될지는 불을 보듯 뻔하다. 그리고 이 모든 상황을, 나무 꼭대기에 앉은 올빼미가 내려다보고 있다.

보스의 그림에 자주 등장하는 올빼미는 로마 신화 속 미네르바의 새로, 지혜와 총명함을 나타냈다. 하지만 중세 시대에는 밤에 마녀와 함께 날아다니는 어둠의 새, 무덤과 어두운 동굴을 드나드는 새와 같이 불길한 존재로 여겨졌다. 특히 어둠을 좋아하는 습성 때문에 복음의 빛을 받아들이지 않는 불신자를 상징했다. 그 부엉이가 바보들을 조롱하듯 바라보고 있다. 앙소르 또한 자신의 예술 세계를 알아주지 않는 이들을 보스의 올빼미를 통해 나타냈다.

히에로니무스 보스, 〈바보들의 배〉,
목판에 유화, 58×33㎝, 1475~1500년, 루브르 박물관

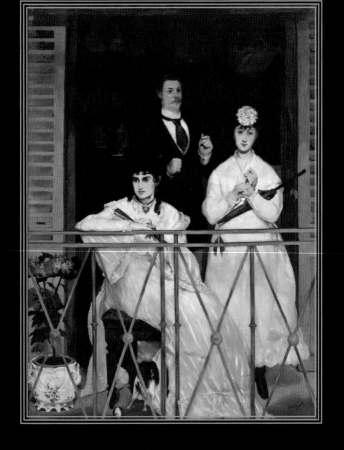

에두아르 마네, 〈발코니〉,

캔버스에 유화, 170×125㎝, 1868~1869년, 오르세 미술관

에두아르 마네,
〈발코니〉

그림 속 발코니에 나와 있는 사람들은 전형적인 19세기 부르주아들의 일상적인 모습을 하고 있다. 한 여인은 부채를 들고 앉아 먼 곳을 바라보고 있고, 그녀의 발밑에선 작은 강아지가 공을 가지고 놀고 있다. 그녀의 옆에는 머리에 꽃 장식을 한 여인이 장갑을 낀 손으로 긴 우산을 들고 있고, 뒤의 남자는 담배를 손에 쥔 채 또 다른 곳을 바라보며 서 있다. 남자의 뒤로는 어둠 속에서 시중을 드는 듯한 아이의 모습이 희미하게 보인다.

마네의 〈발코니〉에 등장하는 모든 인물은 화가 마네의 지인들이다. 왼쪽에 앉아 있는 이는 화가 베르트 모리조로, 1864년 파리 살롱전에 입선한 경력이 있는 당시 드물었던 여성 화가다. 또 모리조 옆, 꽃 장식을 단 여인은 마네 부인의 친구인 바이올리니스트 파니 클라우스, 남자는 동료 화가 앙투안 기메다. 마지막으로 어둠 속의

아이는 마네의 아들로 보이며, 레옹 린호프라는 이름으로 불렸다.

그림의 어두운 배경, 남성의 검은 정장과 여성들의 흰색 드레스, 난간과 덧문의 녹색과 넥타이의 청색이 서로 대비를 이루며 긴장감을 자아낸다. 반면 색채의 충돌과는 무관하다는 듯 그림 속 인물들은 서로에게 아무런 호감이나 관심을 드러내지 않고, 각자 다른 방향을 바라보며 영혼 없는 표정을 하고 있다.

파리의 가장 상류층 집안 출신인 마네에게는 말할 수 없는 몇 가지 가정사와 사생활이 존재했는데, 이 그림은 바로 그 비밀을 말하고 있다.

※ 어둠 속 아이는 누구일까

〈발코니〉에 숨겨진 첫 번째 비밀은 어둠 속에 그려진 아이다. 그는 마네의 아들 레옹 에두아르 코엘라 린호프로, 아버지인 마네와 성이 달랐다. 어머니 수잔 린호프의 성을 따른 아이는 마네가 죽기 직전에야 유산 상속을 위해 호적에 이름을 올릴 수 있었고, 평생을 마네의 처남으로 주변에 소개되었다.

마네의 부인 수잔 린호프는 네덜란드에서 온 피아니스트였다. 스물두 살의 나이에 마네의 집에 가정 교사로 들어와, 세 살 어린 마네와 마네의 동생 외젠에게 피아노를 가르쳤다. 하지만 얼마 지나지 않아 린호프에게 아이가 생긴다. 그녀는 아이의 출생 신고서에 친부

의 이름을 '코엘라(그녀가 지어낸 것으로 추정되는 이름)'라고 기재하며 출생의 미스터리를 남긴다.

마네는 그가 자신의 아이라 생각했는지 아버지 몰래 그녀와 동거를 시작한다. 하지만 누군가는 린호프가 마네의 아버지 오귀스트의 정부였다고도 주장한다. 스무 살을 갓 넘긴 젊은 여성이 고향도 아닌 파리에 와서 가정 교사를 할 수 있었던 것은, 오귀스트의 의지가 아니었다면 불가능했기에 일리가 있는 주장이었다. 게다가 마네의 아버지는 매독으로 사망했기에 복잡한 사생활이 있었을 것이라는 추측도 가능하다.

어쨌거나 마네는 아버지가 돌아가시자 다음 해에 수잔과 결혼한다. 하지만 결혼 후 둘 사이에는 아이가 없었다. 이를 통해, 수잔이 마네의 아이를 낳은 게 아니었음에도 불구하고 파리 대법관이던 아버지와 가문의 명예를 지키기 위해 큰아들인 마네가 대신 멍에를 짊어졌으리라 추측하는 이들도 있다. 또 누군가는 동생 또는 제4의 인물이 수잔과 관계있었을 거라고도 이야기한다.

마네 아버지와 어머니를 그린 그림, 레옹의 그림, 마지막으로 마네의 자화상 세 점의 그림을 보면 실제로 레옹의 얼굴은 그들 가족과 많이 닮지 않았다. 또 레옹은 미술을 보는 감각도 없어, 마네가 사후에 남겨준 그림이 팔리지 않자 쓸모없는 것들이라며 부숴버렸다. 결국 레옹이 누구의 아들이었는지는 끝내 밝혀지지 않았다.

에두아르 마네, 〈오귀스트 마네와 부인의 초상화〉,
캔버스에 유화, 110×90㎝, 1860년, 오르세 미술관

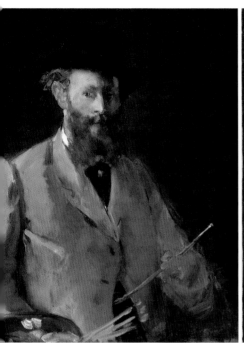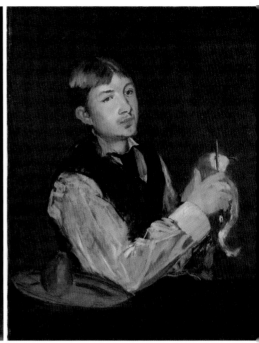

▲에두아르 마네, 〈팔레트를 들고 있는 자화상〉,
캔버스에 유화, 83×67㎝, 1878~1879년, 개인 소장
▶에두아르 마네, 〈배를 깎는 소년〉,
캔버스에 유화, 85×71㎝, 1868년, 스웨덴 국립미술관

※ 끝내 풀리지 않은 비밀

〈발코니〉에 숨겨진 두 번째 비밀은 왼편에 앉아 있는 여성 화가 베르트 모리조다. 그녀는 18세기 로코코 양식의 위대한 화가 장 오노레 프라고나르 집안 출신이다. 그녀의 어머니는 모리조가 화가가 되겠다는 것에 반대하지 않았다. 당시 미술 학교는 남성들의 전유물이었기에 그녀는 개인 교습을 통해 그림을 배웠고 1864년, 두 점의 풍경화를 파리 살롱전에 출품해 입선까지 한 실력자였다.

모리조와 마네는 루브르 박물관에서 서로를 알게 됐고, 마네는 이 생기 넘치는 젊은 여성 화가를 파티에 초대해 에밀 졸라, 샤를 보들레르와 같은 문화계 인사들과 교류할 수 있도록 돕는다.

모리조는 마네의 그림을 좋아해 그의 화실에 자주 드나들며, 고전주의 회화를 뒤로하고 일상생활을 주제로 한 작품들을 그리기 시작한다. 또 인상주의 화가들과도 친분을 쌓으며 1874년 제1회 인상주의 전시회의 당당한 일원이 된다.

마네 또한 그녀에게 조언을 아끼지 않았고, 작품의 모델이 되어 달라고도 부탁한다. 모리조가 마네의 그림에 처음 등장한 작품이 바로 〈발코니〉다. 당시 화가의 모델이 된다는 것은 단순히 화가와 모델 사이, 그 이상의 관계였음을 의미하기도 했다. 그러자 파리 사교계에 마네가 결혼하지 않았다면 모리조와 결혼했을 것이라는 소문이 돌기 시작한다. 실제로 마네는 다른 어떤 모델보다 모리조의 초상화를 많이 그렸고(총 12점), 죽을 때까지 여러 그림을 팔지 않고 소장했다.

또 독신 여성은 어떠한 사회적 활동도 할 수 없었던 시기였기에 마네는 그녀에게 자신의 동생 외젠을 소개했고, 모리조는 외젠과의 결혼을 선택한다. 이 결혼 또한 마네가 그녀와 가깝게 지내기 위한 결정이었고, 그녀가 낳은 딸이 사실은 마네의 아이일 것이라는 끔찍한 루머도 떠돌았다. 둘의 이야기는 지금까지도 많은 이에게 금단의 이야기로 전해지며 2014년에는 〈마네의 제비꽃 여인: 베르트 모리조〉라는 영화로도 제작됐다.

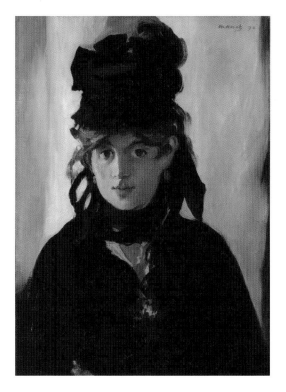

에두아르 마네, 〈제비꽃을 든 베르트 모리조〉,
캔버스에 유화, 55.5×40.5㎝, 1872년, 오르세 미술관

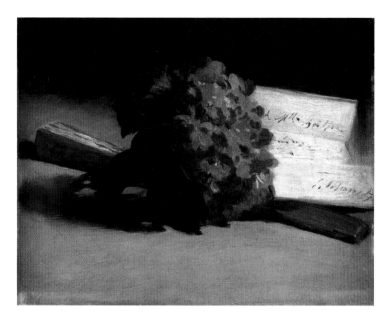

에두아르 마네, 〈제비꽃 다발〉,
캔버스에 유화, 22×27㎝, 1872년, 개인 소장

　제비꽃은 그리스어로 '이오'라고 불린다. 이오는 그리스 신화에 등장하는 인물로, 제우스가 사랑한 아르고스 왕의 딸이다. 제우스는 헤라에게 자신의 불륜을 들킬까 두려워 이오를 소로 변신시켰는데, 그녀가 거친 풀을 먹는 게 안타까워 곁에 제비꽃을 피워 달콤한 향기의 꽃을 먹게 했다고 전해진다.

　많은 이가 마네의 〈제비꽃 다발〉과 〈제비꽃을 든 베르트 모리조〉라는 작품을 보며 그가 드러내지 않은 뒷이야기를 상상하고는

한다. 그는 체면과 명예를 중요시했고, 주류 화단에 인정받기 위해 끊임없이 도전했던 인물이다. 그렇기에 자기만의 방식으로 그녀를 사랑하고, 마음을 표현하려 한 것일 수도 있다. 하지만 두 사람의 관계가 어떠했는지는 끝내 둘만이 아는 비밀로 남았다.

※ 삶의 아이러니를 그리다

마네는 나폴레옹 3세 시절, 재개발을 통해 새롭게 변화하려는 문화의 수도 파리와 파리 사람들의 모습을 그림에 담으려 했다. 〈풀밭 위의 점심〉에서는 파리 서쪽에 위치한 불로뉴 숲에서 은밀히 벌어지는 부르주아들의 유희를 그렸고, 〈올랭피아〉에서는 도발적으로 성매매 여성을 그리며 살롱전에 도전한다.

마네는 두 작품으로 프랑스 미술계를 발칵 뒤집어 놓았고, 파리 미술계의 이단아로 낙인이 찍히며 숱한 고초를 겪는다. 그러나 그는 자신이 그리고자 한 방식을 포기하지 않았다.

〈발코니〉 역시 당시 새로운 주거 형태로 탄생한 아파트를 배경으로 그 속에 살고 있는 부르주아들의 이야기를 담은 것이다. 그들은 체면을 위해 집에서도 멋지게 차려입고 있다. 하지만 누구도 서로에게 눈을 맞추지 않은 채 각자 다른 곳을 바라보고 있다. 화려한 삶 속에서도 멀어지고 있는 관계와 소통의 부재를 통해 도시 부르주아들의 아이러니를 드러낸 것이다.

1869년, 그는 다시 한 번 살롱전에 〈발코니〉를 출품했고 살롱 위원회는 그의 작품을 전시작으로 선택한다. 하지만 비평가와 대중들의 평은 여전히 싸늘했다. 그의 그림은 여전히 원근법이 없는 그림, 인물화가 아닌 정물화 같은 그림이라는 평을 들으며 "차라리 저 덧문을 닫아라", "마네는 페인트공들과 경쟁한다"라는 등의 조롱을 받는다.

그럼에도 그는 1859년 27세의 나이로 첫 살롱전에 도전한 이후 51세에 생을 마감할 때까지 살롱전에만 스무 번이나 도전하며 자신이 틀리지 않았다는 것을 증명하고자 했다.

마네는 종교나 신화적 주제같이 거창한 이야기를 전달하는 것은 더 이상 그림의 역할이 아니라고 여겼다. 지금 살고 있는 세상의 이야기를 그림 본연의 성격(그림은 2차원의 캔버스에 펼쳐지는 예술인만큼 평면성과 물질성을 강조하는 방식)으로 표현하고자 했다. 즉, 회화의 본질을 찾아가는 자신만의 방식을 포기하지 않으며 묵묵히 걸었고, 결국 그는 모더니즘 미술을 연 서양 회화사의 위대한 화가 중 한 명으로 평가받고 있다.

영감을 받은 작품들

마네는 자신이 존경하는 선배 화가들의 작품에서 아이디어를 얻고는 했다. 특히 스페인 화가 디에고 벨라스케스, 프란시스코 고야, 베네치아 화가 티치아노 베첼리오와 같은 거장들의 작품을 동경했다.

〈올랭피아〉가 티치아노의 〈우르비노의 비너스〉에 영감을 받았다면, 〈발코니〉 또한 스페인 회화의 거장 고야의 〈발코니의 마야들〉에서 영감을 받은 것으로 추정된다.

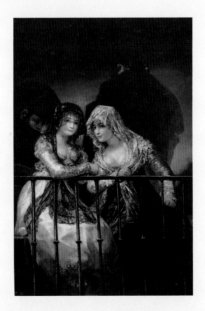

프란시스코 고야, 〈발코니의 마야들〉,
캔버스에 유화, 194.9×125.7㎝, 1800~1810년경, 메트로폴리탄 미술관

43

그림에 남긴
마지막 유언

펠릭스 누스바움,
〈죽음의 승리〉

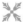

모든 것이 파괴되었다. 최후의 심판일이라도 온 것일까? 잎사귀 하나 없는 앙상한 나무와 무너진 벽. 쓰레기들이 여기저기 어지럽게 널려 있고, 하늘에는 기괴한 표정이 그려진 연들이 날아다닌다.

쓰레기 더미 위에는 해골인지 사람인지 구분이 안 가는, 피골이 상접한 이들이 악기를 연주하고 있다. 그림의 오른쪽에는 유일하게 살아남은 알 수 없는 건물, 마치 납골당 같은 곳에서 뼈만 남은 해골이 트럼펫을 불고 있다. 트럼펫은 주로 행진할 때나 어떤 의식에서 기쁨과 승리의 메시지를 전할 때 사용된다. 죽음들은 자신이 승리했다는 것을 세상에 알리고 자축하고 있다. 이내 죽음의 춤판이 펼쳐질 것이다.

유럽인들은 중세 시대부터 묘지에서 신들린 듯 춤을 추면 세상을 떠난 이들과 영적 교류를 할 수 있다고 믿었다. 페스트와 같은 전

염병이 돌던 시절에는 무덤에서 일어난 시체들과 해골이, 살아 있는 사람들과 함께 춤추는 그림이 그려지기도 했다. 이는 삶과 죽음이 얼마나 가까운지, 현세의 영광이 얼마나 허무한지를 일깨워주며 어떻게 살아야 할지 깨우쳐주곤 했다.

이렇듯 '죽음의 춤'을 그린 그림은 인간에게 교훈을 전하고자 하는 알레고리였다.

※ 어떠한 교훈도 남기지 않은 죽음

그러나 펠릭스 누스바움의 그림 속에는 어떤 희망도, 교훈도 보이지 않는다. 그저 인간 문명이 남긴 모든 것이 파괴되어 쓰레기처럼 나뒹굴고 있을 뿐이다. 타자기, 자동차, 자전거, 신문, 전구 등 과학의 발전으로 발명된 도구들과 악보, 화구, 조각의 파편 등 예술의 발전과 함께했던 창조물들까지 거의 모든 게 무너졌다.

그림의 왼쪽 아래, 정의의 여신과 그녀의 저울까지 철저하게 파괴되었고 오른쪽 아래 부서진 도리아식 기둥은 문명의 몰락을 의미한다. 과학, 예술, 정의 그리고 문명까지 파괴된 것이다.

하늘에 떠 있는, 분노와 당혹스러움, 체념의 표정이 그려진 연들은 이미 세상을 떠난 영혼일지 모르겠다. 그림에는 화가도 등장한다. 아직 머리카락이 남아 있지만, 비쩍 마른 얼굴로 오르간에 팔을 딛고 서 있는 이가 그다. 그의 뒤 검은 옷을 입고 날개를 단 해골은 죽

음의 천사 아즈라엘을 떠올리게 한다. 그가 아즈라엘을 따라 곧 죽음의 땅으로 인도될 것을 암시한 것이다.

화가는 과거 선배들과 달리 죽음의 그림에 어떠한 교훈도 남기지 않았다. 그림의 가장 오른쪽 아래, 쓰레기 더미 속에 달력이 펼쳐져 있다. '1944년 4월 18일, felix nussbaum(펠릭스 누스바움)'이란 서명이 보인다. 화가가 그림을 완성한 날짜와 그의 서명이다.

아마도 누스바움은 알고 있었을 것이다. 이 작품이 자신의 유언이 될 것이란 사실을.

※ 급변하는 세상 속 예술과 예술가

누스바움은 1904년 독일 북서부 마을 오스나브뤼크에서 태어났다. 사업가였던 아버지가 예술 애호가였기에 그는 어릴 적부터 미술과 가까이 지냈다.

그는 함부르크에서 장식미술을 공부한 후, 1923년 베를린에서 표현주의 화가 세자르 클라인에게 본격적으로 그림을 배운다. 베를린에서의 생활은 모든 것이 좋았다. 그림 실력도 발전해 갔고, 사랑하는 여인이자 동료 화가 펠카 플라테크를 만나 기쁜 날이 많았다.

1927년에는 첫 번째 개인전을 개최하며 평론가들의 주목을 받았다. 또 고전미술을 넘어 새로운 예술을 꿈꾸는 젊은 예술가들의 모임인 '베를린 분리파'에 참여했으며, 전시에 출품한 〈광란의 광장〉

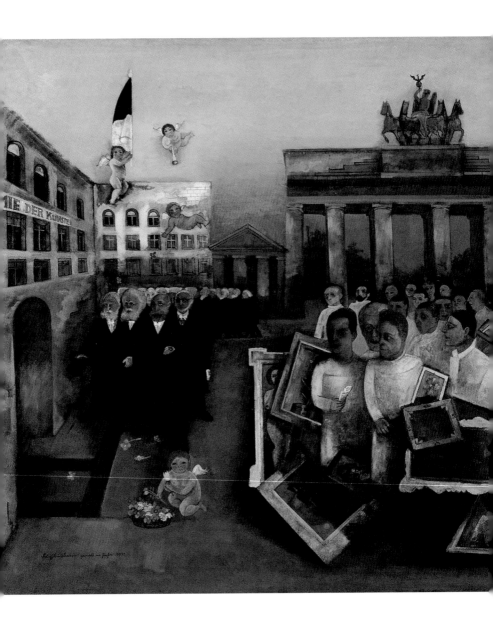

48

펠릭스 누스바움, 〈광란의 광장〉,
캔버스에 유화, 97×195.5㎝, 1931년, 베를린 주립 미술관

은 당시 베를린 미술계에 센세이션을 일으켰다.

젊은 예술가들이 광장에 모여 새로운 예술을 쏟아내고 있다. 자동차에 실어올 만큼 계속 쏟아지는 상황이다. 그들이 광장을 차지하는 동안 멀리 저명하신 교수들이 4열 종대를 지어 로봇처럼 행진한다.

그림 가운데 자리한 브란덴부르크 문 옆에서는 아카데미의 회장 리버먼이 자화상 작업을 하고 있지만, 그림을 든 승리의 여신 월계관이 이미 떨어져 나가는 중이다. 누스바움의 눈에 교수들은 그저 늘 가던 길만 가는, 낡은 예술을 옹호하는 이들로 보였다. 당시 젊은 예술가들과 기성세대의 갈등을 아이러니하게 잘 묘사한 작품이다.

그는 곧 빈센트 반 고흐, 앙리 루소, 앙소르의 예술 세계에 빠져든다. 또 1932년에는 베를린의 뛰어난 젊은 예술가로 실력을 인정받아 '베를린 아카데미' 장학생으로 선발되어 로마에서 공부할 기회도 얻는다.

그러나 그가 로마로 떠나온 직후, 고국의 상황이 급변한다. 1920년대 독일은 제1차 세계대전 패배 이후 사회·경제·정치적으로 불안함에 시달렸다. 엎친 데 덮친 격으로 1929년 가을부터 세계 경제 대공황이 시작되자, 사회는 심각한 혼란에 빠져든다. 이런 혼란의 시기에 틈을 노린 급진 세력 나치는 허황된 공약을 내걸며 추종 세력을 늘려갔고, 권력 찬탈을 위해 대중의 두려움과 편견을 이용하면서 내부 결속을 위해 무고한 희생자를 만들어낸다. 특히 독일 내부의 가장 큰 문제는 공산주의자와 유대인이며, 이들에게 책임을 물어야 한

다는 선동 몰이를 한다.

1932년, 나치는 총선에서 가장 많은 득표를 얻었고 1933년 1월, 히틀러가 독일 총리로 임명된다. 히틀러는 부정한 방식으로 정권을 잡은 것이 아닌, 독일인의 손에 의해 뽑힌 정당 권력이었다. 하지만 단 한 번의 잘못된 선택이 어떤 결과를 불러왔는지는 모두가 알고 있다. 마른 벌판에 불이 번지듯 퍼져나간 혐오 감정은 인류 역사상 가장 끔찍하고 참혹한 대학살로 이어졌다.

❋ 돌아갈 곳이 없다는 절망감

누스바움은 로마에서 고국의 소식을 들었다. 불안했다. 그리고 나치를 추종하는 학생들이 자신의 작업실을 습격한 후 불을 질러 작품이 모두 소실되었다는 이야기까지 전해 듣는다. 그는 집으로 돌아갈 수 없음을 직감한다.

1934년, 고향으로 돌아갈 수 없었던 누스바움은 스위스와 파리를 거쳐 1935년, 관광비자로 벨기에에 도착한다. 그리고 자신이 좋아하던 벨기에 화가 앙소르의 고향 오스텐더를 찾아 그와 친구가 된다.

앙소르는 그의 어려운 형편을 알고 자신의 작업실을 내주는 것은 물론 난민 지위를 얻을 수 있도록 물심양면 돕는다. 누스바움은 쉽지 않았지만 벨기에 정착을 위해 최선을 다한다. 펠카와 1937년에

결혼을 하고, 화가로서 정체성을 잊지 않기 위해 계속 작업을 이어가며 오스텐더, 브뤼셀, 헤이그, 파리에서 전시회를 개최한다.

하지만 결국 그는 고향으로 돌아가지 못하는 불안한 신분의 이방인이었다. 1939년에 그린 〈피난처〉에는 점점 다가오는 나치의 위협에 탈출구를 찾지 못하는 작가의 무력감과 어디에도 자신의 머물 곳은 없다는 암울한 현실이 드러난다.

펠릭스 누스바움, 〈피난처〉,
캔버스에 유화, 61×76㎝, 1939년, 야드 바셈 컬렉션

결국 1940년에 독일군이 벨기에를 침공하며 그의 희망은 무너진다. 누스바움은 벨기에의 적국 국민으로 체포되어 남프랑스 수용소로 보내져 그곳에서 독일군에게 끌려갈 뻔했지만, 가까스로 동료들과 탈출해 브뤼셀로 돌아온다.

수용소 경험은 그의 삶과 작품에 큰 전환점이 된다. 새로운 예술을 꿈꿨지만 인종이 다르다는 이유만으로 어디에도 정착할 수 없었던 그의 작품에는 불안이 넘실거렸고, 정신적인 황폐함도 드러났다.

부부는 지인들의 도움을 받으며 나치의 눈에 띄지 않도록 이곳저곳을 전전하며 숨어 살 수밖에 없었다. 참혹한 도피 기간, 뒤로 물러서기조차 힘들 만큼 좁은 공간에서도 누스바움은 작업을 멈추지 않았다. 그는 예술이란 자신의 경험을 분석하는 매체라 말했고, 그리는 것만이 자신의 존엄을 지키는 일이었다.

어디에도 갈 수 없는, 사방이 콘크리트 벽으로 둘러싸인 구석에 유대인이라고 쓰인 신분증을 든 누스바움이 서 있다. 유대인을 특징짓는, 노란 별이 달린 옷을 입은 그는 이 모습과 상황이 모두 자신의 정체성이라는 듯 손가락으로 자신을 가리키고 있다.

담장 넘어 불이 꺼진 창 중, 커튼이 드리워진 곳에는 그를 감시하는 이가 있을지 모른다. 하얀 꽃은 그에게 희망이 있을 것이라 말하지만, 가지가 잘린 나무는 한편으로 절망감을 안겨준다. 그는 저 멀리 자유롭게 날아가는 새가 되고 싶었을 테다. 좁디좁은 다락방

에서 누스바움은 다시 붓을 들어 〈죽음의 승리〉를 그린다.

그림 속 모든 것이 왜 폐허가 되어 있었는지, 그가 왜 어떤 희망도 가질 수 없었는지 이제야 이해된다.

펠릭스 누스바움, 〈유대인 신분증을 든 자화상〉,
캔버스에 유화, 56×49㎝, 1943년, 펠릭스 누스바움 하우스

그리고 두 달 뒤 7월 20일, 새벽 1시쯤 거리를 봉쇄한 나치 친위대가 마치 아즈라엘처럼 누스바움 부부를 끌고 간다. 7월 31일 강제 노동 명령을 받은 둘은 아우슈비츠행 열차에 올라 8월 2일 수용소에 도착한다. 그리고 도착 일주일 만에 가스실에서 살육당한다.

누스바움이 끌려간 지 한 달 뒤 브뤼셀은 연합군에 의해 해방된다. 그가 탔던 열차가 아우슈비츠로 가는 마지막 열차였다.

※ 반쪽짜리 죽음의 승리

죽음은 누스바움에게서 승리했다. 하지만 모두를 이긴 것은 아니었다. 누스바움은 체포되기 한 달 전, 자신의 모든 작품을 한 미술 애호가에게 맡긴다. 그리고 시간이 흘러 1969년, 창고에 잠들어 있던 작품들이 세상에 공개되며 피우지 못한 채 사그라든 젊은 예술가는 세상과 다시 만난다. 인간이 저지른 끔찍한 역사를 예술로써 기록한 경우가 드물었기에 그의 작품은 예술적으로는 물론 역사적으로도 그 가치를 높게 평가받았다.

그의 절망은 죽음으로 끝이 났지만, 그의 작품은 〈죽음의 승리〉에서 부서져 버린 수많은 쓰레기 더미 속에서 살아남았다. 그리고 그의 고향에 펠릭스 누스바움 박물관이 건립되면서, 인간 문명이 여전히 갈등을 멈추지 못하고 있지만 결코 사라지지는 않았다는 걸 증명하고 있다.

19세기 포르노그래피에서
미국의 모나리자로

존 싱어 사전트, 〈마담 X의 초상화〉,
캔버스에 유화, 208.6×109.9㎝, 1883~1884년, 메트로폴리탄 미술관

존 싱어 사전트,
〈마담 X의 초상화〉

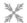

두 점의 초상화가 있다. 〈마담 X의 초상화〉에 그려진, 길고 오뚝한 콧날이 두드러지는 여인은 목선이 깊게 파인 검은색 드레스를 입고 있다. 머리 위의 다이아몬드 티아라 장식과 드레스를 잡고 있는 왼손의 네 번째 손가락에 끼워진 반지로 보아, 그녀가 부유한 유부녀임을 짐작할 수 있다.

하지만 전통적으로 결혼한 여인을 표현하던 정숙한 이미지와는 거리가 멀어 보인다. 검은 드레스와 대비되는 피부는 하얗다 못해 창백한 느낌이 들고, 보석으로 만든 얇은 어깨끈과 잘록한 허리는 아슬아슬한 분위기를 연출한다.

반면 〈헨리 화이트 부인의 초상화〉의 여인은 〈마담 X의 초상화〉에 비해 전통적이고 보수적인 초상화처럼 보인다. 아이보리색 커튼이 드리워진 방에서 볼륨감이 느껴지는 흰색 새틴 드레스를 입은 여

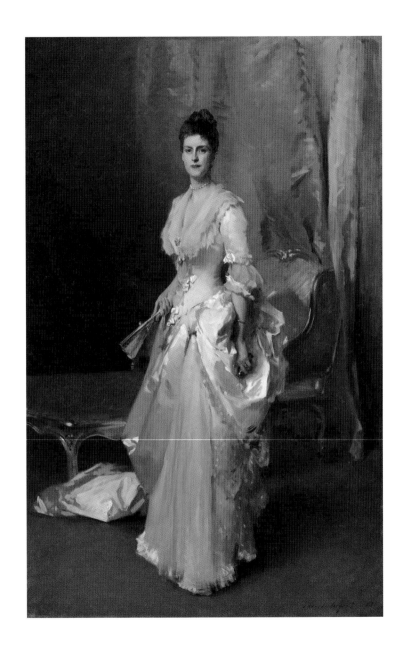

존 싱어 사전트, 〈헨리 화이트 부인의 초상화〉,
캔버스에 유화, 225.1×143.8㎝, 1883년, 워싱턴 내셔널 갤러리

인이 정면을 바라본다. 한 손에는 부채, 다른 한 손에는 오페라 관람용 망원경을 들고 있어 고급문화를 향유하며 사교계에 드나드는 상류층의 여인임을 알 수 있다.

두 그림은 모두 1883년, 화가 존 싱어 사전트가 그린 작품이다. 같은 화가가 같은 해에 그린 그림이라고 하기에는 표현 방식의 차이가 느껴진다.

19세기 말 파리는 이미 인상주의가 자리를 잡은 이후였고, 다양한 양식의 예술 작품이 꽃을 피우려던 시기였다. 그래서였을까? 화가는 〈마담 X의 초상화〉를 1884년 파리 살롱전에 출품했고, 〈헨리 화이트 부인의 초상화〉는 여전히 보수적인 사실주의 초상화가 주류로 인정받던 빅토리아 시대의 영국 왕립 예술 아카데미 전시회에 출품했다. 영리한 화가의 전략은 반은 성공하고, 반은 실패했다.

그런데 문제는 실패가 단순한 실패로 끝나지 않았다는 것이다. 사전트는 파리 살롱전에 출품한 〈마담 X의 초상화〉로 인해 평론가와 대중 들에게 숱한 비판과 비난을 받았고, 결국 그는 파리에 머물기 어려워져 그나마 그의 실력을 인정했던 런던으로 떠나는 수모를 겪는다. 도대체 파리는 그의 그림에 왜 그리 냉정했던 것일까?

※ 성공을 확신한 그림

사전트는 어릴 적부터 국제적인 감각을 키우며 자란 화가다. 이

탈리아에서 미국인 부모 아래 태어났고, 유럽의 여러 곳을 여행하며 다양한 문화를 체험했다. 아들의 예술적 재능을 알아본 부모는 예술의 도시 파리에서 미술을 가르친다. 사전트는 초상화를 주로 그렸던 카롤루스 뒤랑 밑에서 그림을 배우기 시작했고, 타고난 재능은 배움을 통해 눈에 띄게 발전한다.

스무 살이 되자 사전트는 유럽의 모든 화가가 주목하고 도전했던 파리 살롱전에 꾸준히 도전했고, 견문을 넓히기 위해 이탈리아, 모로코, 스페인 등을 여행했다. 그리고 스페인 화가 벨라스케스의 그림에 흠뻑 빠져 그의 작품을 연구하는 등 더 훌륭한 화가가 되기 위해 꾸준히 노력한다.

미국과 영국에서 초상화가로 조금씩 주목을 받자, 사전트는 파리 살롱전에서 확실히 성공하여 더 높은 자리에 오르고자 마음먹는다. 그리고 자신의 대표작이 될 초상화의 모델을 찾던 중 파티장에서 고트로 부인을 만나게 된다. 프랑스 은행가 피에르 고트로의 아내이자 아름다운 외모와 뛰어난 패션 감각 등으로 이미 사교계에서 유명했던 그녀를 모델로 한다면 분명 좋은 그림을 얻을 것이라고 확신한다.

그는 그녀와 친분이 있던 지인을 통해 모델이 되어달라고 간절히 부탁하지만, 고트로 부인은 이미 많은 화가의 부탁을 거절하고 있던 터라 서전트의 부탁 또한 거절한다. 하지만 사전트는 포기하지 않았고, 그녀 또한 미국에서 건너온 같은 이방인이었기에 공감대가 형성되었는지 결국 그의 모델이 되기로 결심한다.

존 싱어 사전트, 〈고트로 부인의 초상〉,
종이에 수채화와 흑연, 35.5×25.2㎝, 1883년경, 하버드 미술관

존 싱어 사전트, 〈건배하는 고트로 부인〉,
패널에 유화, 32×41㎝, 1882~1883년경, 이사벨라 스튜어트 가드너 미술관

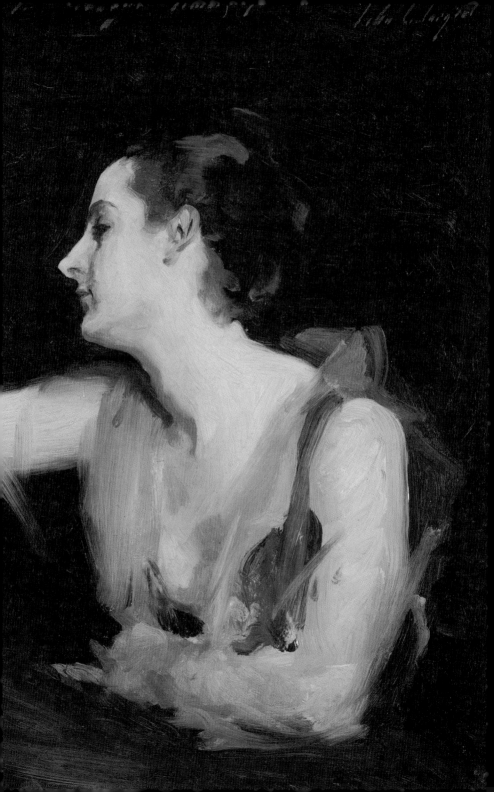

고트로 부인은 전문 모델이 아니었기에, 작업은 부인의 별장에서 천천히 진행됐다. 그녀를 잘 표현할 수 있는 포즈를 찾기 위해 다양한 자세로 스케치와 밑그림을 그리며 호흡을 맞춰가다가, 30여 점의 스케치가 그려진 후에야 결국 만족스러운 자세를 찾아낸다.

사전트는 그녀의 완벽한 몸매와 하얀 피부를 강조하기 위해 허리가 잘록한 검은 드레스를 입힌 후, 어두운 배경을 선택한다. 또 그녀의 도도한 성격이 더 잘 표현되도록 오뚝한 코와 날렵한 턱이 살짝 들린 도발적인 옆모습을 그린다.

화가와 모델은 작품의 성공을 확신하며, 1884년 파리 살롱전에 작품명 〈마담 ***〉라는 이름으로 출품한다(당시 프랑스에서는 남성 초상화에는 이름을 표시했지만, 여성 초상화에는 누구인지 알 수 없도록 이름을 모두 '***'와 같이 표시하지 않거나 이니셜 한 글자 정도만 표시했다).

※ '어깨끈'으로부터 시작된 스캔들

〈마담 ***〉가 살롱전에 걸리자, 사전트의 기대와는 달리 작품에 대한 평가가 다소 엉뚱한 방향으로 흐른다. 그림의 관람자들은 깊이 파인 노출이 심한 드레스에 불쾌감을 표했고, 비소를 먹은 듯한 창백한 피부가 오히려 죽은 사람 같다거나 여성이 아닌 그리스 신화 속 기이한 짐승, 키메라 같다는 악평을 쏟아낸다.

가장 크게 비난받았던 부분은 드레스의 어깨끈이었다. 지금 우

리가 보는 완성작의 어깨끈은 양쪽 어깨에 모두 제대로 걸려 있는 모습이지만, 살롱전에 출품된 그림 속 어깨끈은 한쪽이 흘러내리는 모습이었다. 한 비평가는 한 번만 더 몸을 움직이면 옷이 벗겨져 여인이 자유로워질 것이라고 조롱하며, 옷을 입은 것보다 더 외설스러운 그림 같다고 포르노그래피 취급을 하기에 이른다.

이미 1865년, 파리 살롱전에서 마네의 〈올랭피아〉로 인해 여성 누드화에 대한 큰 논란이 벌어진 선례가 있었다. 하지만 사전트의 〈마담 ***〉는 성매매를 하는 여인을 그린 작품도 아니었고, 특별한 누드화도 아니었다.

그럼에도 불구하고 작품이 그토록 비난받은 이유는 그림 속 주인공이 이미 사교계에서 얼굴이 알려진 결혼한 여인이라는 이유가 컸다. 보수적인 파리의 사교계에서 결혼한 여인이 성적인 어필을 하는 것은 용인되지 않았다. 게다가 고트로 부인과 화가 사전트는 프랑스 출신이 아닌 미국에서 건너온 이주민이었기에, 파리의 콧대 높은 이들에게 이 둘은 어쩌면 자신들의 무대에서 멋모르고 설치는 촌뜨기처럼 보였을지 모른다.

어쨌거나 화가의 의도와 달리 그림에 대한 악평이 쏟아지자, 고트로 부인의 어머니는 그림을 철거해 달라며 사전트를 찾아온다. 하지만 사건은 벌어졌고, 두 사람의 평판은 이미 바닥으로 떨어진 후였다. 살롱전이 끝난 후 고트로 부부가 그림 구매를 거절하면서 〈마담 ***〉는 결국 화가에게로 돌아왔다. 그리고 사전트는 논란의 중심에 있던 어깨끈의 위치를 수정한다.

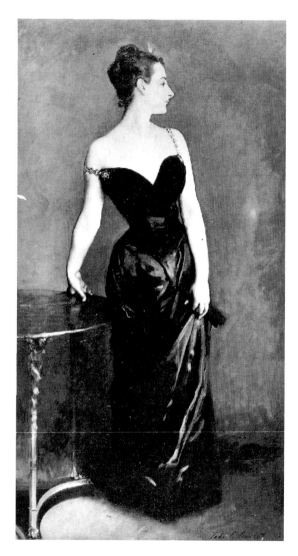

존 싱어 사전트, 〈마담 X의 초상화〉,
사진, 미상, 1884년, 메트로폴리탄 미술관

시끄러운 사건이 지나가고, 언제 그랬냐는 듯 세상은 조용해졌다. 하지만 파리에서 사전트를 찾는 이들은 점점 줄었다. 그는 정체된 자신의 처지를 느끼며, 변화를 꾀한다. 결국 살롱전에 그림을 공개하고 2년 뒤인 1886년, 파리에서 런던으로 이주한다.

그리고 1887년, 사전트는 영국 로열 아카데미에 데뷔하기 위해 초상화가 아닌 아이들이 정원에서 중국식 랜턴을 들고 있는 작품 〈카네이션, 백합, 백합, 장미〉를 선보인다. 그는 모네를 만나기 위해 지베르니에 방문하기도 했었는데, 이 그림은 그의 인상주의에 대한 관심을 표현한 작품으로 지나치게 프랑스적인 스타일이라는 비판을 받기도 했다. 그러나 결국 작품에 대한 호평이 날로 커지면서, 사전트의 작품 중 최초로 공립 박물관이 소유한 작품이 된다.

그는 런던에서 자신의 명예를 빠르게 회복했고, 영국과 미국의 유명 인사와 사교계 인물의 초상화를 그리는 최고의 화가로 자리 잡았다. 그뿐 아니라 1903년에는 미국의 대통령 시어도어 루스벨트의 공식 초상화를 그리면서 초상화가로서 최고의 명성을 떨친다.

※ 20년이 넘도록 전시하지 않은 그림

고트로 부인의 초상화도 사전트와 함께 런던으로 건너왔다. 그

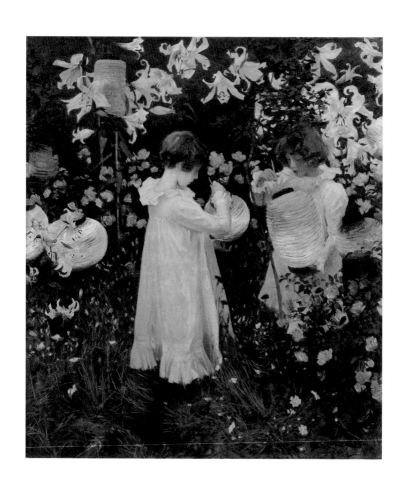

존 싱어 사전트, 〈카네이션, 백합, 백합, 장미〉,
캔버스에 유화, 174×153.7㎝, 1885~1886년, 테이트 브리튼 미술관

는 이 작품을 자신의 스튜디오에 보관하며, 20년이 넘도록 공개적으로 전시하는 것을 거부한다. 시간이 흘러 더는 그의 실력을 의심하는 이가 없게 되자 사전트는 이 작품을 1905년에 런던의 카팩스 갤러리에서 전시하기 시작했고, 이후 여러 국가에 소개한 뒤 미국으로 보낸다. 그리고 1915년, 고트로 부인이 사망하자 사전트는 이 작품을 메트로폴리탄 미술관에 판매하기로 한다.

그는 고트로 부인의 초상화를 그린 일을, 자신이 한 일 중에 가장 잘한 일이라 말할 정도로 작품에 대한 애정이 컸기 때문에 작품이 많은 이가 볼 수 있는 공공 컬렉션에 소장되기를 바랐을 것이다. 그리고 1916년, 그는 미국 메트로폴리탄 위원회로부터 작품의 구매 승인 소식을 전해 듣는다.

이 소식을 들은 사전트는 메트로폴리탄 관계자에게 "오래전 그 여인과 말다툼을 해서 그림의 제목이 그녀의 이름으로 불리는 것을 원치 않으니, 이름 부분을 '마담 X'라고 기재해 달라"라고 당부한다. 지금 우리가 〈마담 X의 초상화〉라고 부르는 제목은 이렇게 결정되었다.

그리고 그토록 비난받았던 이 초상화는 현재 '메트로폴리탄의 모나리자'라고 불리며 미국을 대표하는 그림으로 전시되고 있다.

2관

어둠의 방

가장 아름다운
검정

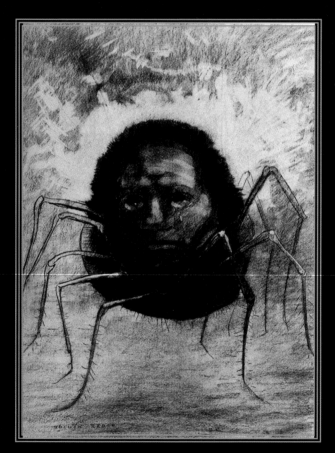

오딜롱 르동, 〈울고 있는 거미〉,
종이에 목탄, 49.5×37.5㎝, 1881년, 개인 소장

오딜롱 르동,
〈울고 있는 거미〉

사람의 얼굴을 한 거미가 눈물을 흘리고 있다. 그림 속 거미를 보다 보면, 베 짜기 실력으로 여신 아테나에게 도전했다가 미움을 사 거미가 되어버린 처녀 아라크네의 이야기 또는 프란츠 카프카의 소설 《변신》의 한 장면이 떠오르는 이도 있을 것이다.

화가의 다른 작품 〈물의 수호신〉에서는 커다란 얼굴이 하늘에 두둥실 떠올라, 바다 위를 지나는 배를 바라보고 있다. 오딜롱 르동의 작품은 어딘가 어둡고 기괴하면서 동시에 동화 같은 상상력을 발휘한다.

화가 오딜롱 르동은 어릴 적부터 내성적인 성격으로, 고독이 가장 친한 친구였다. 성인이 되어서도 평탄한 삶을 누리지 못했고, 끊임없이 크고 작은 시련들이 그를 어둠으로 불러내고는 했다. 그런 화가는 자신의 세계를 검은색이라고 칭했는데, 검은색은 모든 색채의

근원이자 본질이며 가장 아름다운 색이라고 믿었다.

작품 〈꽃다발〉에서 알록달록한 화병에 담긴 싱그러운 꽃은 나비가 날아들 정도로 아름답다. 놀랍게도 화려한 색채로 그려진 이 작품 또한 오딜롱 르동의 그림이다.

검은색이 가장 아름답다고 이야기했던 그의 변화는 드라마틱하다 못해, 두 작품이 같은 화가의 그림인지조차 의심이 들게 한다. 어둡고 기괴한 그림에서부터 아름답고 화려한 그림까지, 마치 지킬 박사와 하이드와 같은 화풍의 그는 과연 어떤 화가였을까?

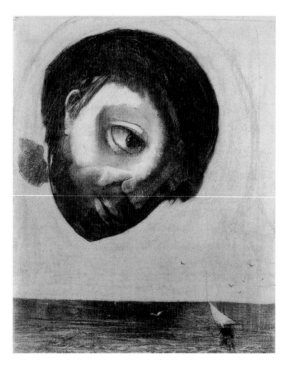

오딜롱 르동, 〈물의 수호신〉,
종이에 목탄, 46.6×37.6㎝, 1878년, 시카고 미술관

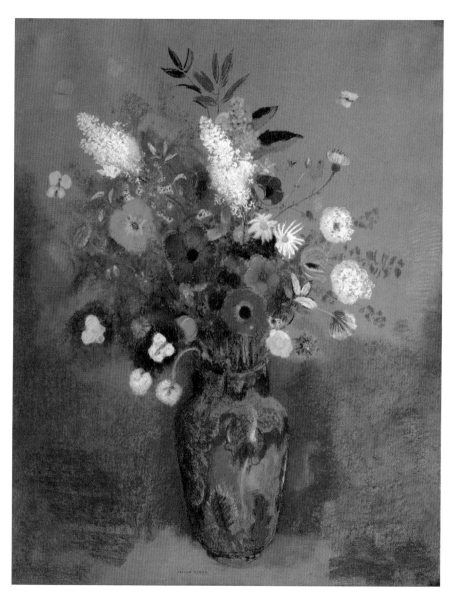

오딜롱 르동, 〈꽃다발〉,
종이에 파스텔, 80.3×64.1㎝, 1900~1905년, 메트로폴리탄 미술관

르동은 프랑스의 보르도에서 오 남매 가운데 둘째 아들로 태어났다. 그의 부모는 태어난 지 이틀밖에 되지 않은 르동을 보르도에서 멀리 떨어진 지역에서 부부 소유의 농장을 관리하던 외삼촌에게 맡긴다. 르동의 부모가 왜 그를 직접 양육하지 못하고 멀리 보냈는지 확실한 이유는 알 수 없다. 어머니가 예민했다거나 젖이 나오지 않았다는 이야기도 있지만, 흔히 르동의 건강이 좋지 않았기 때문으로 여겨진다.

어떤 이유에서든 르동은 유아기부터 부모의 따뜻한 관심 가운데서 자라지 못했다. 대신 그는 조용한 시골 들판에 누워 구름을 바라보며 공상에 빠지거나 자연을 관찰하며 시간을 보냈다. 그리고 지루해질 때쯤이면 좋아하는 책을 읽으며 소설 속에 등장하는 외로운 주인공에게 자신을 투영해 상상의 날개를 펼쳤다.

그러다 열한 살이 되던 해에 드디어 부모가 있는 보르도로 돌아왔다. 하지만 갑자기 다니게 된 첫 학교생활에 잘 적응할 리 없었다. 르동이 그림 그리는 것과 교회에서 노래 부르는 것 정도에 흥미를 보이자, 그의 부모는 수채화와 목탄화 화가인 스타니슬라스 고랭에게 기본적인 그림 교육을 맡긴다.

고랭은 르동에게 제대로 된 미술 세계를 보여준 첫 스승으로서, 상상력을 표현할 수 있는 데생 실력을 키워주었고 외젠 들라크루아, 귀스타브 모로, 장 프랑수아 밀레 같은 거장들의 작품을 접하게 해

주었다.

이후 르동은 식물학자 아르망 클라보를 만나며 또 다른 세상에 눈뜬다. 클라보는 그에게 프랑스 시인 샤를 보들레르, 미국의 소설가이자 시인 에드거 앨런 포 같은 동시대 문학가를 소개해 주었고, 찰스 다윈의 《종의 기원》을 통해 보이지 않지만 존재하는 미생물의 세계에 관해 알려 주었다. 이를 통해 르동은 보이는 것을 넘어, 초자연적이고 신비로운 예술 세계에 더욱 관심을 두게 된다.

마지막으로 그의 초기 작품 세계에 큰 영향을 끼친 이는 석판화가 로돌프 브레댕이다. 르동은 더 큰 꿈을 이루기 위해 파리에 갔지만, 적응에 실패하고 다시 보르도로 돌아와 건축학과에 진학하려 한다. 하지만 이마저 실패한 후 방황의 시간을 보낸다. 이때 로돌프를 만났는데, 르동은 그에게 석판화와 동판화, 목탄화 같은 기법을 배우며 흑백 작품의 매력에 흠뻑 빠진다. 그 후 특유의 검은 그림들을 그려내기 시작한다.

※ 내면이 담긴 흑백의 세계

프랑스는 혁명을 지나 자본주의가 꽃을 피우던 시기였다. 혁명으로 신분제는 철폐됐지만, 자본주의는 오히려 빈부의 차이를 만들어냈다. 그리고 물질에 의해 오히려 인간다운 삶을 상실해 나가는 인간 소외 같은 사회적 문제가 발생한다. 이런 어두운 현실 가운데

일부 예술가는 물질주의와 과학에 대한 맹목적인 믿음에서 벗어나 내면세계와 상상의 세계에 눈을 돌렸고, 특히 이런 지향은 문학 분야에서 더욱 발전한다. 이 상징주의 문학가들은 화가들과 서로 영감과 영향을 주고받았고, 미술 비평에도 적극적으로 참여한다.

르동은 1879년, 첫 번째 석판화집《꿈속에서》를 제작해 세상에 선보였고, 1881년과 1882년에는 개인전도 개최하며 자신의 그림을 알리기 위해 노력했다. 대중적인 성공의 길은 쉽지 않았지만 첫 번째 전시회에서 만난 소설가 카를 위스망스와 번역가 에밀 엔느캥이 그의 작품을 높이 평가하며, 평단에 그를 소개했다. 이후 르동은 위스망스의 소설에 삽화를 그리며 자신의 이름을 알린다. 연이어 르동은 1882년에 시인 스테판 말라르메와 보들레르가 프랑스어로 번역한 에드거 앨런 포의 시를 석판화로 제작하며 큰 성공을 거둔다.

황량한 검은 들판 위로, 머리를 접시에 담은 눈알 모양의 기구가 하늘로 향한다. 긴 눈썹과 외눈, 알 수 없는 머리만 남은 존재는 기이함을 넘어 섬뜩하게 느껴진다. 이들은 어디로 향하는지 무슨 의미를 지니는지 우리는 알 수 없다. 르동은 앨런 포의 시를 설명하는 삽화를 그린 것이 아니라 그의 시를 읽고 자신이 생각한 시인의 내면을 시각적 언어로 표현했을 뿐이다.

르동은 이후 검은색으로 자신의 내면을 표현하는 걸작들을 그려내기 시작한다. 1883년에는 세 번째 석판화집인《기원》을 출판했고, 신인상주의를 이끌던 점묘법 화가들과 '독립예술가협회'를 만들어 초대 회장을 맡기도 하며 왕성한 활동을 이어간다.

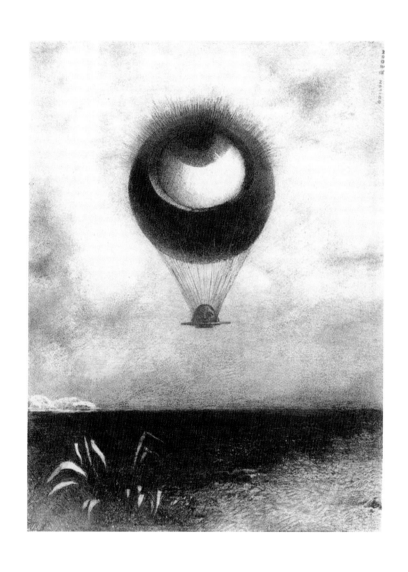

오딜롱 르동, 〈에드거 포에게: 무한대로 여행하는 이상한 풍선과 같은 눈〉,
석판화, 27.31×20.96㎝, 1882년, 로스앤젤레스 카운티 미술관

그러나 그의 인생에는 여전히 검은 그림자가 가득했다. 1884년에는 남동생이 장티푸스로 세상을 먼저 떠났고, 두 달 후 여동생도 세상을 등진다. 비극은 연달아 이어졌고 1885년에는 고향에서 절친하게 지냈던 친구가 복막염으로, 다음 해에는 첫 번째 아들이 태어났지만 6개월 만에 세상을 떠난다. 1888년에는 자신의 그림을 높게 평가해 주고 도움을 주었던 엔느캥이 자신의 초대로 방문했다가 강에서 익사하는 사고를 당한다. 르동은 인생도, 그림도 흑백의 세계를 벗어날 수 없었다.

※ 꽃처럼 피었다 지는 삶

어둠이 깊을수록 새벽이 가깝다는 말처럼 르동의 나이 쉰 살이 다가오던 시기, 그에게서도 검은빛이 조금씩 물러나기 시작한다. 1886년, 마지막 인상주의 전시회에서 만난 고갱의 그림을 보고 호감을 느낀 뒤 색채에 관심을 가지던 시기에, 어릴 적 홀로 지냈던 시간을 보상이라도 받듯 르동의 작품을 좋아하는 젊은 화가들이 곁에 모여들자, 그 또한 꽃처럼 조금씩 밝아진다. 그리고 49세의 늦은 나이에 두 번째 아이가 탄생하며 더할 수 없는 기쁨을 얻는다.

르동은 삶에 새로운 전환점을 맞이한다. 그의 그림 속 무의식에 자리 잡았던 어두운 상징들은 희망을 품게 되며 선명하고 아름다운 화려한 장식으로 변화하기 시작한다.

〈감은 눈〉은 르동의 변화에 시작을 알리는 작품이다. 바다 위에 떠오르는 평온한 얼굴은 양성적이다. 누군가는 그의 부인 얼굴이라고도 주장했고, 르동이 남긴 글에는 루브르 박물관에서 만난 미켈란젤로의 작품 〈죽어가는 노예〉 얼굴에서 영감을 받았다는 내용

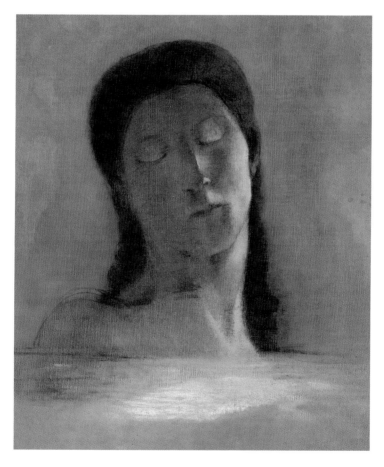

오딜롱 르동, 〈감은 눈〉,
캔버스에 유화, 44×36㎝, 1890년, 오르세 미술관

도 있다. 무엇에게 영감을 받아 그렸든 그림 속 인물은 고요히 눈을 감은 채 깊은 생각에 잠겨 평화로워 보인다. 기존의 어두운 그림에서 벗어나 색채를 사용하고 평온한 분위기로 바뀌었지만, 그는 여전히 내면과 본질에 대한 이야기를 모호하고 신비롭게 표현하고 있다. 〈감은 눈〉은 르동 작품 중 최초로 프랑스 국립 컬렉션에 들어간 작품이 된다.

이후 르동은 수집가들에게 더 큰 많은 관심을 받게 되어 초상화와 대형 장식화 등을 주문받기도 한다. 특히 도메시 남작의 성을 꾸미기 위해 어릴 적 홀로 보냈던 시골에서 보았던 나무와 식물 들을 상상력과 함께 그려낸 열여덟 개의 대규모 패널화가 대성공을 거두며 더 많은 작업이 밀려들었고, 그는 어떤 제약도 받지 않으며 더욱 화려한 색채의 작업에 몰두하게 된다.

그리고 말년으로 갈수록 꽃을 이용한 장식적인 그림을 표현한다. 꽃은 자신의 어린 시절의 기억을 끄집어내는 무의식의 도구이면서, 그림의 장식적인 요소를 뛰어나게 만드는 의식적인 도구이기도 했다. 그는 꽃을 그리는 행위를 이상적인 작업이라 여겼고, 아름답게 피었다 지는 꽃의 모습에서 인간의 삶을 표현하는 은유를 느꼈다.

르동은 모네와 같은 해에 태어났다. 모네와 그의 친구들은 보이는 일상의 순간을 재현하는 인상주의 운동으로 미술계 주류가 되었지만, 르동은 당시 미술의 큰 흐름보다 인간의 내면세계에서 그림의 주제를 찾고자 했다. 그 결과 인상주의에서 벗어나고자 했던 나비파와 색채를 강조한 마티스를 대표하는 야수파의 젊은 화가들에게 영

향을 주었다. 특히 현대 개념미술의 창시자가 된 마르셀 뒤샹은 '자신의 출발점은 르동의 미술'이라는 말로 최고의 경의를 표했다.

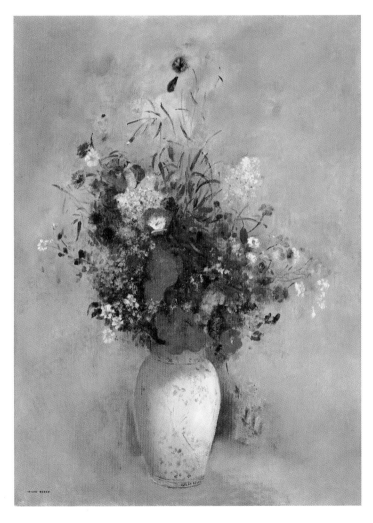

오딜롱 르동, 〈꽃병(분홍색 배경)〉,
캔버스에 유화, 72.7×54㎝, 1906년, 메트로폴리탄 미술관

꽃으로도 숨길 수 없는
고단한 삶

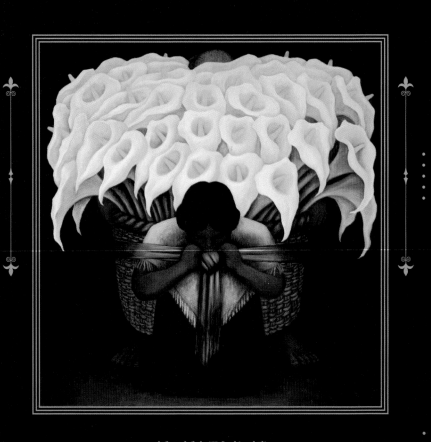

디에고 리베라,
〈꽃을 파는 사람〉

이 작품 속 가득 그려진 화려한 꽃에는 탄생 비화가 있다. 그리스 신화에서 제우스는 아들 헤라클레스의 영생을 위해 헤라의 젖을 몰래 물렸는데, 그녀의 젖이 하늘에 뿌려져 은하수가 되고 땅에 떨어진 한 방울은 꽃이 된다. 이에 미의 여신 아프로디테는 아름다운 꽃에 질투를 느껴 노란 암술을 꽃의 중앙에 꽂아넣으며 저주를 내렸다고 전해진다.

이 꽃의 이름은 고대 그리스어로 아름다움을 뜻하는 단어 '칼로스(kalós)'에서 유래한 '칼라(Calla)'다. 유럽에서는 순결, 순수함의 상징으로 여겨져 부활절 예배에 많이 사용되는 꽃 중 하나이며, 오늘날 새로운 시작과 세상의 귀함을 알리는 꽃으로 결혼식 부케로도 사용된다.

작품 속 여인은 자기 몸보다 커 보이는 꽃바구니를 등에 멘 채

무릎을 꿇고 고개를 숙이고 있다. 하지만 무거운 바구니를 홀로 들기 어렵다는 듯 바구니 뒤에서 손과 발, 머리의 일부가 보이는 한 남자가 그녀를 돕고 있다. 여인은 무거운 바구니를 들고 선 후 꽃을 팔기 위해 곧 거리로 나설 것이다. 처음 그림을 마주하면 화려하고 아름다운 칼라에 시선을 뺏겨 한참을 바라보게 되지만, 바구니를 메고 있는 여인을 발견하게 되면 꽃의 아름다움보다 그녀 삶의 무게를 더 의식하게 된다.

디에고 리베라의 〈꽃을 파는 사람〉은 아름답지만 고단함이 함께 느껴지는 아이러니한 작품으로, 화가 리베라의 인생 또한 그러했다.

❋ 꿈을 찾던 청년과 꿈이 없던 나라

스물한 살의 청년 디에고 리베라는 풍운의 꿈을 안고 1907년 유럽으로 떠난다. 중산층 가정에서 태어나 그림에 재능을 보인 그는 열두 살에 미술학교에 입학했고, 성년이 되자 장학금으로 유학을 떠날 수 있었다. 스페인의 오랜 식민 통치 영향으로 멕시코의 미술은 여전히 유럽 고전 아카데미즘이 대세였기에 디에고는 고전 미술의 고향 유럽으로 떠났다. 그리고 언어적 제약이 없는 스페인 마드리드에 첫 둥지를 꾸린 후 꿈을 키웠다.

1910년 개인전을 개최하기 위해 멕시코로 잠시 돌아왔지만, 다시 모든 예술가의 꿈의 무대인 파리로 이주해 더 큰 예술 세계를 접

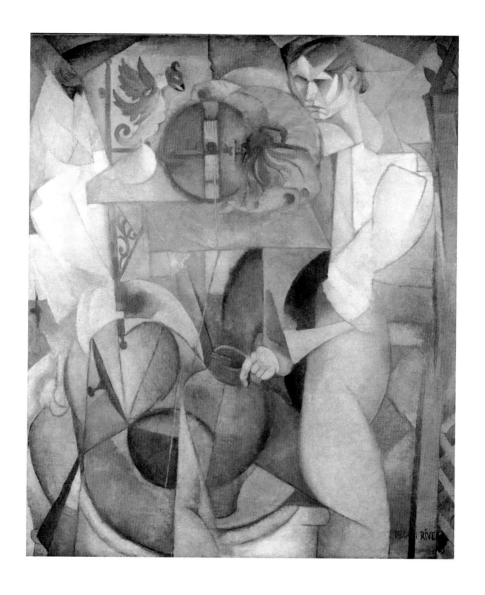

디에고 리베라, 〈우물가의 여인〉,
캔버스에 유화, 145×125㎝, 1913년, 멕시코 국립미술관

한다. 젊은 예술가들의 용광로와 같았던 파리 몽파르나스 지역에 디에고 역시 자리를 잡았고, 파블로 피카소와 조르주 브라크, 로베르 들로네, 페르낭 레제, 아마데오 모딜리아니와 교류하며 그의 작품도 점점 혁신적이고 급진적으로 변화한다. 특히 그는 입체주의에 매료되어 한동안 입체파 스타일 작품을 쏟아낸다.

디에고의 조국 멕시코는 슬픈 역사를 가졌다. 1521년 스페인에 나라를 빼앗긴 후 300년간 식민 지배를 받으며, 자신들만의 고유한 문화가 희미해져 가고 있었다.

그러나 18세기 격변의 시대가 찾아온다. 미국의 독립 전쟁과 프랑스 대혁명을 목격한 멕시코인들의 마음속에도 독립의 불꽃이 타올랐고, 1810년 드디어 민중봉기가 시작된 것이다. 10년간의 치열한 전쟁 끝에 멕시코는 독립을 쟁취하지만, 기쁨은 오래가지 못했다. 미국과의 전쟁에서 패배하여 많은 국토를 잃었고 연이어 쿠데타로 독재 정권이 들어서면서 또 다시 사람들은 30여 년간 숨을 죽인 채 살아야만 했다.

디에고가 개인전을 열기 위해 고향에 잠시 돌아왔던 1910년, 바로 멕시코 독립 100주년이 되던 해에 조국은 다시 한 번 독재 정권에 반대하는 혁명의 불길에 휩싸였고 격렬한 내전 끝에 1917년 혁명군이 승리한다.

파리에서 변화하는 세상을 느끼며 고국의 소식을 전해 듣던 디에고는 지금까지 걸어온 자신의 예술 세계를 의심하기 시작한다. 평소 러시아 출신의 무정부주의자들과 교류하며 정치적, 민족적 의식을 키워가던 디에고는 작품에 멕시코 전통 오브제를 그려넣으며 점점 민족주의적 색채를 드러낸다.

멕시코 혁명의 영웅 에밀리아노 사파타를 입체주의 형식으로 표현한 작품 〈사파티스타 풍경〉은 이 시절 그려진 디에고의 걸작으로 손꼽힌다.

디에고는 내면세계를 표현하기 위해 전위적인 작품들을 그려왔지만, 세상과 소통하는 예술에 관심을 두기 시작하면서 입체주의 예술과 멀어진다. 마침 파리에서 자신과 비슷한 의견을 가진 멕시코 출신의 동료 다비드 알파로 시케이로스를 만났고, 둘은 멕시코 미술에 변화가 필요하다고 생각한다.

멕시코 혁명 이후 자리 잡은 새로운 정부는 사회를 안정시키는 것이 중요했다. 300년 식민 지배 기간 멕시코는 경제, 문화 등 모든 분야에서 철저하게 유린당해, 아스테카 문명의 많은 것이 사라지기 직전이었다. 식민 정부는 스페인에서 태어난 백인들만을 관직에 등용했고, 멕시코에서 태어난 혼혈마저 차별 대우했으며, 원주민인 인디오 계통은 노예 처지를 벗어날 수 없었다.

오랜 시간 억압당한 식민 통치와 독재 정권 속에서 쌓인 인종과

디에고 리베라, 〈사파티스타 풍경〉,
캔버스에 유화, 145×125㎝, 1915년, 멕시코 국립미술관

지역, 계급 간의 갈등과 반목을 해소하기 위해 정부는 문화 운동을 기획한다. 교육부 장관 호세 바스콘셀로스 칼데론의 주도로 문맹률이 80퍼센트에 달하는 현실을 극복하기 위해 벽화 운동이 시작된다. 쉽고 직관적인 벽화를 통해 민족의 자긍심을 끌어내고, 혁명 정신에 고취될 만한 작품을 그리자는 의도였다. 장관은 해외에서 활동하던 화가들에게도 고국으로 돌아와 위대한 프로젝트에 참여하기를 권했고, 디에고 역시 마찬가지였다.

그는 자신이 해야 할 일을 만났다는 듯, 망설이지 않았다. 권유받은 즉시 이탈리아로 떠나 미켈란젤로, 라파엘로와 같은 거장들의 프레스코화들을 보고 연구한 후, 1921년 오랜 해외 생활을 정리한 후 고국으로 돌아간다.

※ 자기만의 언어가 아닌 대중의 언어로

디에고가 고향으로 돌아와 가장 먼저 제작한 작품은 멕시코 국립예비학교 볼리바르 극장의 벽화 〈창조〉다. 과학과 예술의 기원에 관한 이야기에다, 오랜 시간 머물며 익힌 유럽의 양식과 멕시코 전통을 절충한 작품이지만 그의 열정과 달리 정부와 대중의 반응은 긍정적이지 않았다.

벽화 운동의 취지는 스페인 식민지 시절에 건설된 유럽풍 건물에 인디오만의 문화를 그려내 멕시코만의 정체성을 찾자는 것이었

디에고 리베라, 〈창조〉,
프레스코화, 708×1,219㎝, 1921~1923년, 멕시코 국립예비학교 볼리바르 극장

지만, 그의 첫 작품에서는 유럽풍의 느낌이 더 강하게 느껴졌기 때문이다.

디에고는 첫 작품의 실패 아닌 실패 이후, 그동안 대중이 아닌 자기만의 언어로 그림을 그렸다는 점을 깨닫고 민중과 대화할 수 있는 쉽고 직관적인 작품을 그리기로 결심한다.

그리고 공산당원이 되어 함께 벽화 운동을 이끌던 동료 다비드 시케이로스, 호세 클레멘테 오로스코와 함께 '노동자·화가·조각가 조합'을 창설하며, 자신들은 귀족적이고 개인적인 이젤화를 거부하고 대중이 공유할 수 있는 공공의 재산, 기념비적인 예술을 지향한다는 선언문을 작성, 발표한다.

이후 그는 멕시코 전통문화와 자본주의의 폐해, 사회적 불평등과 같은 주제를 더욱 알아보기 쉬우면서 밀도 있게 그려낸다. 그중 1929년부터 1935년까지 멕시코 국립궁전의 벽면에 제작된 〈멕시코의 역사〉 시리즈는 그의 벽화 중 최고의 걸작으로 손꼽힌다.

작품 가운데, 뱀을 문 독수리가 선인장 위에 앉아 있다. 이는 '뱀을 문 독수리가 앉은 선인장 근처의 호숫가에 도시를 세우라'라는 아스테카 제국의 건국 전설을 표현한 것이다. 독수리를 중심으로 아래에는 스페인의 침탈, 위로는 멕시코의 독립과 혁명, 왼쪽은 프랑스 섭정, 오른쪽은 미국의 침략 등 역사상 중요한 사건 속에서 영웅들의 모습과 민중이 역경을 이겨내는 장면을 하나의 대하소설같이 그려냈다. 사람들은 그의 작품을 보고 감탄했고, 선조들의 역사를 반성하기도, 자랑스러워도 했다.

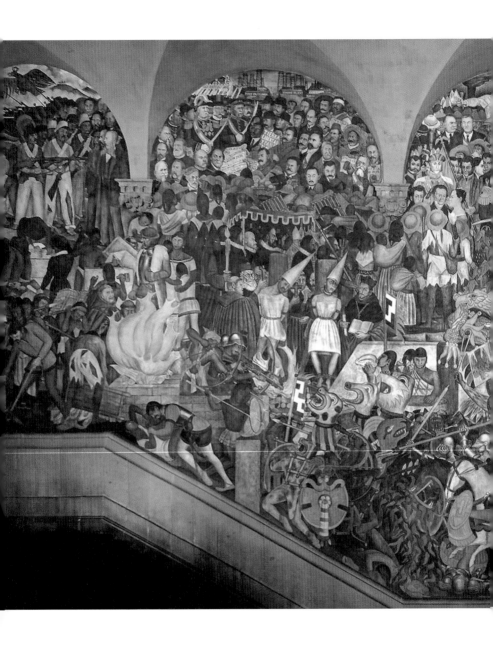

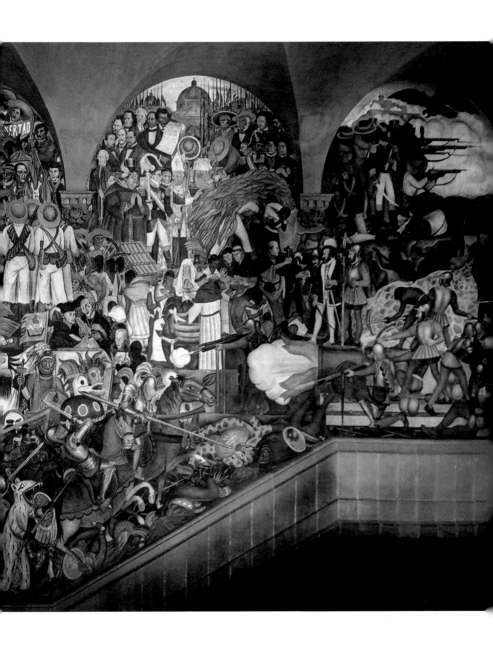

디에고 리베라, 〈멕시코의 역사〉 중 정면,

프레스코화, 1929~1935년, 멕시코 국립궁전

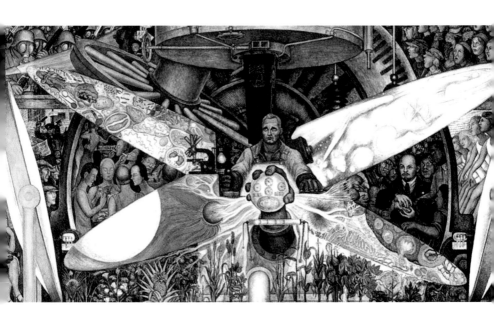

디에고 리베라, 〈십자로의 남자〉,
프레스코화, 485×1,145㎝, 1934년, 멕시코 국립 궁전

〈멕시코의 역사〉는 민족적 자긍심을 끌어내기에도 충분해, 지금도 선생님과 학생들이 함께 벽화 앞에 앉아 역사를 배우고 이야기 나누며 자신의 뿌리를 찾아가는 현장학습 교재로 쓰이고 있다.

벽화 운동은 성공한다. 디에고와 동료들의 공공 벽화는 멕시코뿐만 아니라 국제적으로도 관심을 끌었고, 가까운 미국에서도 이들에게 작업을 의뢰한다. 디에고는 샌프란시스코 대학의 로비, 증권거래소, 디트로이트 미술학교, 뉴욕 독립노동연구소 등에 벽화를 그리며 더 큰 국제적 명성을 얻었고, 곧 미국 최고 재벌의 건물인 록펠러 센터의 벽화 작업까지 하게 된다.

〈십자로의 남자〉 중앙에는 한 노동자가 기계를 조정하고 있고, 그의 뒤로 잠자리 날개와 같은 두 타원형이 교차하고 있다. 원 안에는 소우주가 표현되어 있는데, 그를 중심으로 디에고는 신의 몰락, 과학의 발달, 독재 정치의 몰락, 혁명, 자본주의에 대한 비판과 같이 그가 생각했던 세상의 이야기를 표현했다.

그러나 〈십자로의 남자〉는 의외의 곳에서 문제에 부딪힌다. 가운데 노동자의 오른쪽에 그려진 블라드미르 레닌의 초상을 본 미국 언론은 이를 자본주의에 반대하는 작품이라며 비난한다. 록펠러 센터는 리베라에게 레닌의 초상을 지워 달라고 요청했지만, 리베라는 자신의 신념과 맞지 않았기에 제안을 거절한 후 그림을 파괴해 버린다. 그리고 멕시코로 돌아가 레닌을 정확하게 그려넣은 작품을 다시 그리며 자존심을 지킨다.

벽화 운동은 1940년대가 되면서 서서히 쇠퇴한다. 멕시코는 농업 국가에서 산업 국가로 변화해갔고, 이 과정에서 정부는 미국과 밀접한 관계를 맺으며 정치적 성향도 왼쪽에서 오른쪽으로 옮겨가기 시작했기 때문이다.

하지만 디에고는 변하지 않았다. 다만 벽화를 통해 나눴던 민족의 역사, 혁명, 자본주의 비평과 같은 거대한 이야기 대신 캔버스에 평범한 주변의 이야기를 담아내는 작업에 열중한다. 아침이 밝으면 노동자들이 타는 트럭에 올라 들판으로 나섰고, 그곳에서 일하는 노동자들과 꽃장수들을 스케치하곤 했다. 그리고 아름다운 꽃이 가득한 세상에서 여전히 가난을 벗어날 수 없는 불공평한 사회와 그곳에서 일하는 사람들의 애환 그리고 그에 대한 애정을 그림에 담아낸다.

리베라와 동료들의 벽화 운동은 멕시코인들에게는 위로와 자긍심을 주며 긴 반목을 이겨낼 수 있도록 돕는다. 그의 작품들은 신흥 독립 국가는 물론 엄혹했던 군사 독재 정권 시절, 민주화를 바랐던 우리나라 청년 미술가들에게도 큰 영향을 끼친다. 또 미국에서 활동하는 동안 젊은 미국 화가 벤 샨과 잭슨 폴록 등이 조수로 참여해 자기만의 예술 세계를 형성하는 데 영감을 준다.

그는 예술이 고통받는 사람을 위해 봉사해야 하며, 더 나은 사회를 만드는 데 도움이 되어야 한다고 여겼고, 평생 자신의 신념을

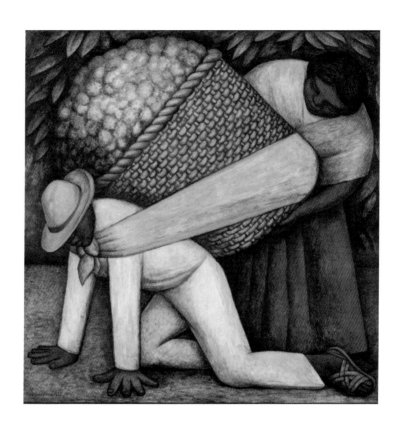

디에고 리베라, 〈꽃을 나르는 사람〉,
메소나이트에 유화와 템페라, 121.9×121.9㎝, 1935년, 샌프란시스코 현대 미술관

포기하지 않았다. 스스로 '그림 그리는 노동자'라고 여기며 하루에 18시간 이상 그림을 그렸고, 말년에는 팔에 마비 증상이 왔지만 여전히 그리기를 포기하지 않았다.

디에고 리베라는 소수만이 즐기는 미술, 언제나 주류였던 유럽의 미술만이 예술로 인정받던 시대에 미술이란 모두를 위한 것이라는 점을 일깨운 혁명가로 오늘날까지 널리 회자되고 있다.

디에고 리베라와 프리다 칼로

디에고 리베라의 이야기 중 빠지지 않고 등장하는 것은 그의 여성 편력이다. 특히 프리다 칼로와의 이야기가 가장 유명하다.

디에고는 1928년 프리다를 처음 만났다. 어릴 적 교통사고로 온몸이 부서졌지만, 기적적인 의지로 살아남은 스무 살이 갓 넘은 여인이었다. 그녀는 자신의 그림을 평가받고 싶다며 작업 중인 그를 찾아왔고 둘의 관계는 그렇게 시작된다. 둘은 함께 그림을 그리고 공산당 활동을 하며 급속도로 가까워졌고, 스물한 살이라는 나이 차를 무시한 채 만난 지 1년 만에 결혼한다. 그러나 프리다는 디에고의 아이를 두 번이나 유산하는 아픔을 겪었고, 디에고는 그사이 다른 여인을 만나는 등 프리다에게 시련을 안긴다.

프리다는 서로의 삶의 방식을 인정하며, 정서적 독립을 이룬다. 그리고 화가로서의 정체성을 되찾아 작업에 매진했고 멕시코뿐 아니라 유럽, 미국에까지 이름을 알리는 유명 화가가 된다. 1939년 둘은 이혼했지만, 디에고는 건강이 안 좋은 프리다를 다음 해 다시 아내로 맞이한다. 프리다는 1954년 47세의 나이로 세상을 떠났고, 디에고는 3년 뒤 그녀 곁으로 떠난다.

자신의 머리를
잘라 그린 자화상

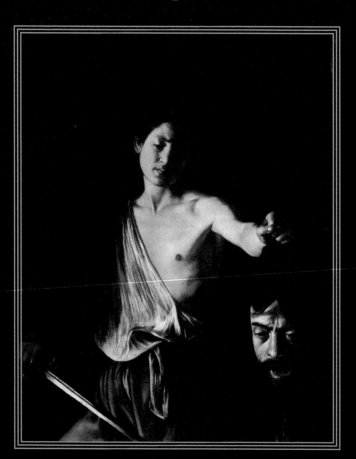

미켈란젤로 메리시 다 카라바조, 〈골리앗의 머리를 든 다윗〉,

캔버스에 유화, 125×101㎝, 1610년경, 보르게세 미술관

미켈란젤로 메리시 다 카라바조,
〈골리앗의 머리를 든 다윗〉

다윗은 쓰러진 골리앗의 머리를 잘라 손에 움켜쥔다. 돌에 맞은 골리앗의 이마에는 검붉은 피멍이 번져 있고, 아직 숨이 멈추지도 않은 듯 놀란 표정 밑으로 피가 쏟아지고 있다. 그림은 어떠한 설명도 없이, 과감한 어두운 배경 속 칼을 쥔 다윗과 골리앗의 얼굴에만 마치 핀 조명을 비춘 듯 그렸다.

미켈란젤로 메리시 다 카라바조의 〈골리앗의 머리를 든 다윗〉은 화가의 자화상이다. 라틴어 'Protrahere(끄집어내다, 발견하다)'라는 뜻이 발전해 'Portray(그린다)'라는 단어가 되었고, 자아를 뜻하는 'Self'가 합해져 자아를 끄집어내 그린다는 뜻의 '자화상(Self-portrait)'이라는 단어가 탄생했다. 자화상은 일반적으로 자신의 사회적 지위나 정체성을 드러내기 위해 그리는 그림이다. 카라바조는 성경 〈사무엘상〉 17장에 쓰인 다윗과 골리앗의 이야기를 빗대어

자신의 모습을 끄집어냈다. 그렇다면 그의 모습은 다윗일까, 골리앗일까?

정답은 놀랍게도 다윗과 골리앗 모두 그의 얼굴이다. 그는 자신에게서 무엇을 발견했길래 스스로 머리를 잘라낸 그림을 그린 것일까?

※ 빛과 어둠을 극적으로 다루는 능력

카라바조의 본명은 미켈란젤로 메리시다. 그보다 앞서 활동한 위대한 예술가 미켈란젤로 부오나로티와 구분하기 위해 어린 시절을 보냈던 마을 카라바조에서 이름을 따온 것이라 추정하고 있다. 그는 건축 장식가였던 아버지의 재능을 물려받아, 13살의 어린 나이에 티치아노의 제자 시모네 페테르차노의 화실에서 화가의 꿈을 키웠다. 21세가 되던 1592년, 청운의 꿈을 안고 당시 최고의 예술 도시 로마로 떠난다. 하지만 무명 화가에게 로마는 오르기 힘든 높은 벽과 같아서 제대로 된 거주지 하나 마련하지 못할 정도로 어려움을 겪는다.

간신히 거리에서 상업 초상화를 그리며 생계를 이어가던 어느 날 그에게도 기회가 찾아온다. 미술 중개업을 하는 지인으로부터 로마의 추기경 델 몬테를 소개받게 되었는데, 추기경이 카라바조의 재능을 한눈에 알아본 것이다. 추기경은 〈점쟁이 집시〉와 〈도박꾼들〉

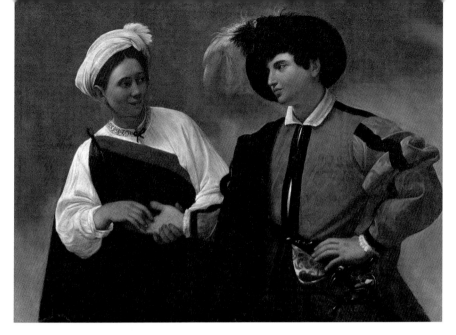

미켈란젤로 메리시 다 카라바조, 〈점쟁이 집시〉,
캔버스에 유화, 115×150㎝, 1596~1597년, 카피톨리니 박물관

미켈란젤로 메리시 다 카라바조, 〈도박꾼들〉,
캔버스에 유화, 94.2×130.9㎝, 1595년경, 킴벨 아트 뮤지엄

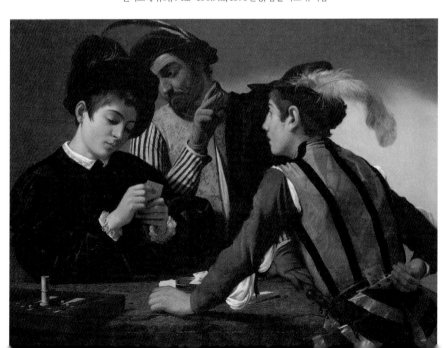

을 구매했고, 자신의 저택에 그의 작업실을 마련해 주며 화가와 후원자 관계를 맺는다.

델 몬테 추기경은 피렌체 메디치 가문의 예술품 매입을 담당할 정도로 예술에 대한 조예가 깊었다. 그는 로마 시내에서 벌어지는 일상적인 이야기를 생동감 있게 담은 카라바조의 작품에 매료되었고, 카라바조도 안정된 생활 속에서 자신만의 화풍을 완성해 나갈 기회를 얻었다. 그는 추기경과 부유한 예술 애호가들을 위해 〈류트 연주자〉, 〈술에 취한 바쿠스〉, 〈도마뱀에게 물린 소년〉 등 사실적인 세부 묘사와 친밀한 주제, 따뜻한 빛이 쏟아지는 실내 그림들을 그려낸다.

카라바조의 명성은 로마와 피렌체까지 퍼졌고, 1599년 드디어 화가로 대성할 만한 절호의 기회가 찾아온다. 1600년 대희년(희년이란 사회적으로 고통당하는 소외 계층에게 진정한 자유와 회복을 안겨주는 해)을 맞이해 교황청에서 로마 산 루이지 데이 프란체시 성당 내 채플을 장식할 그림 두 점을 젊은 화가에게 의뢰한 것이다.

이전까지 작업해 보지 못한 대형 작품이었지만, 그는 일생일대의 기회를 놓치지 않기 위해 최선을 다해 그림을 선보인다. 채플 왼편에 〈성 마태의 소명〉, 오른편에 〈성 마태의 순교〉가 전시되자 로마를 찾은 순례객과 시민들은 성스럽고 신비한 작품에 넋을 빼앗기고 만다. 카라바조는 이 두 작품으로 로마 최고의 화가로 우뚝 서며 전성기를 맞이했고, 대형 재단화의 주문이 쏟아진다.

카라바조의 화풍은 이탈리아를 넘어 유럽의 다른 나라로 소식이 전해졌고, 〈그리스도의 매장〉을 통해서는 미켈란젤로와 견줄 만

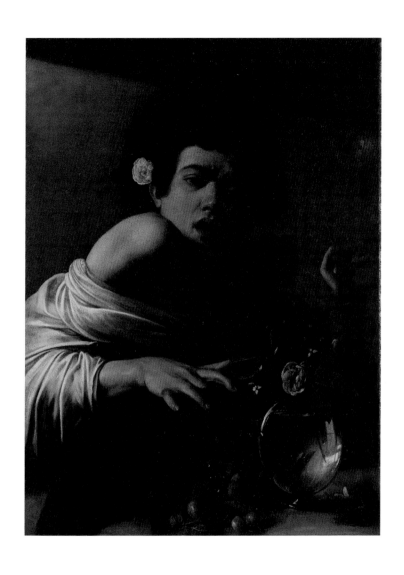

미켈란젤로 메리시 다 카라바조, 〈도마뱀에게 물린 소년〉,
캔버스에 유화, 66×49.5㎝, 1594~1595년경, 런던 내셔널 갤러리

미켈란젤로 메리시 다 카라바조, 〈성 마태의 소명〉,
캔버스에 유화, 322×340㎝, 1599~1600년, 산 루이지 데이 프란체시 성당

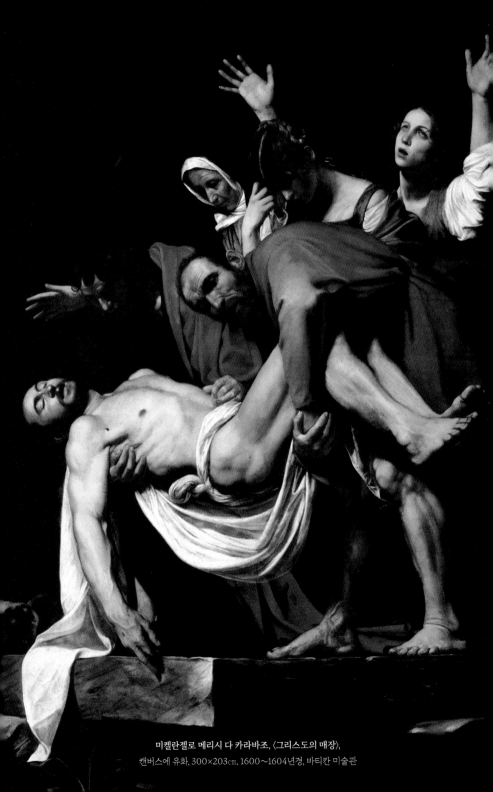

미켈란젤로 메리시 다 카라바조, 〈그리스도의 매장〉,
캔버스에 유화, 300×203㎝, 1600~1604년경, 바티칸 미술관

한 화가라는 최고의 평을 듣는다.

카라바조에게도 그림 속 주인같이 영광의 빛이 가득한 기간이었다. 교회는 그에게 찬사를 보냈고, 그의 화법을 배우기 위해 많은 젊은 화가가 몰려들었으며, 권력자들은 그의 후원자가 되기를 자청했다. 그러나 끝없이 오르던 그의 명성은 단 한 점의 작품'으로 인해 모래성처럼 무너진다.

※ 빛이 가득한 순간에서 어두움의 끝으로

카라바조는 명성을 얻고 난 이후에도 가끔 주문자와 갈등을 겪어 그림을 다시 그리는 일이 있었다. 물론 이는 많은 화가가 겪는 일이었다. 하지만 가르멜 수도회 소속의 성당에서 걸게 된 〈성모의 죽음〉은 이전과 달리 그를 곤혹에 빠뜨린다.

16세기 유럽은 가톨릭과 개신교의 갈등으로 인해 크고 작은 전쟁이 벌어지곤 했다. 특히 성모의 신성과 인성에 관한 해석이 대립하던 시절, 그의 그림 속 성모는 가톨릭의 심장이던 로마에서 받아들이기 어려운 사실적 표현이었다.

카라바조의 그림 속 성모 마리아는 어떠한 신성함이나 경외감이 느껴지지 않았고, 오히려 평범한 여인보다 못해 보였다. 그래서인지 '그림 속 여인이 화가의 애인이었다', '물에 빠져 죽은 성매매 여성의 시체를 보고 그린 것이다', '맨다리가 드러나 정숙해 보이지 않는

미켈란젤로 메리시 다 카라바조, 〈성모의 죽음〉,
캔버스에 유화, 369×245㎝, 1601~1606년경, 루브르 박물관

다'라는 등의 비난에 휩싸이며 결국 로마에서 퇴출당한다. 그뿐 아니라 화가의 신앙심마저 의심받으며 주문도 줄기 시작한다.

설상가상으로 자존심이 강한 카라바조는 폭력적이고 비합리적인 행동을 일삼으며 흉흉한 구설에 오른다. 술에 취해 길거리에서 패싸움을 하고, 경쟁 관계의 동료 화가를 모욕해 고소당하는 것도 모자라 사소한 시비에도 화를 참지 못하고 칼로 사람을 찌르는 중죄를 저지르며 체포되기도 한다. 그의 악행은 로마를 들썩이게 했지만, 든든한 후원자 델 몬테 추기경의 보증으로 석방된다.

그러나 1606년 5월, 그는 지인과 테니스 경기를 하던 중 판돈 문제로 다툼이 격해져 상대방을 칼로 살해한 후, 체포를 피해 나폴리로 도주하며 다시는 로마로 돌아올 수 없게 된다.

✲ 슬픔도, 위로도 없이

도망자가 된 카라바조였지만, 그의 명성은 이미 유럽 전역에 퍼져 있었기에 나폴리의 권력자와 귀족들은 그의 작품을 얻기 위해 환대를 아끼지 않는다.

한 해를 나폴리에서 보낸 카라바조는 갑작스럽게 멀고도 작은 몰타섬으로 이주를 결정한다. 주목을 덜 받는 곳에서라도 기사 작위를 받을 수 있다면 사면에 도움이 될 것이라 생각했고, 실제 몰타 영주의 초상화를 그려주고 환심을 사며 기사 작위를 받는다. 그러나

기쁨도 잠시, 그는 숱하게 많은 실수를 했음에도 자신을 제어하지 못한다.

또 다시 동료 기사와 싸움을 벌인 카라바조는 감옥으로 끌려갔고, 얼마 후 시칠리아섬으로 탈옥하며 기사 자격을 박탈당한다. 그는 시칠리아에 머무는 동안 잘 때도 옷과 신발을 벗지 않았고, 검을 쥐고 잘 정도로 불안함에 떨면서도 귀족들에게 그림을 그려주며 떠돌아다닌다. 결국 나폴리로 돌아왔지만, 쫓기고 있다는 강박관념에 폭력적인 행동을 일삼으며 망가질 대로 망가지고 만다. 그와 그의 그림에도 죽음의 그림자가 짙게 드리운다.

자신의 최후를 예감한 것일까. 그는 머리가 잘린 골리앗의 얼굴에 자신을 그려넣는다. 그리고 영웅 다윗의 표정을 자랑스럽지도, 영광스럽지도 않은 모습으로 표현한다. 화가로서 최고의 자리에 올랐지만 스스로를 제어하지 못해 추락한 자신에 대한 책망이었을까. 화가는 다윗의 얼굴에도 자신의 어린 시절 얼굴을 그리며, 스스로에게 벌을 내리는 이중 자화상을 그린다. 큰 책망과 후회 끝에 그는 제자리로 돌아가기로 결심한다. 방법은 사면뿐이었다. 카라바조는 모든 것을 각오하고 다시 로마로 향한다.

하지만 그는 로마에 영원히 도착하지 못한다. 로마에서 하루 이틀 거리인 항구 마을 포르투 에르콜레에서 열병으로 쓰러져, 누군가의 슬픔과 위로도 없이 작고 초라한 침대에서 39세의 나이에 생을 마감했기 때문이다.

결국 〈골리앗의 머리를 든 다윗〉은 카라바조의 유작이 되었고,

그림처럼 밝음과 어둠이 극한으로 대비된 그의 강렬한 삶은 어둠 속으로 사라져버린다. 하지만 그의 빛은 후대 화가들에게 비치며 페테르 파울 루벤스, 렘브란트, 벨라스케스 등 세계적인 거장의 탄생에 밑거름이 되어준다.

오타비오 레오니, 〈카라바조의 초상화〉,
종이에 숯과 파스텔, 23.4×16.3㎝, 1621년경, 마루첼리아나 도서관

테네브리즘의 탄생

키아로스쿠로(Chiaroscuro)란 '명암'을 뜻한다. 이탈리아어로 '키아로'는 '밝은', '빛나는'이란 뜻이며 '로스쿠로'는 '어두운', '흐릿한'을 의미한다. 즉, 상반된 단어의 합성어로 서양 미술에서 명암 처리법을 일컫는 단어다. 르네상스 시대 때부터 물체의 입체감과 거리감을 표현하기 위해 단계적으로 음영을 분배하는 방식이 도입된 후, 레오나르도 다빈치가 완성했다고 평한다.

유화가 유행하며 더 큰 발전을 이뤘으며, 17세기 바로크 시대 때 최고조에 달한다. 명암법을 이용해 빛과 어둠의 대조를 가장 극적으로 연출한 작품을 선보인 대표적 화가로 카라바조와 렘브란트를 손꼽는다.

이런 빛과 어둠의 뚜렷한 대비로 극적 명암을 처리하는 테크닉을 '테네브리즘(Tenebrism)'이라 부른다. 테네브리즘은 '테네브로소(Tenebròso, 어두운, 어둠에 싸인, 모호한)'에서 유래한 용어다. 즉, 키아로스쿠로가 입체감, 거리감을 표현하기 위한 명암 대비 효과 모두를 칭하는 포괄적인 개념이라면, 그중 극적 효과를 위한 방식을 일컫는 것이다.

카라바조가 활동하던 16~17세기 유럽은 신교와 구교의 갈등이 극심하던 시기였다. 따라서 극적인 대비를 통해 그림으로써 자신들의 신념을 표현하는 방식이 유행했다.

누구나
죽음의 섬으로 떠난다

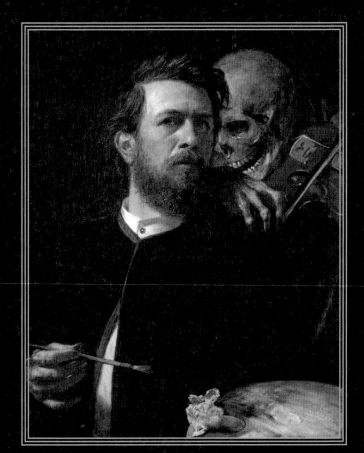

아르놀트 뵈클린, 〈바이올린을 연주하는 죽음과 자화상〉,
캔버스에 유화, 75×61㎝, 1872년, 베를린 구국립미술관

아르놀트 뵈클린,
〈바이올린을 연주하는 죽음과 자화상〉

　화가는 거울을 보며 자화상을 그리고 있다. 그런데 그는 거울에 비친 모습 너머 더 먼 곳을 응시하는 듯하다. 그가 바라보는 곳, 즉 화가의 등 뒤에는 해골이 등장해 바이올린을 연주하고 있다. 화가는 해골의 존재를 알고 있었다는 듯 두려워하지 않고 오히려 그의 연주에 귀를 기울이며 고개를 살짝 돌리고 있다.

　해골은 죽음을 상징한다. 죽음이 어떤 곡을 연주하는지 알 수 없지만, 바이올린의 줄이 모두 끊어져 G현만이 남아 있다. G현은 굵고 어두운 음색의 가장 낮고 슬픈 소리를 낸다. 마지막 남은 한 줄이 끊어진다면 화가의 생 또한 더는 존재하지 않을 것이다.

　화가 아르놀트 뵈클린은 자화상이란 회화에서 가장 비참한 장르이자 예술가와 가장 많이 연결된 장르라고 주장했다. 실제 화가의 삶도 해골이 뒤에 서 있듯, 늘 죽음이 가까이 있었다. 열네 명의 자녀

중 여덟을 먼저 하늘로 보내며 말로 표현할 수 없는 아픔을 겪었고, 자신도 병에 걸려 죽음의 문턱까지 갔다가 돌아올 정도로 사경을 헤매기도 했다.

뵈클린에게 삶이란 간신히 붙어 있는 바이올린의 마지막 줄과 같았을 것이다. 유럽에서는 인간의 삶과 죽음을 성찰하고, 인생이 유한하다는 것을 표현하기 위해 그림 속에 해골, 시계, 꽃 등을 그려 넣었는데, 이를 '바니타스(Vanitas)화'라고 불렀다.

※ 상상의 세계에서 환상의 세계로

뵈클린은 스위스 바젤 출신이지만, 독일 최고의 명문 예술학교 뒤셀도르프 쿤스트 아카데미에서 풍경 화가 요한 빌헬름 쉬르머에게 가르침을 받는다. 스승은 제자에게 큰 세상을 만나도록 조언했고, 뵈클린은 벨기에와 파리에서 자신만의 고요한 낭만주의풍 풍경화를 완성해 간다.

그리고 군 복무를 마친 후 고향 바젤 대학의 교수 야코프 부르크하르트의 조언에 따라, 1850년에 다시 이탈리아 유학을 떠난다. 이탈리아의 고전적인 풍경과 이야기에 흠뻑 빠진 그는 상상의 세계를 그림에 담기 시작했고, 곧 상징주의 예술로 입문하게 된다.

상징주의란 19세기 말 프랑스 예술계에서 발생해, 내면적이고 신비한 세계를 상징으로 표현하려는 예술 사조다. 차분하고 고요했

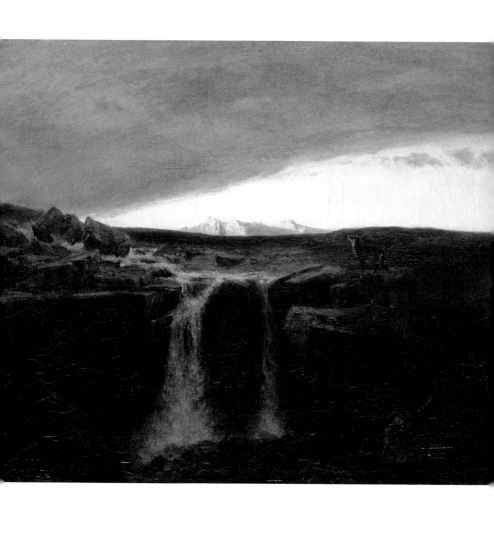

아르놀트 뵈클린, 〈폭포가 있는 산 풍경〉,
캔버스에 유화, 32.5×41㎝, 1849년경, 바젤 미술관

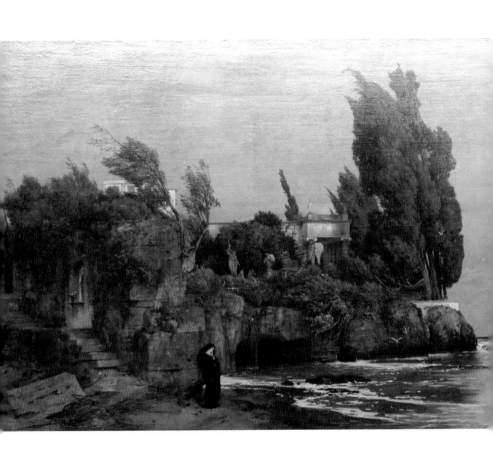

아르놀트 뵈클린, 〈바닷가의 별장 II〉,
캔버스에 유화, 123.4×173.2㎝, 1865년, 뮌헨 샤크 갤러리

던 그의 작품은 그림 속에 고전 건축과 그리스·로마 신화 속 신과 요정들이 등장하면서, 환상의 세계가 펼쳐지는 낭만주의적 상징주의 풍으로 변화해 간다.

개인적인 생활에도 변화가 있었다. 첫 약혼녀를 병으로 안타깝게 떠나보내야 했고 새로운 인연과도 연이 닿지 못하는 잇따른 아픔을 겪었지만, 로마에 온 지 3년 만에 평생을 함께할 연인을 만나 가정을 꾸린다.

하지만 행복은 쉽게 그를 찾아주지 않았다. 사랑스러운 아내 안젤라와는 문제가 없었지만, 그녀의 집안은 그가 개신교 신자라는 이유로 좋아하지 않아 어려움을 겪었고, 그 와중에 사랑하는 아이 다섯을 전염병으로 황망하게 먼저 하늘나라로 떠나보내야 했다.

그의 삶에 연이어 드리운 죽음의 그림자는 작품 세계에도 큰 영향을 끼친다. 자연의 아름다움과 상상의 세계는 물론 화가의 내면세계와 감성이 더욱 드러나는 작품이 그려졌고, 1880년 그의 대표작 〈죽음의 섬〉이 탄생한다.

✳ 죽음은 언제나 가까운 일이었기에

하늘과 물은 온통 검은 빛이다. 칠흑 같은 어둠이 술렁거리지만 달빛, 어쩌면 햇빛일지도 모를 빛이 작은 섬을 비추며 기묘한 대조를 이룬다.

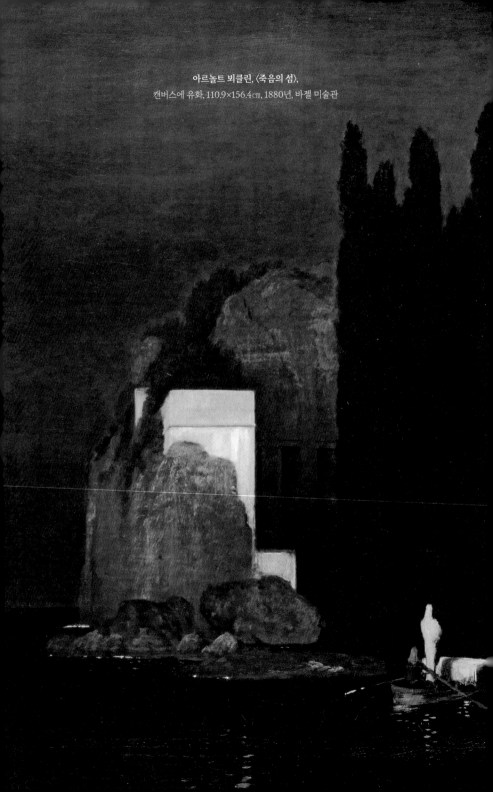

아르놀트 뵈클린, 〈죽음의 섬〉,
캔버스에 유화, 110.9×156.4㎝, 1880년, 바젤 미술관

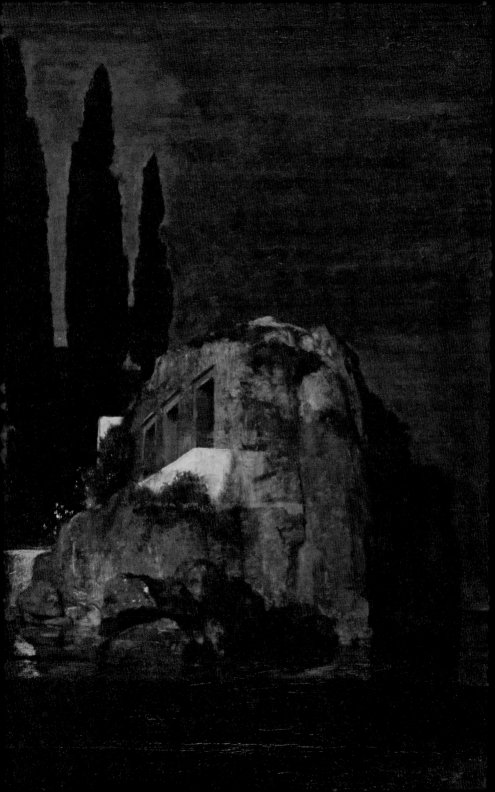

어둡고 고요한 바다를 가로질러 조각배 하나가 섬으로 다가가고 있다. 배에는 하얀 옷을 입은 이가 뒷모습을 보인 채 서 있고, 그 앞에는 같은 색 천을 두른 관이 놓여 있다. 죽은 듯 펼쳐진 바다와 하늘로 솟아오른 나무, 누워 있는 관과 서 있는 이가 수평과 수직의 교차를 이루며 팽팽한 긴장감이 느껴진다. 바람도, 파도도 느껴지지 않는 깊은 침묵만이 흐르는 곳. 섬은 어떤 곳이고 저 둘은 누구일까? 섬 안의 공간은 누군가를 기다리는 묘실 같기도 하다. 하얀 옷을 입은 이가 관을 안치하러 찾은 것일까?

그림 속 장면만으로는 화가가 무슨 이야기를 하려는지 구체적으로 알 수 없다. 다만 길게 뻗은 사이프러스 나무를 통해 섬이 먼저 세상을 떠난 이를 위한 곳이라는 것을 유추할 수 있다.

그리스 신화에 등장하는 목동 키파리소스는 자신이 아끼던 사슴을 실수로 죽이고 만다. 절망감에 빠진 목동은 아폴론에게 사슴의 죽음을 영원히 애도할 수 있게 해달라고 간청한다. 아폴론은 목동의 간청에 따라, 그를 사이프러스 나무로 변하게 해 사슴 곁을 지키는 고통의 동반자로 만들어준다. 이후 그리스인들은 무덤 곁에 사이프러스 나무를 심었다고 전해진다.

죽음과 가까웠던 화가에게도 사이프러스 나무는 고통의 동반자였다. 전염병으로 세상을 떠난 어린 딸 마리아를 피렌체 영국인 묘지에 묻을 때, 그때 본 나무를 그림에 그려넣었다고도 전해진다. 그러나 딸의 죽음을 생각하며 그린 작품은 아니다.

그림은 아주 우연히 타인의 죽음에 공감하며 탄생했다. 뵈클린

은 처음 작품의 제목을 〈고요한 곳〉이라 정했지만, 이후 베를린의 화상이 〈죽음의 섬〉이라는 제목이 더 잘 어울릴 것 같다고 의견을 주어 바꾼다.

처음에 그려졌던 〈고요한 곳〉은 후원자를 위한 작품으로, 뵈클린은 배나 관이 아닌 고요한 섬만을 그리던 중이었다. 그러던 어느 날, 마리 베르나라는 여인이 작업실에 방문한 후 그림은 큰 변화를 겪는다.

마리는 작업 중인 뵈클린의 작품을 한참 바라본 후, 세상을 떠난 전 남편을 기리는 작품 한 점을 그려줄 수 있는지 묻는다. 작품을 침실에 걸어두고 꿈을 꿀 수 있다면 좋겠다고 말하며, 지금 그리는 작품 배경에 배와 사공, 관을 추가로 그리면 어떨지 의견을 전한다. 그에게도 죽음은 가까운 일이었기에 그녀의 아픔에 공감하여, 그녀가 원한 장면을 추가하기로 한다.

뵈클린은 그림을 완성한 후 처음 풍경만 그렸던 것보다 깜짝 놀랄 만큼 더 나은 작품(메트로폴리탄 미술관 소장품)이 되었다는 것을 깨닫는다. 그리고 곧 기존 첫 작품(바젤 미술관 소장품)에 뱃사공, 하얀 옷을 입은 인물, 관을 추가로 그려넣는다. 작품은 이내 소문이 나며 큰 인기를 얻는다.

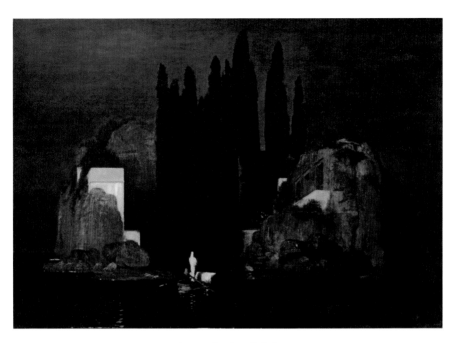

아르놀트 뵈클린, 〈죽음의 섬〉,
목판에 유화, 73.7×121.9㎝, 1880년, 메트로폴리탄 미술관

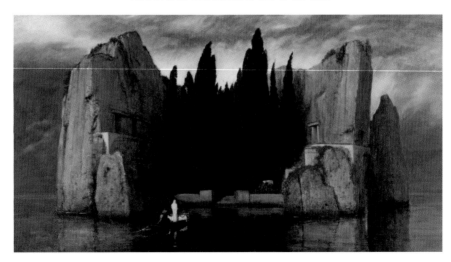

아르놀트 뵈클린, 〈죽음의 섬〉,
목판에 유화, 80×150㎝, 1883년, 베를린 구국립미술관

뵈클린은 〈죽음의 섬〉의 높은 인기에 추가 주문을 받아, 총 다섯 점의 작품을 그린다(여섯 번째 작품도 있지만, 이 작품은 아들과 함께 그렸다).

세 번째 작품(베를린 구국립 미술관 소장품)은 전체적으로 색이 밝아졌고 사공의 모습이 조금 다르며, 네 번째 작품은 아쉽게도 제2차 세계대전 당시 연합군의 폭격으로 소실되어 전해지지 않는다. 마지막 작품은 세 번째 작품과 유사하며 흰옷을 입은 인물이 관을 향해 고개를 숙이고 있다는 차이가 있다.

〈죽음의 섬〉은 1897년 바젤, 함부르크, 베를린에서 전시되면서 더욱 유명해진다. 많은 판본이 제작되어 평범한 가정집에도 걸리게 되었고, 뵈클린에게 '게르만의 영혼'이라는 찬사를 안겨줄 만큼 큰 성공을 가져다준다.

권력가들도 그의 작품을 좋아해 러시아 공산당 창시자 레닌, 프랑스 총리 조르주 클레망소가 사무실에 판화를 걸어뒀다고 전해지며, 아돌프 히틀러는 뵈클린의 작품을 11점이나 소장할 정도로 그의 팬이었다. 현재 베를린 구국립

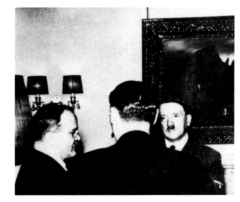

히틀러 뒤에 걸린 〈죽음의 섬〉

미술관에 전시되고 있는 세 번째 버전이 히틀러가 구매해 집무실에 걸어두었던 작품으로, 히틀러는 이탈리아 피렌체에서 사이프러스 나무와 올리브 나무가 어우러진 풍경을 한참 바라보고는 드디어 뵈클린을 이해할 것 같다고 말할 정도였다.

예술가들도 그의 작품에서 영향을 받아 러시아 작곡가 세르게이 라흐마니노프가 교향곡 〈죽음의 섬〉을 작곡했고, 스웨덴 극작가 아우구스트 스트린드베리는 작품을 자신의 연극 무대로 사용한다. 초현실주의 화가 조르지오 데 키리코, 살바도르 달리, 같은 스위스 예술가이자 영화 〈에일리언〉의 캐릭터를 창조한 한스 루돌프 기거 또한 뵈클린의 작품을 오마주했다.

❋ 평생 그리던 '죽음'을 내려놓다

인기가 절정이던 1888년, 뵈클린은 다섯 번째 〈죽음의 섬〉을 그린 후 〈생명의 섬〉이라는 작품을 그린다. 작품에는 〈죽음의 섬〉과 달리 빛과 색이 가득하다. 야자수와 꽃이 만개한 곳에 형형색색의 드레스를 입은 사람들이 춤을 추고 있고, 바다의 요정과 신이 평화롭게 백조들과 함께 어딘가로 나선다. 〈죽음의 섬〉과 대척점에 있는 작품으로, 삶의 기쁨이 느껴진다.

그가 큰 명성에 지쳤을 수도 있고, 더 이상 죽음을 떠올리기 싫었을 수도 있다. 하지만 그는 그림을 그린 이유에 대해 어떠한 힌트

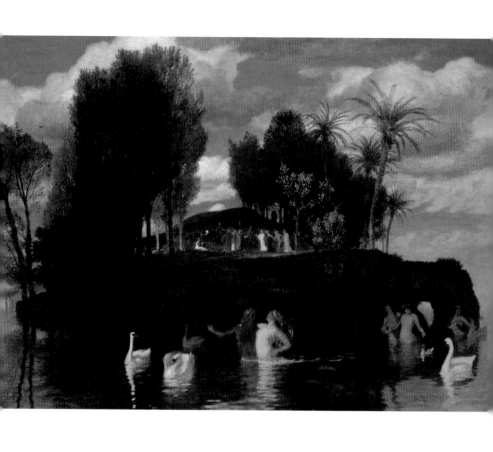

아르놀트 뵈클린, 〈생명의 섬〉,
목판에 유화, 93.3×140.1㎝, 1888년, 바젤 미술관

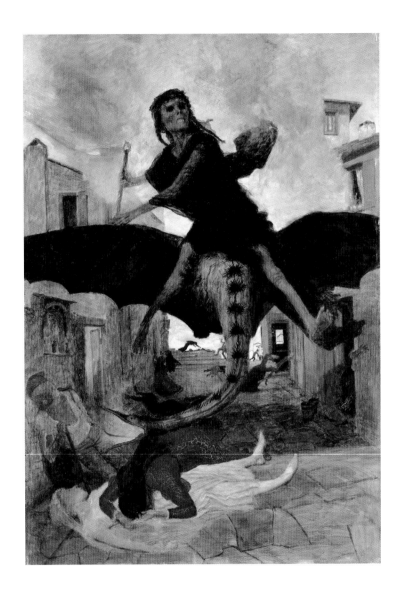

아르놀트 뵈클린, 〈흑사병〉,
목판에 템페라, 149.8×105.1㎝, 1898년, 바젤 미술관

도 남기지 않은 채, 잠시 죽음이라는 주제를 내려놓고 낭만적이고 상징적인 조용한 그림으로 돌아간다.

그러나 칠순을 바라보던 뵈클린은 자신도 죽음을 피할 수 없다는 걸 알고 있었다. 그리고 다시 한 번 죽음을 그린다. 바로 〈흑사병〉이 그것이다.

1898년 뭄바이에서 흑사병이 돌고 있다는 소식을 들은 그는 전염병으로 가슴에 묻었던 아이들이 생각났을지 모른다. 커다란 낫을 든 해골이 지나는 곳마다 사람이 쓰러져 있고, 막 스쳐 지나간 곳에는 결혼을 앞두고 하얀 드레스를 입은 신부의 숨이 꺼지고 있다. 인생의 가장 큰 기쁜 날에 찾아온 불청객이지만, 그 누구도 죽음은 피할 수 없다는 사실을 각인시킨다. 그는 이 그림을 그린 지 3년 후 세상을 떠난다.

의학이 발전하기 이전, 죽음은 흔한 일이었다. 죽는다는 것은 자연스러운 일이었기에 죽음을 노래하고, 그리는 일이 자연스러웠다. 그러나 우리는 더 이상 일상에서 죽음에 관해 이야기 나누지 않는다. 타인의 죽음에 관해 안타까워하는 일은 있어도, 나와는 관계없는 일처럼 터부시한다. 하지만 뵈클린의 그림은 죽음이 멀지 않고, 언제가 나에게도 다가올 것이며, 그 순간을 어떻게 맞이할 것인지를 끊임없이 묻는다.

3관

매혹의 방

제임스 애벗 맥닐 휘슬러, 〈검은색과 금색의 녹턴: 떨어지는 불꽃〉,
패널에 유화, 60.3×46.7㎝, 1875년, 디트로이트 미술관

제임스 애벗 맥닐 휘슬러,
〈검은색과 금색의 녹턴〉

짙은 녹색이 가득한 캔버스에 작은 금빛 파편들이 흩뿌려져 있다. 어둠이 내린 밤, 화재 현장에서 불꽃이 날리는 모습일까? 혹은 강에 떠 있던 배에 불이 붙은 것일까? 그림 아랫부분에 그려진 검은 얼룩 형태는 얼핏 사람처럼 보이는 것도 같다. 그러나 한참을 바라보아도 무엇을 그린 그림인지 명확하게 파악하기 어렵다.

19세기 말, 빅토리아 시대의 영국은 부가 넘쳤다. 런던 사람들은 크레몬 가든에 모여 술과 춤을 즐겼고, 어둠이 내리면 피날레를 장식하듯 불꽃놀이를 펼쳤다.

휘슬러는 이렇듯 즐거운 밤의 순간을 담고 싶어 이 그림을 그렸다. 묽은 물감이 마르기 전에 여러 번 덧칠하며 서로 부드럽게 섞이게 했고, 절정의 불꽃을 흩날리듯 표현했다. 또 그림 아래 불꽃놀이를 바라보는 사람들은 흐릿한 실루엣으로 표현한다.

그런 후 휘슬러는 '조용한 밤의 분위기를 나타내는 서정적인 연주곡'이라는 음악적인 뜻의 〈녹턴〉이라는 제목을 붙인다. 하지만 지금의 우리처럼, 당시의 많은 이도 그림의 부제인 '떨어지는 불꽃'을 읽고서야 무엇을 그렸는지 짐작할 수 있었다.

※ 그림값에 관한 최초의 재판

휘슬러는 1877년, 런던 그로스베너 갤러리에 〈검은색과 금색의 녹턴: 떨어지는 불꽃〉을 전시한다. 전시회를 찾았던 유명 예술비평가 존 러스킨은 그림을 한참을 바라보고는 돌아가, 매월 정기적으로 발간되는 미술 소식지에 그림에 대한 평을 남긴다.

지금까지 많은 코크니(Cockney, 런던 동부 끝자락에 사는 토박이 또는 그들이 쓰는 사투리. 과거 런던 동부 끝자락은 가난한 노동자 계층이 사는 지역)의 뻔뻔스러움을 보고 들었으나, 바보 같은 광대가 대중의 얼굴에 물감통을 던져놓고 200기니(현재 한화 기준, 약 5천만 원에 해당하는 돈)를 요구할 줄은 상상도 못했다.

비평가로서 천박하게 표현하지 않으려 노력했으나, 요약하면 "물감 통을 던지듯 흩뿌려 만든, 그림 같지 않은 그림을 5천만 원에 내놨다니 믿을 수 없다. 사기와 다를 바가 없다"라고 해석된다.

러스킨의 비난에 휘슬러는 격분한다. 존 러스킨은 당시 영국 최고의 예술 평론가이자 교수, 사상가로 명성이 자자한 인물이었다. 하지만 휘슬러도 만만한 사람이 아니었다. 그는 자신의 예술 세계를 인정받기 위해 불리한 싸움인 줄 알면서도, 러스킨을 명예훼손죄로 고소하며 상대를 링 위로 불러 세운다.

1878년 런던에서 화가의 명예와 작품의 값어치를 어떻게 평가할 것이며, 그것을 넘어 무엇을 예술이라 평할 수 있는가를 두고 최초의 법정 재판이 벌어진다.

※ 어머니를 그렸지만, 그리지 않은 그림

제임스 애벗 맥닐 휘슬러는 미국 출신으로, 유럽으로 이주한 뒤 파리와 영국에서 주로 활동한 화가다. 그는 19세기 많은 예술가와 마찬가지로 파리로 유학을 와 교육받으며, 아카데미 미술보다 귀스타브 쿠르베의 사실주의를 따랐고, 인상파 화가들과 교류하며 자신만의 화풍을 개척하려 했다.

특히 그는 그림이 어떤 감정이나 사상을 전달하는 도구가 되는 것에 반대했다. 예술은 그 자체로 아름답게 존재해야 한다고 생각해 종교, 신화, 역사 등의 주제를 배제하고 형태와 색채를 완벽하게 배치해 그림 자체의 미학적인 면을 강조하려 했다.

이러한 그의 철학을 담은 대표작이 1871년 작품 〈회색과 검은색

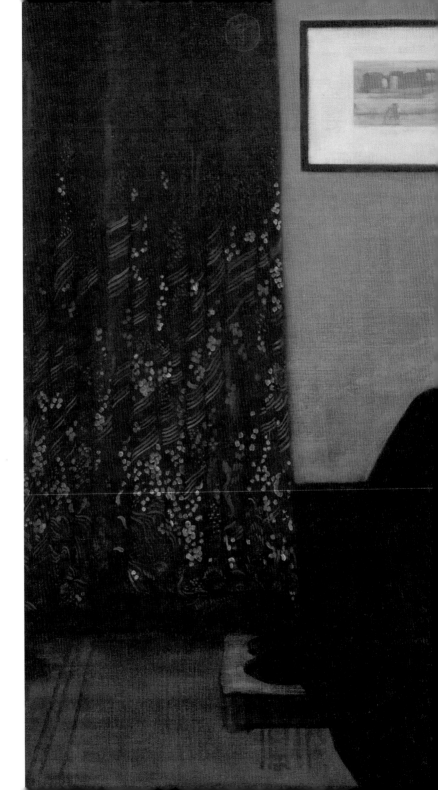

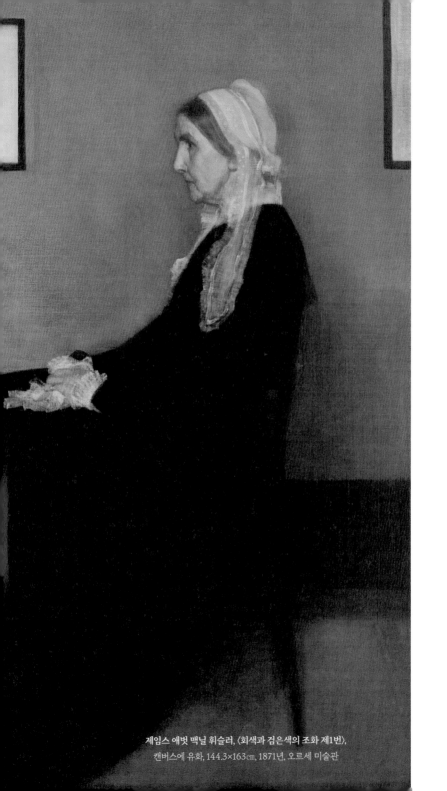

제임스 애벗 맥닐 휘슬러, 〈회색과 검은색의 조화 제1번〉,
캔버스에 유화, 144.3×163㎝, 1871년, 오르세 미술관

의 조화 제1번〉이다.

커튼이 쳐진 벽에 액자가 걸려 있고, 한 노파가 옆모습을 보인 채 의자에 앉아 있다. 화가가 붙인 제목처럼 실내는 단조로운 회색과 검은색이 주를 이룬다. 커튼, 액자, 벽은 다양한 직사각형으로 그림을 분할하고, 노파의 곡선 실루엣은 단순한 그림의 지루함을 덜어준다. 휘슬러는 자신의 주장처럼 선과 면, 색채가 조화롭게 어우러지는 미학을 표현하고 싶었다. 그래서 내용과 관계없이 듣는 것만으로 감동할 수 있는 음악처럼, 그림에도 조화, 소나타, 녹턴과 같은 음악적 제목을 붙여 그림 자체의 아름다움을 표현하고자 했다.

하지만 화가의 의도와 달리 관객들은 그림 속 노파에게서 서사를 찾아내기 시작한다. 노파는 휘슬러의 어머니로, 약속한 모델이 오지 않자 할 수 없이 그림의 모델이 되었다. 원래는 모델이 서 있는 포즈를 그리고 싶었지만, 연로한 어머니가 오랫동안 서 있기 어려워 의자에 앉은 채 작업을 이어갔다. 평소 그와 어머니는 편한 관계가 아니었다. 모델이 필요했기에 집에 찾아온 어머니를 모델로 세웠을 뿐, 어머니를 위해 그리려던 것은 아니었다.

그러나 그림을 본 관객들은 주름이 가득한 손과 얼굴, 검소한 검은 드레스를 입고 흰 레이스 모자를 쓴 채 올곧은 자세로 앉아 있는 노파의 모습에서 자신을 길러준 어머니의 강건한 모습을 떠올린다.

결국 〈회색과 검은색의 조화 제1번〉은 '화가의 어머니'라는 부제로 더 유명해졌고, 화가 사후에는 미국 어머니의 표상이 되어 1934년 미국 어머니의 날 기념우표의 그림으로 사용된다.

어머니의 날 기념우표

※ 세기의 재판 그리고 상처뿐인 승리

한편 휘슬러와 법정 싸움을 시작한 평론가 러스킨은 건강이 좋지 못하다는 이유로 재판을 연기했고, 해를 넘겨 열린 재판에도 끝내 법정에 출두하지 않았다. 대신 평소 잘 알고 지내던 유명 화가 에드워드 번 존스를 대리인으로, 당시 법무부 장관 존 홀커 경을 변호인으로 선임한다.

1878년 11월 런던의 법정에서는 휘슬러와 에드워드 번 존스, 증인으로 소환된 예술가와 비평가들이 함께 휘슬러의 작품의 의미, 비

판은 물론 예술과 철학, 비평가들의 기본권 등 다양한 주제를 두고 토론이 벌인다.

휘슬러는 러스킨의 비평이 일방적으로 예술가의 명성을 훼손했다고 주장했고, 번 존스는 이에 맞서 휘슬러의 그림은 스케치는 괜찮지만 그것만으로는 좋은 예술이 될 수 없으며, 그림의 필수 요소인 형태가 느껴지지 않기에 그런 평을 받을 수밖에 없다는 의견을 내놓는다.

휘슬러가 물러서지 않고 자신의 작품에 대해 변호를 이어가자, 변호인 존 홀커는 휘슬러에게 그림을 '해치우는 데' 얼마 걸렸냐는 모욕적인 질문을 던진다. 휘슬러가 "하루 혹은 이틀쯤 걸렸다"라고 답하자, 홀커는 "이틀 수고한 대가로 200기니를 요구하는 것이냐"고 되묻는다. 휘슬러는 "그렇지 않다"라고 단호히 말한 후, 자신이 평생 얻은 지식의 대가를 요구하는 것이라며 고쳐 답한다.

양측의 팽팽한 주장이 이어졌던 재판은 결국 휘슬러의 승리로 끝이 난다. 하지만 (법정 비용을 제외하고) 그가 요구한 1,000파운드의 손해 배상은 받아들여지지 않았고, 법원은 휘슬러에게 1파딩(1파운드의 약 1/1,000)을 배상하고 법정 비용은 양측이 절반씩 지불할 것을 명한다. 상처뿐인 승리였다.

휘슬러는 재판에서 승소했지만, 명성이 바닥으로 떨어지며 작품 주문이 줄었다. 또 소송 비용을 부담하기 위해 자기 집마저 처분하는 경제적 손해까지 입고 만다. 결국 그는 재판 다음 해에 파산하고 만다.

그는 소란스러웠던 런던을 잠시 떠나 베네치아로 이주한다. 러스킨 또한 신경쇠약 증상이 더욱 심해져 옥스퍼드 대학 교수직을 내려놓으며 '자신의 평론을 법이 막는다면 직을 맡을 수 없다'는 말을 전한다.

러스킨은 라파엘 이전의 초기 르네상스 화풍으로 돌아가려 했던 라파엘 전파의 탄생에 가장 크게 기여한 이론가였고, 터너의 전위적인 작품에 쏟아지던 비난을 적극적으로 옹호한 비평가였다. 그가 휘슬러의 그림에 대해 왜 그토록 야박한 평을 남겼는지는 알 수 없지만, 재판의 결과는 그에게도 큰 상처가 되고 만다.

※ 노동이 아닌 비전의 대가를 인정받기까지

휘슬러는 베네치아에서 재기하기 위해 판화 작업을 이어간다. 후에 런던으로 돌아와 파스텔화로 다시 주목받기 시작했고, 자신의 예술 세계를 대중들에게 이해시키기 위해 강연을 펼치기도 한다.

그리고 1890년에는 러스킨과의 소송 사건을 둘러싼 문서와 이야기, 예술 강연, 작품 소개를 모아 《적을 만드는 온화한 기술》이라는 책을 출판하며, 당시의 사건을 두고두고 곱씹어 복수한다.

휘슬러의 작품은 구상 예술과 추상 예술의 중간 지점에 해당하는 시대를 앞선 그림이었지만, 세상에 인정받기까지 고충은 물론 시간도 필요했다. 그는 예술가란 '노동의 대가가 아닌 비전의 대가를

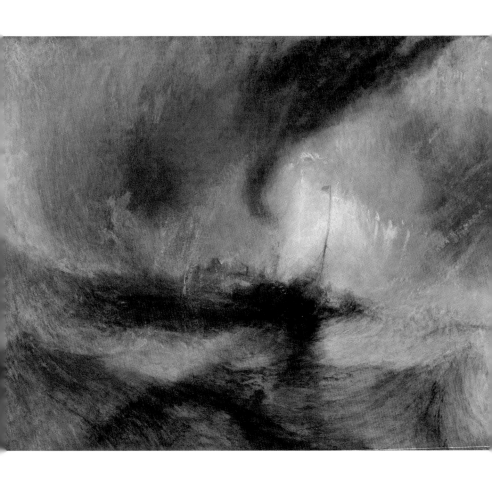

조셉 말로드 윌리엄 터너, 〈눈보라〉,
캔버스에 유화, 91.4×121.9㎝, 1842년, 테이트 브리튼 미술관

받는다'는 신념을 지키기 위해 부단히 노력했다. 화가의 감성과 주관이 예술에서 더욱 중요하게 여겨지는 20세기가 되자 그는 추상 미술의 선구자로 여겨지며 후배 예술가들의 존경을 받게 되었다. 그리고 지금도 '과연 이 작품이 예술이 맞는가'라는 비판에 직면하는 수많은 젊은 예술가에게 가장 큰 용기를 주는 예술가로 손꼽히고 있다.

너무 일찍
태어난 천재

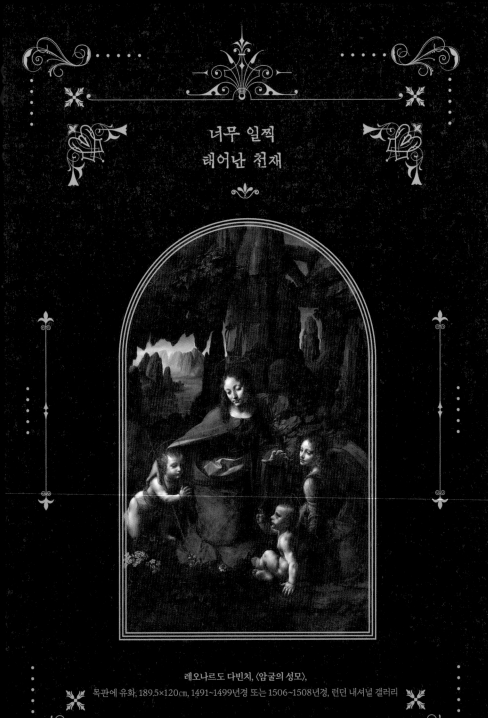

레오나르도 다빈치, 〈암굴의 성모〉,
목판에 유화, 189.5×120㎝, 1491~1499년경 또는 1506~1508년경, 런던 내셔널 갤러리

레오나르도 다빈치,
〈암굴의 성모〉

천재 화가 레오나르도 다빈치는 같은 제목의 그림을 두 번 그린적이 있다. 바로 〈암굴의 성모〉다. 루브르 박물관에 소장된 첫 번째 〈암굴의 성모〉는 1483년부터 1486년(루브르 공식 홈페이지에서는 1494년까지도 그렸을 것으로 추정한다)까지 그렸을 것으로, 런던 내셔널 갤러리에 소장된 두 번째 〈암굴의 성모〉는 1491년이나 1492년경에 작업을 시작해 1499년까지 혹은 1506년부터 1508년경까지 그렸을 것으로 추정된다.

두 작품은 비슷해 보이지만 크기와 명암의 표현, 색의 농도에서 큰 차이를 보이고, 런던의 작품에서는 파리의 작품에서 보이지 않던 인물들 머리 위의 광배와 왼편 어린아이에게 세례자 요한의 상징인 나무 십자가가 추가되었다. 또 오른쪽 천사의 시선 처리와 팔의 모양도 달라졌다.

레오나르도 다빈치는 67세까지 살며 평생 20여 점의 많지 않은 작품을 남긴 화가다. 그런데 그가 왜 비슷하면서도 다른 그림을, 그것도 긴 시간차를 두고 다시 그린 것일까?

✳ 천재의 이력서

레오나르도 다빈치라는 이름을 듣는 순간, 우리는 세상에서 가장 유명한 그림인 〈모나리자〉를 그린 '천재 화가'를 떠올린다. 하지만 그가 서른 살이 되도록 제대로 된 그림 한 점 완성하지 못했던 화가라는 사실은 잘 알려지지 않았다.

1482년, 다빈치는 피렌체를 떠나 밀라노로 향한다. 무슨 이유로 르네상스 예술의 도시 피렌체를 떠났는지는 알 수 없다. 다만 많은 예술가를 후원하며 피렌체 르네상스를 이끌던 로렌초 데 메디치가, 맡긴 작업을 자주 완성하지 못한 다빈치를 탐탁지 않아 했다는 이야기가 전해진다. 반면 오히려 그의 천재성을 안 로렌초가 밀라노 스포르차 가문의 루도비코 일 모로 공작에게 특사로 보냈다는 이야기도 전해진다. 확실하지 않은 이야기들 사이에서 추측할 수 있는 것은 당시 다빈치의 앞날이 불투명했다는 것이다.

그는 루도비코 공작에게 자기소개서를 작성한다(원본은 밀라노 암브로시아나 도서관에 소장 중이다). "나의 저명하신 공작님께"라는 거창한 문구로 시작되는 편지에는 번호를 나열하며 자신이 어떤 일을

할 수 있고, 공국에 필요한 무기와 장비를 얼마나 잘 만들 수 있는지에 대한 다양한 아이디어를 소개한다. 그리고 11번째 항목에 이르러서야 비로소 그림도 그릴 수 있으며, 다른 화가와 비교해도 월등한 차이가 날 것이라고 언급한 후 스스로를 추천한다는 말로 마무리한다. 결국 공작은 다빈치를 밀라노로 초대했는데, 그의 직함은 화가가 아닌 '병기 공학자'였다.

루도비코 일 모로에게 보낸 편지

※ 판결문에 기록된 비밀

실제 다빈치가 밀라노에 도착한 후 가장 먼저 시작한 작업은 공작의 아버지 '프란체스코 스포르차'를 기념하기 위한 거대 기마상 제작이었다. 그림은 그다음 해가 돼서야 공식적으로 첫 주문을 받는데, 바로 〈암굴의 성모〉였다.

1483년 4월 무염시태(無染始胎, 마리아가 원죄 없이 예수를 잉태한다는 뜻) 교단은 산 프란체스코 그란데 성당에 놓일 제단화의 중앙 패널을 다빈치에게 주문했고, 나머지 패널은 암브로시오, 에반젤리

스타 데 프레디스 두 형제에게 주문했다. 일종의 분업 형식의 작업이었다.

다빈치는 제단화 중앙에 놓일 그림에 성모 마리아, 세례자 요한, 아기 예수, 천사를 피라미드 구도로 그린다. 등장인물을 보면 일반적인 종교화처럼 보이지만, 그림의 내용은 다음과 같다. 유대에서 왕이 태어날 거라는 예언을 들은 헤롯왕은 베들레헴에 사는 두 살 미만의 사내아이를 모두 살해하라고 명령한다. 이 위급한 소식을 접한 성가족이 애굽(현재 이집트)으로 피신을 가던 중 천사 우리엘과 세례자 요한을 만나는 장면을 담은 것이다(이는 성경의 외경[外經]에 소개되는 이야기다).

이 작품 〈암굴의 성모〉는 같은 해 12월 8일인 성모 마리아의 축일까지 완성돼야 한다는 계약 내용이 명시된 작품이었다. 하지만 그는 계약 일에 맞춰 작품을 완성하지 못했다. 오히려 작품을 다 그리지 않은 채 1500년 밀라노를 떠나버렸고, 시간이 한참 지나 소송이 벌어졌던 기록이 남겨져 있다.

그림의 나머지 부분을 담당했던 암브로시오는 자신이 맡은 부분은 완성했으니 대금을 달라고 요구했고, 법원은 1506년 다빈치에게 2년 안에 밀라노로 돌아와 제단화를 완성하라는 판결을 내린다. 그리고 1507년에 돈이 지급되었다는 기록과 1508년에 그림이 완성되었다는 서명이 남겨져 있다. 여기까지가 이 작품에 대해 문서로 남겨진 사실이다.

그런데 다빈치가 왜 첫 번째 작품을 미완성으로 남겨두었는지,

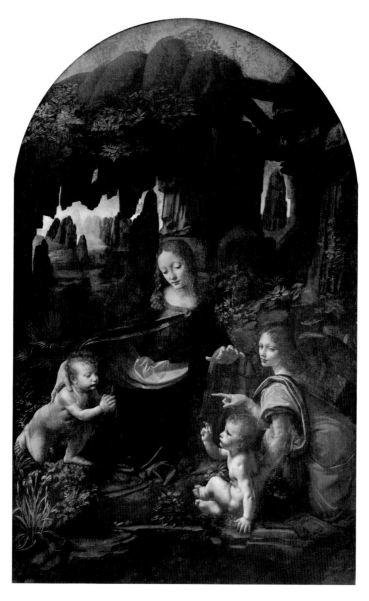

레오나르도 다빈치, 〈암굴의 성모〉,
캔버스에 유화(목판에서 옮김), 199.5×122㎝, 1483~1494년경, 루브르 박물관

다시 돌아와 완성한 작품이 몇 번째 작품인지, 무슨 이유로 비슷한 구성의 작품을 두 번이나 그렸는지, 밀라노에서 그린 작품이 어떻게 프랑스에 오게 되었는지 등 그림을 둘러싼 추측은 여전히 비밀로 남겨져 있다.

❋ 그림을 완성하지 않은 이유

그림을 미완성으로 남겨둔 이유 중 가장 유명한 이야기는 다빈치가 교단과 금전 문제로 갈등을 겪었다는 설이다.

기록에 의하면 다빈치는 그림을 그리기 위해 선급금 100리라를 받았고, 매달 일정의 작업비가 지급되어 총 800리라를 수령했다고 알려져 있다. 하지만 다빈치와 암브로시오는 지급 금액이 적다는 이유로 추가 비용을 요구했고, 교단이 이에 동의하지 않자 루도비코 공작에게 중재를 요청한다. 하지만 그들의 탄원 결과는 시원치 않아 100리라만 추가로 지급되었고, 다빈치는 그리던 첫 번째 〈암굴의 성모〉를 누군가에게 팔아버린 후 전쟁이 난 밀라노를 떠난다. 그리고 시간이 지난 뒤 벌어진 소송의 결과를 받아들여 두 번째 그림을 완성했다는 것이다. 하지만 10년을 넘는 기간 동안 주문받은 작품을 주인에게 주지 않은 채 밀라노에서 생활할 수 있었는지는 쉽게 납득되지 않는 부분이다.

또 다른 추측은 교단 측에서 첫 번째 작품을 마음에 들어 하지

않아 새로운 작품을 그렸다는 설이다. 실제 루브르가 소장한 첫 번째 작품은 전통적인 도상적 그림과는 거리가 멀어 보인다.

그림 속 마리아는 무릎을 꿇고 몸을 앞으로 살짝 숙여, 오른손으로는 예수를 향해 기도하는 세례자 요한을 감싸고 왼손은 허공에 떠 있는 상태다. 마리아의 왼손 아래(그림에서는 오른쪽 하단)에 있는 예수는 축복의 손동작을 하며 요한에게 응답한다. 예수 옆 천사의 모습은 모호함을 증폭시킨다. 날개가 잘 보이지 않아 한참을 봐야 겨우 존재를 확인할 수 있는 천사는 그림 밖을 날카롭게 바라보고 있다. 동시에 요한을 가리키는 손동작은 어떤 의미인지 알 수 없다. 전통적인 성화라면 마리아의 곁에 예수를 두고, 나무 십자가를 가진 세례자 요한이 예수를 향해 그가 저기 계심을 알리는 손동작을 하는 것이 일반적이다. 즉, 이 그림은 기존의 도상을 따르지 않는다.

피렌체의 수호성인(가톨릭에서 특정한 개인이나 단체, 지역, 국가, 교구, 성당을 보호하는 성인)이 세례자 요한이고, 그가 미완성으로 남겨둔 〈광야의 성 히에로니무스〉와 배경이 비슷한 것으로 미루어 보아 첫 번째 〈암굴의 성모〉는 다빈치가 피렌체에서부터 그리다가 밀라노에서 완성한 그림은 아닐까 하는 의심을 받기도 한다. 결국 교단이 그림을 거절하고, 다빈치가 한참의 시간을 두고 교단의 입맛에 맞는 두 번째 그림을 그리게 됐다는 것이 또 하나의 추측이다.

다양한 주장이 난무한 가운데 이 작품이 다시 한번 논란의 주인공이 된 것은 2003년 출간되며 세계적인 베스트셀러가 된 소설 《다빈치 코드》에 등장하면서다. 작가 댄 브라운은 예수는 언제나

성모의 옆에 그려졌기에 그림 속 왼쪽 아이가 실제 예수라고 주장했다. 그러면서 이 그림이 거절당한 이유는 예수와 요한의 위치 때문이 아니라 허공에 떠 있는 마리아의 손 밑에 어떤 이의 머리가 있었고, 천사 우리엘이 그의 목을 자르고 있었기 때문이라는 다소 과격한 주장을 내놓는다. 그리고 교단의 거친 항의를 받은 다빈치가 그림을 수정했을 것이라며 작품을 둘러싼 논란에 다시 한번 불을 붙였다.

레오나르도 다빈치, 〈광야의 성 히에로니무스〉,
목판에 유화, 103×74㎝, 1482년경, 바티칸 박물관

다빈치는 식물학, 조경, 공학, 지질학, 해부학 등 방대한 관심 분야를 가지고 있었음은 물론 헬리콥터, 자동차, 탱크, 기관총 등 당시 기술력으로는 실현할 수 없었던, 숱한 발명품의 아이디어를 노트에 적어두어 지금까지 큰 영감을 주고 있다.

하지만 그가 가장 열정을 쏟은 것은 그림이었다. 열네 살의 나이에 안드리아 델 베로키오의 공방에 들어가 그림을 배우기 시작해 20대 초반에 스승의 실력에 버금가는 평을 얻었고, 더 훌륭한 화가가 되기 위해 해부학과 기하학을 연구하며 다양한 지식을 습득하려 했다. 또 새롭게 시도한 작품이 마음에 들지 않으면 계약 여부와 상관없이 세상에 선보이지 않았다.

이러한 성향에 비추어 그가 왜 같은 작품을 두 번이나, 그것도 긴 시간의 차이를 두고 다른 스타일로 그렸는지에 대한 이야기는 더욱 흥미로울 수밖에 없다.

하지만 그가 표현하고자 했던 '스푸마토' 기법(Sfumato, 이탈리아어로 '연기처럼 사라진'이라는 뜻으로 인물의 경계선을 일반적인 선이 아닌 수십 번의 덧칠을 통해 부드러우면서 현실감 있게 표현하는 기법)처럼 작품과 사실의 경계는 희미하게 사라져 버렸고, 수수께끼만이 남았다.

서양 미술사에서 이토록 많은 관심을 받는 예술가인 다빈치가 남긴 수수께끼를 풀기 위해 숱한 관람객이 노력 중이고, 앞으로도 그에 관한 이야기는 끊이지 않을 듯하다.

황제를 웃게 한
파격적인 초상화

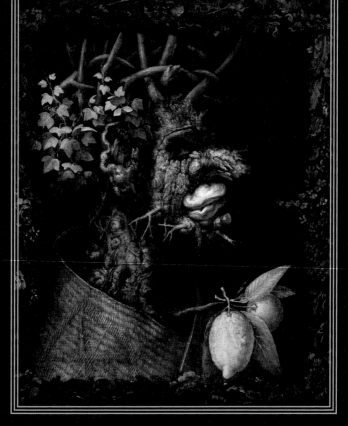

주세페 아르침볼도, 〈겨울〉,
캔버스에 유화, 95×76㎝, 1573년, 루브르 박물관

주세페 아르침볼도,
〈사계절〉

　그림을 언뜻 보면 썩어가는 고목에 새싹과 버섯이 피어나고, 어울리지 않게 레몬이 놓여 있는 알쏭달쏭한 정물화 같지만 조금만 떨어져 보면 사람의 머리, 얼굴, 목, 옷까지 그려진 초상화임을 알 수 있다. '현대의 풍자화일까?' 하는 생각이 들지만 놀랍게도 이는 16세기에 그려진 초상화로, 당시 유럽 최고의 권력자였던 신성 로마 제국 황제의 얼굴을 그린 것이다.

　화가 주세페 아르침볼도는 파격적으로 그린 초상화 여덟 점을 황제에게 선물한다. 왕실의 많은 이는 모두 경악을 금치 못하며 황제의 눈치를 봤지만, 막시밀리안 2세는 아르침볼도의 그림들을 한참 바라본 후 웃음을 터트렸다고 전해진다.

　문명이 탄생하고 지배층과 피지배층이 나뉘면서, 권력자들은 자신의 영광과 권력을 후대에 영원히 드러내고자 여러 형태의 기록

을 남겼다. 대형 무덤부터 조각상, 성(城), 공예품 등 그들의 욕망은 끝없이 표현됐고, 그중 초상화는 가장 대표적이고 강력한 수단이었다.

자신의 얼굴을 역사에 남기는 행위는 소수만이 누릴 수 있는 권리였기에 통치의 수단으로도 활용됐고, 위엄이 넘치는 초상화는 왕실 복도같이 엄숙한 공간에 걸려 칭송의 대상이 됐다. 이 유구한 전통은 지금도 존재하는데, 독재 국가의 평범한 가정집에 걸린 권력자의 사진이 그것이다.

❋ 황제의 취향

아르침볼도는 밀라노 출생으로, 16세기 신성 로마 제국 궁정에서 활동한 화가다. 화가의 개인사나 황제의 눈에 띈 연유 등은 전해지지 않는다. 다만 그가 말년을 보내기 위해 다시 밀라노로 돌아가 교류했던 인물들이 남긴 기록과 최근 연구에 따르면, 그는 밀라노 장인 집안의 아들로 아버지나 다른 장인에게 그림을 배웠을 것으로 추정된다.

아르침볼도는 1562년, 서른이 훌쩍 넘은 나이에 막시밀리안 2세의 부름으로 제국의 수도 빈으로 향했다. 그리고 막시밀리안 2세와 그의 아들 루돌프 2세 시대까지 20년이 넘게 황실의 화가로 활동한다.

당시 유럽 사회는 신항로 개척을 통해 항해의 시대가 열리며, 아프리카와 아시아 등에서 이국적인 물건들이 들어오던 시기였다.

유럽의 신흥 귀족과 왕족들은 미지의 세계에서 가져온 동물 박제, 식물 표본, 광물, 기구, 기계 등 진귀한 물건을 모아두는 '분더카머 (Wunderkammer)'라 불리는 방을 만들어 부와 권력을 자랑했다. 그리고 소장품이 화려할수록 방의 주인은 세상의 지식을 소유한 자로 인정받았다.

막시밀리안 2세 또한 새로운 식물학과 동물학에 관심이 많았기에 그의 황실에는 진귀한 것들이 넘쳐나고는 했다. 아르침볼도는 그곳에서 새로운 세상을 만났고, 황제의 취향도 읽어낸다.

그리고 아르침볼도는 1569년 새해를 맞이해 막시밀리안 2세에게 그전까지 어디에서도 볼 수 없던 독특한 초상화 〈사계절〉 연작과 〈4원소〉 연작을 선물한다(1563년에 그려진 첫 번째 버전은 〈겨울〉과 〈여름〉만 남아 현재 빈 미술사 박물관에 전시 중이며, 루브르 박물관에 전시된 것이 막시밀리안 2세가 작센의 제후 아우구스트에게 선물한 1573년 버전이다).

※ 통치자를 위한 찬가

〈사계절〉 중 〈봄〉에는 80종의 아름다운 꽃과 울긋불긋하고 푸른 식물이 가득하다. 향기가 날 듯 싱그러움이 느껴지는 그림 속 인물은 막 피어오르는 젊은 남성 같기도 하고, 누군가는 여성 같다고도 한다. 봄은 계절이 새롭게 태어나는 신선함과 젊음을 의미한다.

〈여름〉은 여름에 나는 과일과 채소로 그려졌다. 코는 오이, 볼은

복숭아, 입술은 체리, 치아는 강낭콩으로 재치 있게 그려졌다. 귀 역할을 하는 옥수수는 미국에서 유럽으로 넘어온 곡식이고, 목을 표현한 흰 가지도 아프리카에서 들여온 외래종이다. 짚과 밀로 만들어진 옷깃에는 화가의 이름이, 어깨 부분에는 '1573년'이라는 연도가 마치 수를 놓은 듯 적혀 있다. 여름은 인생의 한창때를 의미한다.

〈가을〉에서 몸은 포도주를 담아야 할 것 같은 나무통으로 쌓여 있고, 무르익은 포도와 포도 잎, 호박으로 왕관을 만들었다. 귀는 버섯, 얼굴은 배, 사과, 밤송이 등으로 표현됐고, 익어가는 인생의 절정, 장년을 의미한다.

연작의 마지막인 〈겨울〉은 앙상한 고목이 주를 이루며 노년의 삶을 이야기한다. 그러나 머리카락에서 새로운 입이 자라나고, 포르투갈 상인에 의해 인도에서 전해진 싱그러운 오렌지와 부를 소유한 자만이 키울 수 있었던 레몬이 황제의 부와 취향을 드러내는 동시에 추운 계절이 끝나면 새로운 계절이 다시 시작될 것이라고 말한다.

아르침볼도는 변화하는 계절과 계절을 대표하는 식물을 조화롭게 조합해 황제의 모습을 상징적으로 보여준다. 황제는 계절의 변화처럼 시간을 관장하는 존재이며, 다양한 백성을 조화롭게 통치하고 풍요로운 세상을 만들어내는 최고의 통치자라는 예찬의 뜻을 담은 것이기도 하다.

〈4원소〉 연작도 함께 선물됐는데, 당시 유럽인들은 고대 그리스 철학자 엠페도클레스가 이야기한 네 가지 원소(물, 불, 공기, 흙)로 세상이 이루어져 있다고 믿었다. 이를 바탕으로 〈물〉은 황제를 물에 사

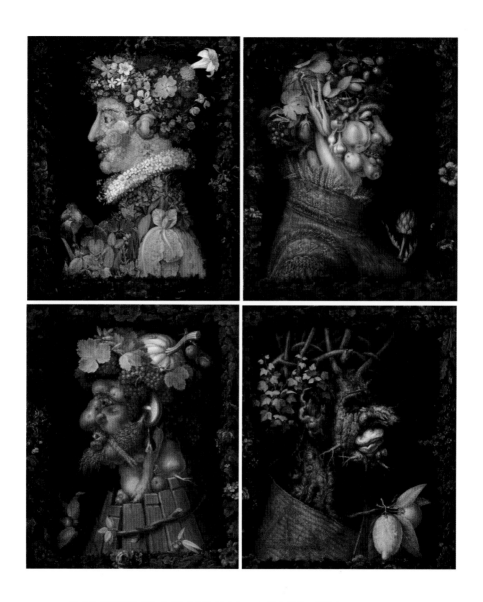

▲주세페 아르침볼도, 〈봄〉, 캔버스에 유화, 95×76cm, 1573년, 루브르 박물관
▶주세페 아르침볼도, 〈여름〉, 캔버스에 유화, 95×76cm, 1573년, 루브르 박물관
▲주세페 아르침볼도, 〈가을〉, 캔버스에 유화, 95×76cm, 1573년, 루브르 박물관
▶주세페 아르침볼도, 〈겨울〉, 캔버스에 유화, 95×76cm, 1573년, 루브르 박물관

는 물고기와 바다 생물로, 〈불〉은 불을 일으키는 도구와 불을 이용한 무기로 표현했다. 그리고 〈공기〉는 하늘을 나는 새들로, 〈흙〉은 땅 위에 사는 동물로 황제의 얼굴을 그려넣었다. 이 연작 또한 세상을 이루는 기본이자 모든 것은 황제의 뜻이라며 칭송하고 있다.

아르침볼도는 〈사계절〉과 〈4원소〉 연작을 통해 황제를 예찬하면서, 세상의 귀한 것을 수집하고 보여주려던 왕가의 욕망을 반영했다. 그리고 황실 화가로서 자신의 위치 또한 단순히 그림을 그리는 기술자가 아닌 세상의 진귀한 물건들을 통해 지식을 얻은 인문학자와 같다는 의지를 보여준다.

※ 초현실주의자들에게 다시 영감을 주다

막시밀리안 2세의 뒤를 이은 루돌프 2세가 1580년 아르침볼도에게 귀족 작위를 내릴 만큼, 화가는 큰 환영과 후원을 받으며 작업을 이어간다. 그리고 그의 실력을 집대성한 〈베르툼누스〉를 루돌프 2세에게 선물한다.

그리스 신화에서 베르툼누스는 계절의 신으로, 과수원과 정원을 가꾸는 님프(Nymph, 젊고 아름다운 여자 모습의 요정) 포모나와 짝을 이룬다. 그가 있기에 세상의 온갖 곡식과 과일이 무르익을 수 있었다.

화가는 황제를 각종 과일과 곡식으로 꾸미고 계절의 신으로 비

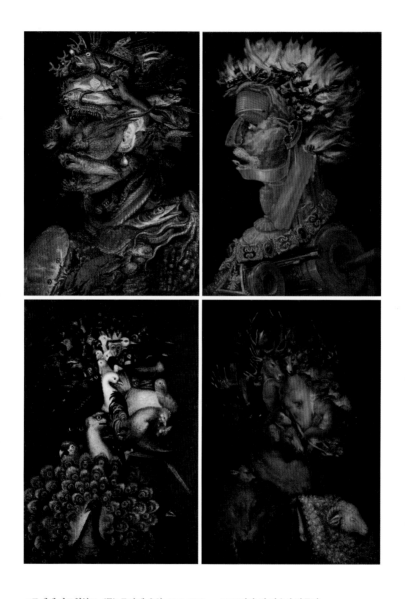

▲**주세페 아르침볼도**, 〈물〉, 목판에 유화, 66.5×50.5cm, 1566년경, 빈 미술사 박물관
▶**주세페 아르침볼도**, 〈불〉, 목판에 유화, 66.5×51cm, 1566년경, 빈 미술사 박물관
▲**주세페 아르침볼도**, 〈공기〉, 목판에 유화, 74.4×56cm, 1566년경, 개인 소장
▶**주세페 아르침볼도**, 〈흙〉, 목판에 유화, 70.2×48.7cm, 1566년경, 개인 소장

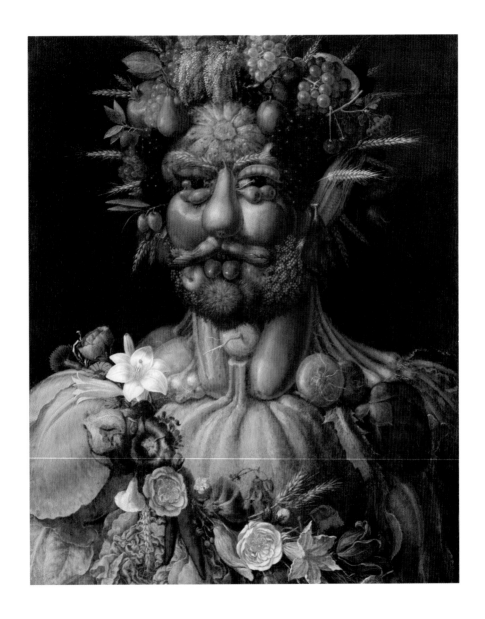

주세페 아르침볼도, 〈베르툼누스〉,
목판에 유화, 70×58㎝, 1591년, 스코클로스터 성

유하며, 인간과 자연의 섭리를 다스리는 전능한 통치자로 표현했다. 그리고 그의 통치와 보호 덕분에 태평성대를 이룬다는 칭송의 메시지를 전한다. 작품을 받아본 황제는 아르침볼도에게 더 높은 백작 작위를 하사하며, 큰 만족감을 표한다. 이후에도 그는 사물에 빗댄 다양한 인물화를 그리며 합스부르크 왕가의 화가로서 활약했고, 고향에 돌아가서도 황실을 위한 작업을 이어갔다고 전해진다.

아르침볼도는 당시 누구의 작품에서도 볼 수 없었던 독특한 화풍으로, 이성적인 아름다움을 표현하려 했던 르네상스 예술에서 벗어나 자신만의 세계를 일군 화가다. 황제의 사랑을 받은 작품이었지만 아르침볼도 사후 그의 작품은 금방 잊힌다. 종교 갈등이 심했던 시절, 밀라노 주교는 예술가들의 작품을 엄격히 검열했고, 그의 익살스러운 작품이 통하기 어려웠다.

그러나 그의 작업은 20세기 초에 다시 주목받는다. 제1차 세계대전이 끝난 후, 현실 세계를 벗어나 몽상의 세계를 표현하려 했던 초현실주의 화가들에게 아르침볼도의 작품이 크게 영감을 준 것이다.

르네 마그리트가 그의 작품 〈인간의 아들〉에서 사과로 얼굴을 가린 표현이나, 뒤샹이 토마토, 아스파라거스 등을 이용해 〈죽은 조각〉을 제작한 것도 그의 영향을 받은 것이다. 아이들의 상상력을 키워주는 미술 수업에도 그의 작품들이 적극 활용되는데, 화가의 상상력과 호기심을 향한 열망이 여전히 살아 있다는 것을 느낄 수 있다.

18세기 최고의
막장 드라마

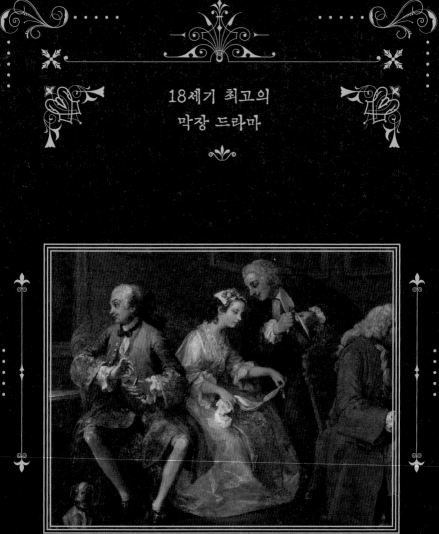

윌리엄 호가스,
〈유행에 따른 결혼〉

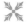

우리는 영상의 시대에 살고 있다. 최근에는 화려한 영상미를 뽐내는 영화나 편집의 완성도가 높은 TV 프로그램보다 휴대전화에서 쉽게 만날 수 있는 짧은 영상이 더 유행이다. 더불어 내용도 점점 자극적으로 변화하여, 조금만 늘어지거나 고루한 내용이 나오면 2배속, 건너뛰기를 하거나 바로 다른 콘텐츠를 찾는다.

그런데 요즘에만 이럴까? 인간의 역사를 돌아보면 인류는 언제나 자극적인 이야기를 좋아했다. 서양 문화의 큰 축을 차지하는 헬레니즘에 관한 기록인 그리스 로마 신화에는 신들의 질투와 시기, 불륜 이야기가 숱하게 등장한다.

신들만 그러한가. 인간도 마찬가지였다. 호메로스가 집필한 서양 최초 서사시 〈일리아스〉의 주요 내용은 '트로이 전쟁'이다. 스파르타의 왕비가 트로이 왕자와 함께 도망치자, 스파르타는 왕비를 찾는

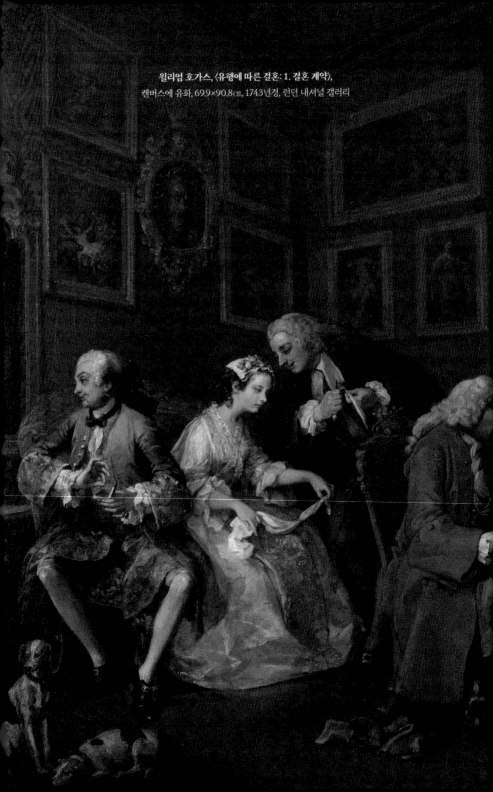

윌리엄 호가스, 〈유행에 따른 결혼: 1. 결혼 계약〉,
캔버스에 유화, 69.9×90.8㎝, 1743년경, 런던 내셔널 갤러리

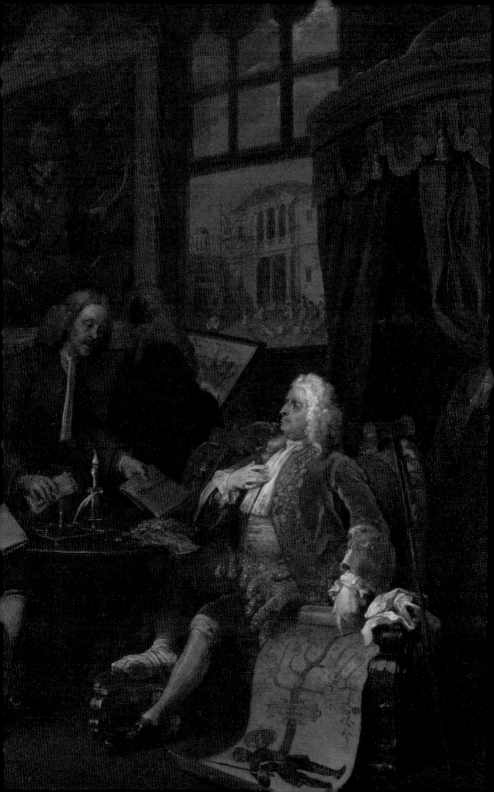

다는 명목으로 트로이 전쟁을 일으킨다. 여기에는 격한 전투 속에서 빚어진 영웅들의 원한과 복수, 운명을 벗어나지 못하는 이야기가 가득하다.

이처럼 미국에서는 '소프 오페라', 일본에서는 '아사도라', 우리에게는 '막장 드라마'라고 불리는 자극적인 이야기는 회화 작품에도 존재한다.

※ 욕망과 욕망의 계약

윌리엄 호가스의 대표작 〈유행에 따른 결혼〉은 극작가 존 드라이든의 동명 희극에서 따온 것으로, 총 여섯 점으로 구성된 연작이다. 여섯 작품에는 소설처럼 부제가 있어 이야기의 흐름을 파악하기 쉽게 제작된 것도 특징이다.

첫 번째 작품의 제목은 〈결혼 계약〉이다. 그림 중앙과 오른쪽에 양가의 아버지들이 자식들의 결혼을 위해 협상하고 있다. 오른쪽에 앉은 신랑의 아버지는 가문의 족보를 길게 늘어놓고 손가락으로 가리키며, 자신의 집안이 얼마나 훌륭한지 신부의 아버지에게 으스대고 있다.

그런데 자세히 보면 그의 한쪽 발이 붕대로 감겨 있어, 성하지 못한 사람이란 것을 은유한다. 또 오른쪽 창문 너머로는 한참 건축이 진행되고 있는 건물이 보인다. 창밖을 바라보고 있는 집사의 손

에 새로운 건물에 대한 계획서가 들려 있는 것으로 보아, 이는 신랑의 아버지가 무리하게 짓고 있는 이탈리아풍의 새로운 저택일 것이다. 그는 지금 돈이 부족하다. 화가는 아들의 결혼을 통해 자신의 욕망을 실현하려는, 몰락 직전인 처지의 귀족을 절름발이 모습으로 암시하고 있다. 그의 이름은 스퀜더필드 백작(Earl Squanderfield)으로, 스퀜터(Squander)란 '탕진하다', '낭비하다'라는 뜻이기도 하다.

신부의 아버지는 신분 세탁을 위해 돈을 잔뜩 쓸 예정이다. 이미 테이블에 금화를 가득 올려둔 채 결혼 계약서를 꼼꼼히 들여다보고 있다. 하지만 그의 발아래에는 쏟아진 금화 주머니가 있어, 그가 꼼꼼하지도, 분별력이 있지도 않다는 것을 의미한다. 그들의 사이에 서 있는 성마르게 생긴 고리대금 업자는 신부 아버지가 내려둔 돈에서 자신의 몫을 챙기고, 신랑 아버지에게 저당 서류(모기지, Mortgage)를 돌려주고 있다.

인륜지대사를 오직 돈으로 해결하고 있는 상황에 더 당황스러운 것은 결혼 당사자들의 모습이다. 그림의 왼편에는 신랑과 신부가 앉아 있다. 예비 신랑인 자작은 결혼에 전혀 관심이 없는 듯 보인다. 당시 가장 유행하던 프랑스 로코코 스타일로 한껏 꾸미고는 자신의 외모를 점검하기 위해 거울을 바라보고 있으나, 아내가 될 여인에게는 눈길조차 주지 않는다. 그의 목에 있는 점은 마지막 여섯 번째 그림에서 운명의 굴레로 다시 이어진다.

예비 신부는 이 결혼이 자기 뜻이 아닌지 우울한 얼굴로 앉아 있고, 그녀의 곁에는 두 집안의 결혼 계약을 공증하기 위해 참석한

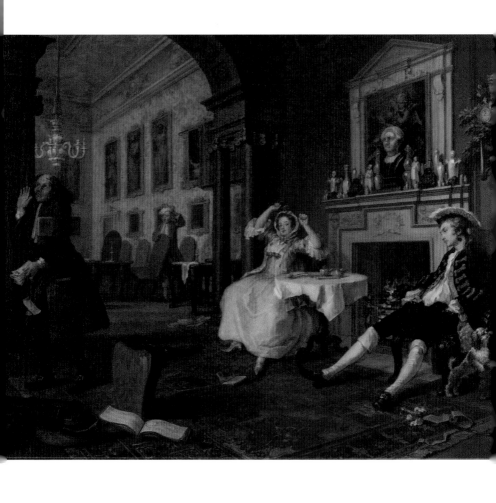

윌리엄 호가스, 〈유행에 따른 결혼: 2. 둘만의 밀담〉,
캔버스에 유화, 69.9×90.8㎝, 1743년경, 런던 내셔널 갤러리

변호사가 있다. 그런데 그는 일보다 예비 신부에게 더 관심이 있는 듯하다. 추파를 던지는 중인지 미소를 머금은 채 예비 신부에게 무어라 말을 전하고 있다.

이 둘의 모든 상황을 대변하듯 그녀의 머리 위 액자에는 그녀를 바라보며 놀라는 메두사의 그림이 걸려 있고, 오른쪽 아래에는 서로 묶인 개들이 보인다. 서양화에서 개는 주인을 잘 따르는 충성심을 뜻한다. 그런데 두 마리를 함께 묶은 것은 결혼 혹은 결합을 의미하는데, 그림 속 개들의 표정이 시큰둥한 것으로 보아 둘의 결혼 생활이 평화롭지는 못할 것임을 의미한다.

※ 쇼윈도 부부의 생활

두 번째 그림 〈둘만의 밀담〉에는 부부가 되었지만 정상적이지 않은 방종한 생활이 표현되어 있다. 거실의 시계가 낮 12시 20분을 가리키고 있음에도 집 안은 어수선하기만 하다. 남편은 간밤에 어디선가 잔뜩 유흥을 즐기고 막 돌아왔는지 숙취가 남은 얼굴에, 옷매무새도 잔뜩 흐트러진 채 풀어진 자세로 앉아 있다. 그 옆 강아지는 집에서 맡아보지 못한 냄새가 난다는 듯, 주머니에 꽂힌 푸른 리본이 달린 모자의 냄새를 맡고 있다. 아마도 남자는 지난밤 부적절한 만남을 가진 듯하다.

부인도 카드놀이로 밤을 꼬박 지새워 몸이 찌뿌둥한지 기지개

를 켜고 있다. 안쪽에서는 하인이 부인의 시중을 드느라 피곤한지 하품을 하고 있고, 바닥에는 치우지 않은 카드가 나뒹굴고 있다.

남편의 등장에 누군가 급하게 가버린 것인지 의자는 넘어져 있고, 바닥에 너부러진 악보와 바이올린도 정리되어 있지 않다. 집사는 잔뜩 날아든 청구서를 손에 쥐고 자신도 모르겠다는 듯 하늘을 바라보며 부부에게 질린 얼굴로 나서고 있다.

※ 운명을 예견한 아이

세 번째 그림 〈진단〉은 자작이 병원을 찾는 장면이다. 자작의 옆에는 병색이 완연한 어린아이가 있는데, 아이가 쓰고 있는 모자가 두 번째 그림 속 모자와 비슷해 그가 얼마나 부도덕한 인물인지 상상할 수 있다.

자작은 작은 통을 열어 건너편에 앉은 의사에게 보이며 약의 효능을 묻는 듯하다. 작은 통속의 검은 알약 모양이 그의 목에 있는 검은 점과 비슷해 보인다. 다른 작은 통은 그의 사타구니 앞에 놓인 것으로 보아, 그가 성병인 매독을 앓고 있는 것으로 추정된다. 안타깝게도 아이 또한 같은 통을 들고 서 있다.

자작 옆에 여인 또한 얼굴에 검은 점이 있어 같은 병을 앓고 있는 매춘부로 추정되며, 아픈 아이는 그녀의 아이다. 그녀는 아이가 걸린 병이 자작에게 전염된 것으로 생각하고 화가 난 얼굴로 그를

174

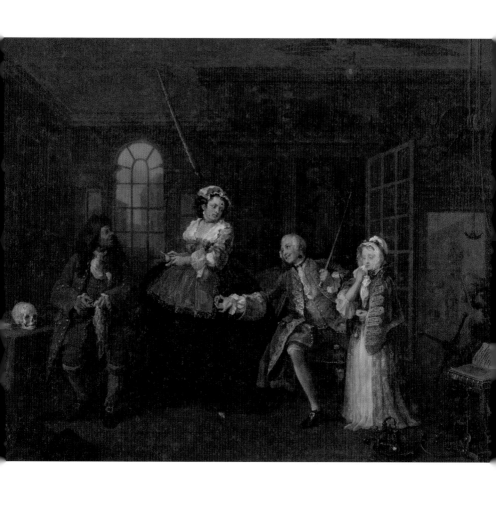

윌리엄 호가스, 〈유행에 따른 결혼: 3. 진단〉,
캔버스에 유화, 69.9×90.8㎝, 1743년경, 런던 내셔널 갤러리

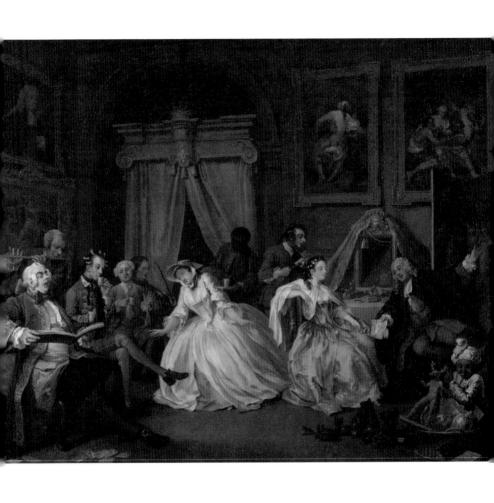

윌리엄 호가스, 〈유행에 따른 결혼: 4. 몸단장〉,
캔버스에 유화, 70.5×90.8㎝, 1743년경, 런던 내셔널 갤러리

협박하려 작은 접이식 칼을 펼치는 중이다. 소란스러운 상황에 그림 가장 왼편 놓인 해골은 모두의 운명을 예견하는 듯하다.

❋ 여인숙에서 벌어진 참극

연작 네 번째 작품 〈몸단장〉은 부인의 침실에서 시작한다. 그림 속 거울과 입구 상단에 그려진 왕관 무늬는 그녀가 이제 백작 부인이 되었음을 의미한다.

살롱에는 초대받은 손님들이 가득하다. 부인은 사치스러운 생활을 마음껏 뽐내기 위해 더욱 귀족적인 프랑스식 손님 접대를 하고 있다. 오페라 가수가 연주에 맞춰 노래를 부르고, 프랑스 귀족들이 아침마다 최음과 각성을 위해 마시던 초콜릿 음료를 하인이 건네고 있다. 바닥에는 여전히 카드들이 흩어져 있어 여전히 변하지 않는 그녀의 생활이 드러난다.

단장을 위해 전용 미용사가 부인의 머리카락을 만지는 동안, 첫 번째 그림에 등장했던 변호사가 다시 등장한다. 그는 그녀에게 가장 무도회가 그려진 그림을 손가락으로 가리키며 함께 파티에 가자고 추파를 던진다. 백작 부인의 의자에 걸려 있는 붉고 긴 것은 아이를 위한 젖꼭지이지만, 아이는 어디에도 보이지 않는다. 대신 그들 위에 걸린, 코레조가 그린 그림 〈제우스와 아오〉, 〈롯과 딸들〉이 부정한 둘의 관계를 암시한다. 오른쪽 하단의 흑인 아이는 사람의 몸에 사슴

의 얼굴을 한 '악타이온' 조각을 들고 있다. 아르테미스의 알몸을 보았다가 결국 사슴이 되어 사냥꾼들에게 죽임을 당한 악타이온의 운명이 누군가에게 닥칠 것 같다.

드라마는 다섯 번째 그림인 〈여인숙〉에서 절정을 맞이한다. 바닥에 벗어둔 가면과 옷으로 보아, 백작 부인은 변호사와 가면무도회를 다녀온 뒤 밀회를 즐긴 듯하다. 백작은 아내의 불륜을 드디어 알게 되었고, 둘이 머물던 여인숙을 급습한다. 갑작스럽게 들이닥친 백작의 모습에 혼비백산한 둘은 옷도 채 갈아입지 못했다. 변호사는 황급히 칼을 뽑아 든 백작에 맞섰고, 결투 끝에 백작은 급소에 칼을 맞고 쓰러진다.

백작 부인은 죽어가는 남편의 모습을 바라보며, 믿지 못하겠다는 듯한 표정으로 용서를 구하고 있다. 변호사는 칼을 버려두고는 벌어진 상황을 모면하기 위해 잠옷 차림에 속옷도 입지 못한 채 창밖으로 도주하고 있다. 시끄러운 소란에 도둑이라도 들은 줄 알고 찾아온 여인숙 주인과 야경꾼들은 참극이 벌어진 방 안을 바라보며 소스라치게 놀라고 있다.

❋ 막장 드라마의 결말

백작 부인의 삶과 결혼 생활은 모두 파국을 맞이했다. 남편을 살해한 그녀의 애인은 사형 선고를 받아 교수형으로 처형되었다는

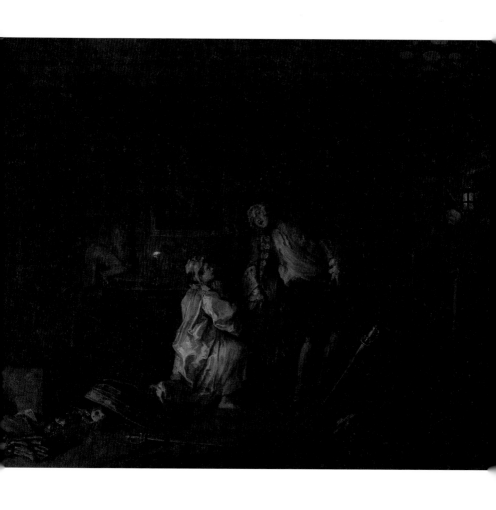

윌리엄 호가스, 〈유행에 따른 결혼: 5. 여인숙〉,
캔버스에 유화, 70.5×90.8㎝, 1743년경, 런던 내셔널 갤러리

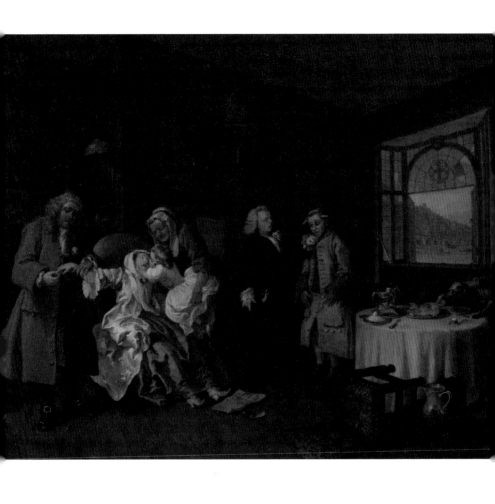

윌리엄 호가스, 〈유행에 따른 결혼: 6. 여인의 죽음〉,
캔버스에 유화, 69.9×90.8㎝, 1743년경, 런던 내셔널 갤러리

호외가 뿌려졌다. 기사를 읽은 부인은 절망감에 빠져 아편을 삼켰고, 그녀가 마신 약의 빈 병과 읽은 신문이 덩그러니 발밑에 떨어져 있다. 약사는 어리석은 하인에게 왜 이런 약을 구해왔는지 멱살을 잡고 책망하지만, 하인은 무슨 일이 일어났는지 모르겠다는 듯 얼이 나간 표정을 짓고 있다.

아이를 챙기던 노파는 눈물을 흘리며 엄마와 작별 인사를 시키려 한다. 아이는 아무것도 모른 채 엄마에게 안기려 한다. 그러나 아이의 얼굴에는 아버지와 같은 점이 있어 어두운 미래를 예견한다.

결혼 생활의 실패로 여인의 집안은 망해버렸다. 가세가 기운 듯 의자는 쓰러졌고, 비쩍 마른 개가 식탁 위에 놓인 형편없는 식사를 훔쳐가고 있다. 아버지는 슬픔보다 앞선 탐욕에 여전히 눈이 멀어 딸의 손에서 반지를 빼내려 한다. 아버지의 머리 위에 걸린 네덜란드 풍속화에는 술에 취한 아둔한 인물들이 그려져 있어 이 모든 상황을 비웃는 듯하다.

❋ 영국의 현실을 날카롭게 풍자하다

18세기 영국에서 활동한 윌리엄 호가스는 동시대 사회의 어두운 부분을 풍자하는 작품을 통해 서민들의 가려운 곳을 긁어주며 큰 인기를 얻었다. 높은 인기에 자신의 작품이 해적판으로 돌아다니는 것을 확인하고는 영국 법원에 소송해, 1735년 판화에 대한 저작

권을 인정하는 '호가스법'을 제정시킨다. 이 법은 미술 작품에 관한 저작권법을 인정하는 최초의 법이다.

호가스는 자본주의가 꿈틀대던 영국의 사회를 바라보며, 도덕적 타락을 신랄하게 풍자했다. 그의 그림에 카타르시스를 느낀 이들이 점점 더 많아졌고, 영국을 넘어 전 유럽인이 호가스의 작품을 찾게 된다. 이야기식으로 전개된 그의 그림은 문학적 회화의 탄생에 기여했고, 만화의 선구자로도 존경받고 있다. 또 청교도 혁명 이후 큰 발전이 없던 영국 미술계에 활기를 불어넣어 줬고, 영국 미술을 대표하게 될 후배 토머스 게인즈버러, 조슈아 레이놀즈와 같은 화가들의 등장에도 큰 영향을 끼친다.

시대를 풍자한 또 다른 연작

18세기 이전 화가 중 대중에게 인기를 얻은 화가는 흔치 않다. 전통적으로 화가들은 왕실 또는 귀족들을 위해 일했기 때문이다. 그 와중에 호가스는 동시대의 세태를 신랄하게 풍자하는 연작을 그렸고, 자신의 작품을 많은 이가 볼 수 있도록 판화로 제작해 대중적 인기를 얻었다.

〈유행에 따른 결혼〉과 더불어 유명한 연작은 바로 〈난봉꾼의 행각〉이다. 아버지에게 많은 재산을 상속받은 톰 레이크웰이 방탕한 생활에 빠져 절제하지 못한 채, 매춘과 도박에 전 재산을 탕진하고 결국 감옥에 수감됐다가 정신병원에서 최후를 맞이하는 이야기 구성이다. 여덟 점의 연작 회화로 그린 후 판화로 제작되어 큰 호응을 얻었고, 스트라빈스키는 이 작품에 영감을 받아 오페라로도 제작한다.

이루지 못한 사랑이
남긴 것들

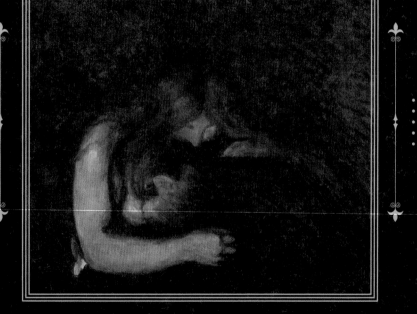

에드바르 뭉크, 〈뱀파이어〉,
캔버스에 유화, 77.5×98.5cm, 1893년, 뭉크 미술관

에드바르 뭉크,
〈뱀파이어〉

어둠 속에 한 남녀가 있다. 여인은 고개를 숙인 채 자신에게 기댄 남자의 목에 입맞춤하는 듯하다. 그런데 남자의 머리 위로 붉은 머리카락이 흘러내리는 모습은 마치 피가 흐르는 것처럼 보인다. 마침 작품의 제목 또한 〈뱀파이어〉다. 제목을 알고 그림 속 남자의 얼굴을 다시 바라보면 여인이 정기를 빨아먹는지, 남자의 얼굴이 창백하다.

뭉크는 〈뱀파이어〉와 비슷한 작품을 조금씩 다른 버전으로 몇 해에 걸쳐 여러 점 그렸다. 이 작품은 1893년에 발표했을 당시 〈사랑과 고통〉이라는 제목이었지만, 후에 〈뱀파이어〉로 불린다.

뭉크의 인생은 시작부터 죽음과 불안이 함께했다. 그는 우울에서 벗어나기 위해 사랑을 바랐지만, 사랑은 구원이 되지 못하고 오히려 피가 빨리는 듯한 고통을 안겼다.

뭉크의 어머니는 그의 나이 다섯 살에 폐결핵으로 세상을 떠난다. 자상했던 아버지는 슬픔을 잊기 위해 종교에 광적으로 매달렸고, 아이들에게까지 좋지 않은 영향을 끼친다.

불행의 그림자는 더욱 깊어져 열세 살에는 의지하던 누이까지 결핵으로 세상을 떠났고, 어린 여동생은 정신병 진단을 받는다. 남동생 안드레아가 유일하게 결혼하지만, 가정을 이룬 행복을 누리지 못한 채 곧 죽음을 맞이한다. 뭉크를 둘러싼 환경은 그의 고향 노르웨이의 겨울처럼 차갑기만 했다.

뭉크가 그림을 그리게 된 이유도 그의 타고남과 무관하지 않았다. 그는 태생적으로 몸이 약해, 잦은 병치레로 학교에 다니기가 버거웠다. 긴 시간 집에 머무는 동안 그림을 그리며 외로움을 달랬다. 다행히 그는 어머니의 예술적 재능을 물려받았고, 그림은 어린 시절의 유일한 친구가 된다. 하지만 아버지는 그가 기술대학에 가기를 원했고, 아버지가 두려웠던 그는 아버지 뜻을 따른다. 그러나 뭉크는 자신이 진심으로 원하는 것은 그림 그리는 일이라는 것을 알았고, 다시 미술학교에 입학하기 위해 기술학교를 그만두며 인생의 큰 변화를 선택한다.

화가로서의 시작은 나쁘지 않았다. 작은 갤러리에 그림이 판매되며 자신감을 얻은 뭉크는 친구들과 작업실을 임대해 본격적으로 직업 화가의 길로 나섰고, 1883년 산업 미술 전람회에 작품도 출품

한다. 다음 해에는 장학금과 함께 그의 재능을 알아본 선배 화가 프리츠 타우로브의 도움으로, 처음으로 노르웨이에서 벗어나 3주간 파리에서 선진 미술을 만난다.

※ 첫사랑에 관한 강렬한 기억

같은 해 여름휴가를 보내기 위해 오스고르스트란에 머물던 뭉크는 지금껏 겪어보지 못한 새로운 경험을 하게 된다. 처음으로 사랑이 찾아온 것이다.

그는 '밀리'라는 매력적인 연상의 여인에게 흠뻑 빠져든다. 그녀는 자유로운 연애관을 가진 신여성이었다. 둘의 밀회는 뜨거운 여름을 넘어 가을까지 이어졌고, 뭉크는 그녀를 통해 처음으로 육체적 사랑에 눈뜬다. 하지만 밀리는 선배 화가 타우로브의 제수씨로, 이미 결혼한 상태였다. 뭉크는 자신의 사랑과 욕망이 비도덕적이라는 죄책감에 괴로워하며 방황한다.

가을이 되자 계절이 바뀌듯, 뭉크에 대한 밀리의 마음도 식는다. 하지만 뭉크에게 첫사랑의 기억은 강렬하게 남아 작업에 영감을 주었고, 이때 여인과의 관계가 작품의 주된 주제가 된다.

에드바르 뭉크, 〈입맞춤〉,
패널에 유화, 73×92㎝, 1892년, 노르웨이 내셔널 갤러리

E.Munch 1892

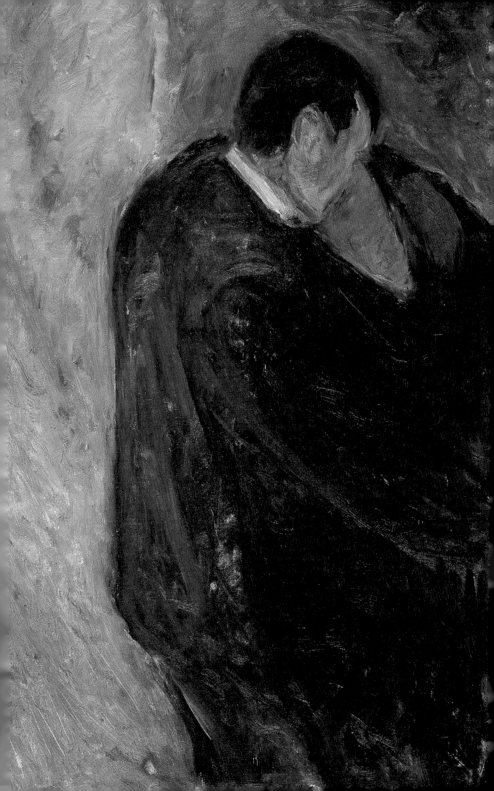

1889년, 스물여섯이 된 뭉크는 첫 개인전 이후 정부 장학생 자격으로 파리에 유학을 떠난다. 그곳에서 툴루즈 로트레크와 폴 고갱, 빈센트 반 고흐 같은 화가들의 작품에 빠져들며 자신의 화풍을 다듬어 나간다. 그리고 1892년에는 독일 베를린 미술협회 초청으로 다시 한 번 개인전을 연다. 하지만 독일 언론의 혹평으로 전시회가 7일 만에 중단되는 해프닝이 벌어진다. 아이러니하게도 이 스캔들은 뭉크를 유명 인사로 만들었고, 다른 독일 지역과 고국에서 전시회를 열면서, 조금씩 유럽에 자신의 이름을 알린다.

뭉크는 다양한 문화계 인사들을 만나 교류하며, 더 넓은 세계를 만날 수 있었던 베를린에서 작업을 이어가기로 한다. 특히 북유럽 동향 출신의 예술가들과 '검은 돼지'라는 선술집에 모여 진보적이고 전위적인 작업에 대해 의견을 나눴고, 문학에도 심취한다. 이들과의 관계 속에서 뭉크는 더 직관적이고 상징적인 작품을 그려 나갔고, 그를 대표하는 작품 〈절규〉도 이 시기에 그려진다.

1893년, 그는 새로운 여인 '다그니 유엘'을 만난다. 유엘은 고향에서부터 알고 지내던 여인으로, 뭉크는 피아노 공부를 위해 베를린에 온 그녀를 자신의 모임에 소개한다. 매력적이고 우아한 그녀는 빠르게 모임의 꽃이 되었고, 뭉크를 포함한 많은 이가 그녀의 환심을 사기 위해 다툼을 마다하지 않는 일까지 벌어진다. 그리고 유엘을 둘러싼 갈등은 그녀가 모임의 리더 격이던 문학가 프시비세프스키

와 결혼하면서 마무리된다.

하지만 뭉크는 그녀를 향한 마음을 쉽게 접을 수 없었는지, 그녀에 대한 그림을 여러 점 그린다. 유엘을 향하는 숱한 남자들의 갈망을 표현한 〈손〉, 자신과 함께할 수 없는 존재인 성스러운 성모 마리아에 빗대어 여성 특유의 신비로움과 매력을 현대적으로 해석한 〈마돈나〉 등이 대표적인 작품이다. 그리고 사랑을 원했지만, 한 번도 이루지 못한 자기의 모습일지 모를 〈사랑과 고통(뱀파이어)〉을 그린다.

유엘을 차지한 친구 프시비세프스키는 뭉크의 전시회에 찾아와 이 그림을 보며 '복종하는 남자의 목을 물고 있는 핏빛 머리의 여성이 흡혈귀 같다'라고 해석했고, 이후 이 작품은 〈뱀파이어〉라고 불린다.

※ 마지막 사랑이 남긴 것

1898년, 뭉크는 새로운 여인 '툴라'를 만난다. 첫사랑이던 밀리처럼 그녀도 연상의 여인이었다. 뭉크는 처음부터 그녀에게 적극적으로 다가가며 사랑을 바란다. 하지만 언제나 불안이 컸던 그는 유독 가질 수 없는 것에 매달리는 성향이었다. 둘의 관계가 깊어질수록 오히려 툴라가 뭉크에게 헌신적으로 변했고, 뭉크는 그런 그녀를 부담스러워하며 관계가 조금씩 소원해진다.

뭉크는 해가 바뀌자, 순간의 혼란스러움을 극복하기 위해 툴라

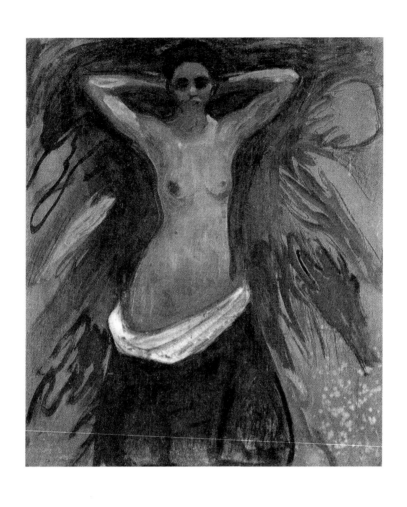

에드바르 뭉크, 〈손〉,
마분지에 유화와 크레용, 89×77㎝, 1893~1894년, 뭉크 미술관

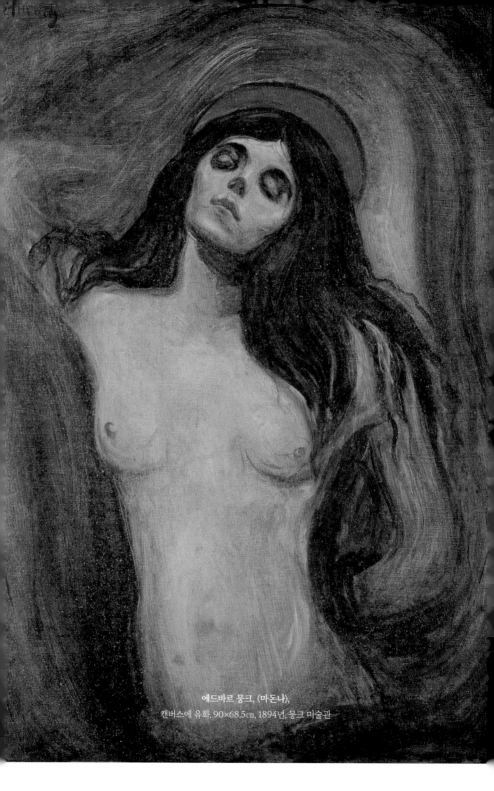

에드바르 뭉크, 〈마돈나〉,
캔버스에 유화, 90×68.5㎝, 1894년, 뭉크 미술관

와 약혼이라는 도피처를 택한다. 하지만 그녀는 결혼을 재촉했고, 뭉크는 툴라를 회피하며 점점 그녀를 멀리한다. 견디지 못한 툴라는 1902년 자살을 시도한다.

뭉크에게 죽음은 언제나 두려운 존재였기에 그는 툴라의 곁으로 돌아온다. 하지만 그녀를 살피러 갔던 뭉크는 왼손에 총을 맞으며 병원에 실려간다. 결혼을 원했던 툴라가 뭉크 앞에서 총을 꺼내 들었는데 이를 말리다 입은 총상이라는 설과 술에 취한 뭉크가 스스로 방아쇠를 당겼다는 설이 전해지지만 정확한 사실을 알 수 없

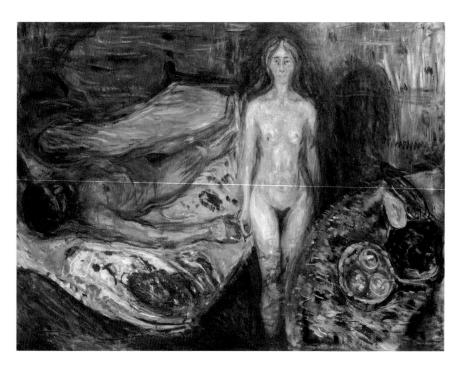

에드바르 뭉크, 〈마라의 죽음〉,
패널에 유화, 150.5×199.5㎝, 1907년, 뭉크 미술관

다. 이 사고 이후 툴라는 뭉크를 떠났고, 그는 술에 더욱 의존하며 삶이 피폐해진다.

그의 지친 몸과 마음의 상태는 〈마라의 죽음〉을 통해 거칠게 표현된다. 그림의 제목에 소개되는 장 폴 마라는 프랑스 혁명 당시 급진파를 이끌던 인물로, 목욕하던 중에 그를 찾아온 온건파 지지자 코르도네이에게 살해당한 인물이다. 그리고 혁명 지지자였던 화가 자크 루이 다비드는 그를 추모하기 위해 〈마라의 죽음〉을 그렸다.

뭉크의 〈마라의 죽음〉은 이 작품과 제목은 같지만, 혁명의 이야기가 아닌 툴라에게 정서적으로 살해당한 자신의 모습을 표현한 것이다. 자신을 마라에 빗대어 잔인하게 살해당한 모습으로 그린 것이다.

뭉크에게 사랑은 더 나은 예술을 위한 원동력이기도 했지만, 그를 더욱 외롭고 고독하게 만든 어려움이기도 했다. 그리고 심각해지는 알코올중독과 신경쇠약 증상으로 괴로워했던 그는 결국 스스로 병원에 입원하기를 결정한다.

※ 은둔 끝에 얻은 평온

개인적인 어려움과는 달리 그는 결국 자신의 예술 세계로 성공을 거뒀고, 반년 넘게 받던 치료가 끝나자 고향으로 돌아가 길었던 타지 생활을 정리한다. 그리고 50대가 되어서는 세상과 거리 두기 위해 한적한 마을로 이주한 뒤 은둔의 화가가 되어 고립된 생활을

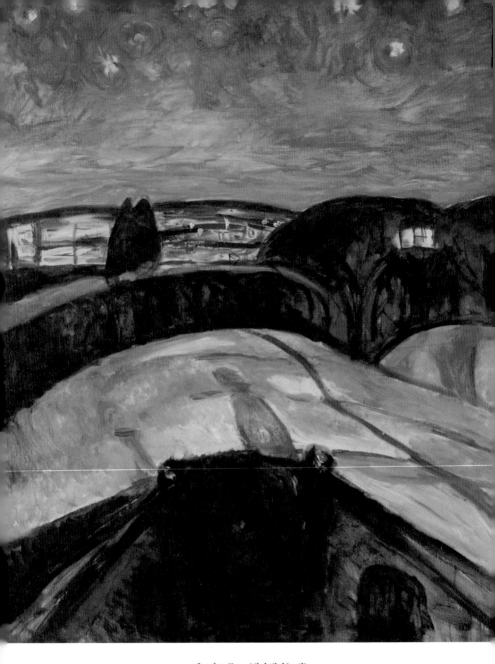

에드바르 뭉크, 〈별이 빛나는 밤〉,
패널에 유화, 120.5×100.5㎝, 1922~1924년, 뭉크 미술관

자처한다.

어릴 적부터 따라다녔던 죽음에 대한 공포와 불안으로 인해 의미 있는 인간관계를 맺기 어려워했던 그에게는 혼자만의 시간이 필요했을지도 모른다. 겨울밤, 뭉크는 발코니에서 눈 쌓인 정원과 불이 밝혀진 먼 마을, 별이 반짝이는 밤하늘을 그리며 자신이 좋아했던 고흐를 떠올렸고, 기존의 그림과는 다른 평온한 그림들을 그려낸다. 그리고 30년이라는 긴 시간을 홀로 견딘 그는 더 이상 죽음을 두려워하지 않을 수 있었다.

그의 그림 〈시계와 침대 사이의 자화상〉에는 인생의 마지막 지점을 연상케 하는 침대 옆에 노인이 서 있다. 언제 멈출지 모를 자신의 삶을, 비어 있는 시곗바늘과 죽음을 맞이할 침대에 비유하며 담담히 최후를 받아들이려는 듯한 모습이다.

1920년대부터 그의 예술 세계는 국제적으로 인정을 받아 갔다. 가까운 독일에서는 1932년에 '예술과 과학을 위한 괴테 메달'을 수여할 정도로 명성이 높아만 갔다. 노르웨이 정부도 뭉크를 위한 미술관을 계획했지만, 그는 자신의 작품을 곁에 두고 싶어 했다. 하지만 나치 정권의 협조를 거부한 일로 그의 작품은 1937년, 독일 '퇴폐미술전'에 걸렸고, 그 후 많은 작품이 압수되거나 불태워지거나 나치 간부들의 집에 걸리는 수모를 겪는다.

어디에도 자신의 작품이 속하는 것을 원치 않았던 그였지만, 결국 뭉크는 모든 작품을 국가에 기증한다. 그리고 1944년, 그만의 작은 아지트에서 모든 것을 내려놓은 채 영면에 든다.

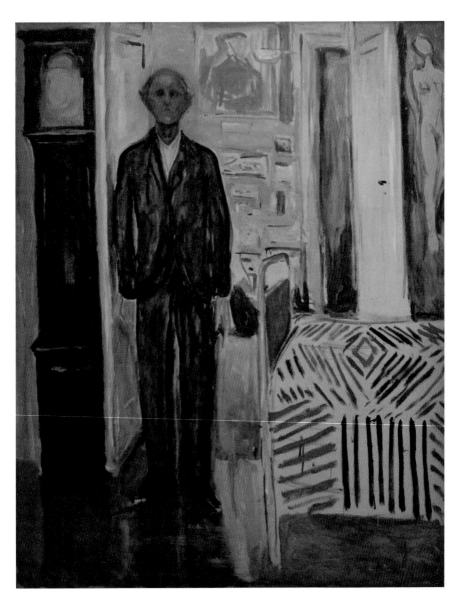

에드바르 뭉크, 〈시계와 침대 사이의 자화상〉,
패널에 유화, 149.5×120.5㎝, 1940~1943년, 뭉크 미술관

퇴폐 미술전에 걸린 작품

1937년 7월 독일 뮌헨에서 '퇴폐 미술전'이라는 독특한 이름의 전시가 열린다. 히틀러와 나치당은 정권을 차지한 후 정부 비판을 불법으로 규정하는 새로운 법령을 발표한다. 그리고 자신들의 사상을 홍보하기 위해 1933년, 소위 반독일적이라 판단되는 서적 25,000여 권을 불사르는 만행을 저질렀다. 그뿐 아니라 1937년에는 미술관에 소장된 작품들을 압수한 후, 사회 미덕을 오염시킨다며 이를 '퇴폐 미술'이라 명하고 전시한다. 작품에 관한 부정적인 이미지를 주기 위해 벽면에 각종 나치 표어를 적어두었고, 이곳에는 고흐, 고갱, 뭉크, 피카소, 칸딘스키, 샤갈, 콜비츠, 키르히너 등 거장들의 작품이 포함되었다.

화가의 감정과 생각이 가감 없이 드러난 작품들은 나치가 통제해야 하는, 세상을 위협하는 요소였기에 대중들에게서 멀어져야 할 예술이었다. 이후 나치는 블랙리스트를 만들어 예술가를 탄압했고, 일부 작품은 소각해 버린다. 이에 위험을 느낀 화가들은 다른 유럽 국가나 미국으로 망명을 떠났다. 그리고 누군가는 새로운 곳에 적응했지만, 누군가는 절망감에 스스로 생을 마감하는 비극적인 일이 이어졌다.

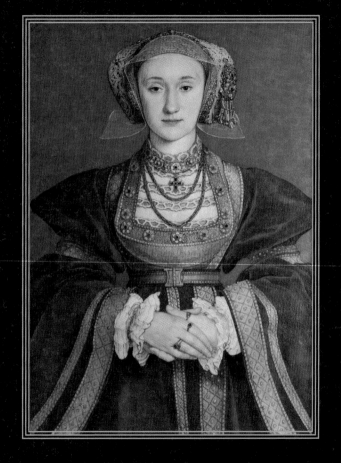

한스 홀바인, 〈클레페의 앤 초상화〉,
양피지에 유화와 템페라, 73×65㎝, 1539년, 루브르 박물관

한스 홀바인,
〈클레페의 앤 초상화〉

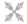

손을 가지런히 포갠 앳된 얼굴의 여인이 앞을 바라보고 있다. 짙은 푸른 배경이 붉은 드레스를 입은 여인을 더욱 도드라지게 한다. 옷차림, 레이스의 섬세함, 각종 장신구의 화려함으로 보아 그림 속 주인공이 권세가 드높은 가문의 여인임을 짐작할 수 있다.

화가 한스 홀바인은 왕 헨리 8세의 명을 받고 영국을 떠나, 지금의 독일 라인란트 지방에 위치한 작은 공국 클레페로 향한다. 그의 임무는 공주 앤의 초상화를 그려오는 것이었다. 홀바인은 그림이 상하지 않도록 캔버스가 아닌 양피지에 공주의 모습을 정성스럽게 그린 후 영국으로 돌아와 왕에게 초상화를 선보였고, 왕은 만족해한다.

그러나 어떤 갈등도 없어 보이는 듯한 잘 그려진 초상화로 인해 한 명은 평생 외로움 속에 살아야 했고, 또 다른 이는 신뢰를 잃었으며, 마지막 인물은 죽음을 맞이한다.

헨리 8세는 형 아서 튜더의 갑작스러운 죽음으로 왕의 자리를 물려받는 동시에 형수였던 스페인 공주 캐서린을 아내로 맞이하게 된다. 기이한 이야기이지만, 튜더 왕조를 개창한 헨리 7세에게는 왕권 강화를 위해 대륙의 강국 스페인과의 동맹 관계가 필요했다. 다행스럽게도 교황이 캐서린과 전남편 아서 튜더가 잠자리를 갖지 않았다는 주장을 인정해 주면서 혼인을 무효화했고, 헨리 8세는 형수를 아내로 맞이할 수 있었다.

두 사람의 관계는 나쁘지 않았다. 하지만 캐서린이 메리 공주(후에 메리 1세)를 낳은 후 유산을 거듭하자 자신의 뒤를 이을 아들이 필요했던 헨리 8세의 마음이 급해진다. 그는 왕비의 시녀(당시 귀족 가문 처녀들에게 주어진 명예로운 직업이었다) 앤 불린에게 눈길을 주기 시작했고, 점점 왕비를 멀리한다.

왕은 캐서린에게 결혼이 무효인 것을 인정하고 수녀원에 들어가기를 권했지만, 그녀는 단호하게 거절한다. 그러자 그는 형의 결혼이 취소된 것처럼, 이번에는 교황에게 자신의 결혼을 무효화해 달라고 요청한다. 형수와의 결혼이 기독교인 사이에서는 이뤄질 수 없는 반인륜적인 행위라는 이유로 말이다. 그러나 교황은 캐서린의 조카이자 유럽 최고의 군주, 신성 로마 제국의 황제 카를 5세의 심기를 거스를 수 없었기에 그의 요청을 불허한다.

결국 헨리 8세는 영국 역사상 가장 획기적인 결정을 내린다. 떠

오르던 권력가 토머스 크롬웰의 주도로 로마 가톨릭과 결별을 선언하고, 영국만의 국교를 세운 후 왕 자신이 국교회의 수장이 되기로 한 것이다. 혼란이 따르리란 것을 알았지만 헨리 8세는 토머스 모어 등 반대하는 공신들을 처형하며 자신의 힘을 강화해 나간다.

이후 헨리 8세의 행보는 폭주 기관차와 같았다. 캐서린을 멀리 유배 보낸 후 앤 불린과 신속하게 재혼했지만, 앤 또한 딸(후에 엘리자베스 1세)을 낳고 연이어 사산하자 헨리는 결혼 3년 만에 다시 이혼을 요구한다. 앤 또한 이혼을 거절하자 왕은 캐서린에게 했던 것보다 더욱 끔찍한 방식, 앤이 근친상간을 하고 반역을 조장했다는 죄를 씌워 참수시킨다.

그리고 그녀가 형장의 이슬로 사라진 단 11일 후, 왕은 앤의 시녀였던 제인 시모어와 또다시 결혼하고 꿈에 그리던 아들 에드워드 8세를 얻는다. 하지만 이번에는 제인이 출산 후유증인 산욕열을 앓다 세상을 떠난다.

헨리 8세는 형의 뜻하지 않은 죽음을 기억했다. 강력한 튜더 왕조의 번영을 위해서는 단 한 명의 왕자만으로는 불안했다. 그는 다시 네 번째 결혼을 추진한다. 그의 충신 크롬웰은 로마 가톨릭에 함께 대항해 줄 만한, 개신교 국가 클레페와의 동맹을 추천하며 클레페의 공녀 앤을 왕에게 천거한다. 왕은 그녀가 어떤 여인인지 궁금했고, 그의 충실한 궁정 화가 한스 홀바인은 앤의 초상화를 그려오라는 왕명을 받들고 바다 건너 클레페 공국으로 향한다.

홀바인은 독일 아우크스부르크 출신으로 아버지의 뒤를 이어 화가가 된다. 당시 북유럽 문화의 중심지였던 스위스 바젤에서 활동하며 실력을 뽐냈지만, 신·구교도 간의 종교 갈등으로 사회가 혼란해지자 영국으로 이주한다.

그가 영국으로 가게 된 것은 학자 에라스뮈스의 추천이 있었기 때문이다. 홀바인은 에라스뮈스의 초상화를 그린 적이 있었고, 그의 실력을 높이 산 에라스뮈스는 영국의 지인이자 정치인인 토머스 모어에게 그를 소개하며 영국에 정착할 수 있도록 돕는다.

작가 미상, 〈아라곤의 캐서린 초상화〉, 오크 판에 유화, 52×42cm, 1520년경, 영국 국립 초상화 박물관

한스 홀바인, 〈토머스 모어 경의 초상화〉, 오크 판에 유화, 74.9×60.3cm, 1527년, 뉴욕 프릭 컬렉션

홀바인의 탁월한 실력은 빠르게 영국 귀족들 사이에 소문이 났고, 런던에서 2년간 화가로서 성공적인 생활을 보낸다. 잠시 바젤로 돌아와 가족과 시간을 보내지만, 바젤은 신·구교 대립이 더욱 격해져 혼란만 가득할 뿐이었다. 그는 런던으로 다시 떠난다.

그의 실력은 긴 설명이 필요 없을 정도로, 홀바인 이전과 그 이후에 그려진 영국 초상을 보면 이해할 수 있다. 홀바인 이전에 그려진 영국 왕실의 초상화를 보면 여전히 중세 시대 스타일을 벗어나지 못한, 밋밋하고 마치 종이 인형 같은 모습이다.

영국으로 돌아온 홀바인은 떠오르는 권력자 크롬웰과 가까운 사이가 되었고, 그의 후원과 자신의 실력이 더해져 헨리 8세의 궁정화가 자리까지 오른다.

※ 홀바인의 초상화가 가져온 파국

홀바인은 클레페의 앤을 만나기 한 해 전인 1538년, 밀라노에 다녀갔다. 앤보다 먼저 왕의 배필로 추천받은 밀라노 공작 부인 크리스티나의 초상화를 그리기 위해서였다.

크리스티나의 아버지는 덴마크 왕 크리스티앙 2세였고, 삼촌이 신성로마제국 황제 카를 5세였다. 어린 나이에 밀라노 공작의 부인이 되었으나 후계자 없이 남편이 일찍 세상을 떠나 홀로 된 상태였다. 영국에서는 유럽 대륙에 정치적 교두보를 놓을 수 있는 기회라

여겨 결혼을 추진하려 했지만, 크리스티나가 거절한다. 그녀는 자기 목이 두 개쯤 있다면 한 개 정도는 왕께 드릴 수 있지만, 하나뿐이라며 왕의 여성 편력을 에둘러 비판했다고 전해진다.

크리스티나와의 혼담이 실패하자 크롬웰은 대안으로 클레페의 앤을 추천한다. 이미 1537년 대사 존 허튼으로부터 앤의 인격이나 미모에 대해 칭찬 들은 바 없다는 보고를 받았지만, 크롬웰은 헨리 8세에게 앤이 은빛 달의 아름다움을 넘어선 황금빛 태양의 아름다움을 가진 여인이라는 다른 보고를 전하며 결혼을 권한다. 왕 또한 홀바인이 그려온 앤의 외모에 만족해하며 결혼 협상을 진행했고, 1539년 12월 앤은 런던으로 향한다.

헨리는 그녀가 런던에 도착할 때까지 기다릴 수 없었는지, 앤이 머물던 로체스터 수도원에 변장을 한 채 방문했는데 그녀를 만나고 런던으로 돌아오는 길에 어찌 된 영문인지 입을 닫은 채 한마디도 하지 않았다. 그리고 초상화와 너무 달랐던 앤의 외모에 실망한 나머지, 그녀를 '플랑드르의 살찐 암말'이라고 부를 정도로 혐오감을 드러내며 결혼을 미루려 한다. 사소한 이유로 국제적인 분쟁을 만들 수 없었기에 결국 둘은 결혼식을 치르지만, 이미 왕의 마음속에 앤은 없었다.

그는 결혼과 동시에 이혼을 준비하기 위해 잠자리를 피했고, 결국 6개월이 지나 앤이 11살 때 약혼을 한 기록이 있다는 점 그리고 여전히 함께 잠자리를 하지 않아 결혼이 성립되지 않았다는 이유를 들며 이혼을 요구한다.

대신 앤에게는 다른 여인들과 달리, 영국에 지낼 수 있는 궁전과 재산 등을 주겠다며 제안했고 앤은 영국과의 분쟁을 피하기 위한 편지를 본국에 보내며 파국보다는 이혼을 받아들이는 현실적인 선택을 하게 된다. 결국 그녀는 평생 클레페에 돌아가지 않고 영국에 남아 외롭고 조심스러운 왕실의 삶을 산다.

하지만 앤을 소개했던 재상 토머스 크롬웰은 화를 피하지 못했다. 헨리 8세는 앤의 시녀였던 10대 소녀 캐서린 하워드에게 정을 쏟기 시작했는데, 캐서린 하워드는 크롬웰의 정적인 노퍽 공작의 조카였기에 이는 적들에게 크롬웰을 제거할 절호의 기회였다. 앤과의 이혼이 결정되자 노퍽 공작과 정적은 캐서린을 앞세워 크롬웰의 허물을 들춰내며 각종 죄

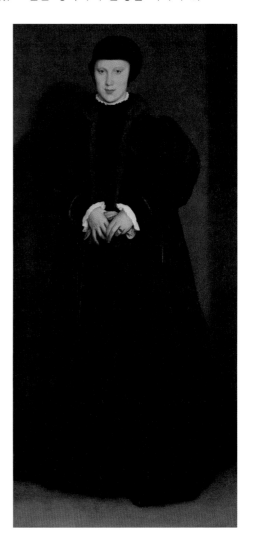

한스 홀바인, 〈덴마크의 크리스티나 초상화〉,
오크 판에 유화, 179.1×82.6㎝, 1538년경, 런던 내셔널 갤러리

를 만든다. 결국 새로운 여인에게 푹 빠진 왕은 크롬웰을 런던탑에 가둔 후 소명의 기회조차 주지 않은 채 참형을 결정한다.

❋ 멈출 수 없는 결혼과 멈춰버린 예술

헨리 8세는 크롬웰을 처형하는 날, 캐서린과 다섯 번째 결혼을 한다. 그러나 이번 결혼은 캐서린이 다른 남자와 밀회의 편지를 주고받는 외도를 저지르다 발각되며 파국을 맞이한다.

왕은 더 이상 어리고 예쁜 아내를 찾지 않았다. 대신 병들고 지친 자신의 곁에서 위로가 될 수 있는 여인을 찾았고, 이미 두 차례 남편과 사별한 경험이 있던 캐서린 파를 마지막 왕비로 맞는다.

그녀는 병들고 성격이 까탈스러웠던 왕을 정성스럽게 돌보며 안정적으로 왕실을 유지하려 노력했고, 왕도 새로운 여인이나 또 다른 아들을 원하는 노욕을 부리지 않는다. 헨리 8세는 55세가 되던 해에 몸을 움직이지 못할 정도로 몸집이 비대해졌고, 각종 질병에 시달리다 서거한다.

그의 아들 에드워드 6세는 15세의 어린 나이에 세상을 떠났고 뒤이어 첫 번째 아내 캐서린이 낳은 큰딸 메리가 왕비에 올랐지만, 가톨릭 복귀 정책 등 온갖 갈등을 해결하지 못한 채 사망한다.

결국 그녀의 뒤를 이어 앤 불린이 낳은 딸 엘리자베스 1세가 왕이 되었지만, 엘리자베스 1세를 포함한 헨리 8세의 자식들은 후손을

남기지 못했다.

홀바인은 크롬웰과는 달리 그간의 실력을 인정받아 다행스럽게 목숨은 보존했지만, 크롬웰의 지지를 받은 것 그리고 그림을 지나치게 잘 그려온 괘씸죄로 궁중 화가 자격을 박탈당한다. 그럼에도 그의 실력은 이미 정평이 나 있었기에 런던에 머물며 귀족들의 초상화를 그리다 1543년 흑사병에 의해 생을 마감한다.

그의 사망 이후 영국의 미술은 크게 후퇴해 1632년, 또 다른 플랑드르 출신 화가 안토니 반 다이크가 찰스 1세의 궁중 화가가 될 때까지 암흑 속을 약 1백 년간 헤매게 된다.

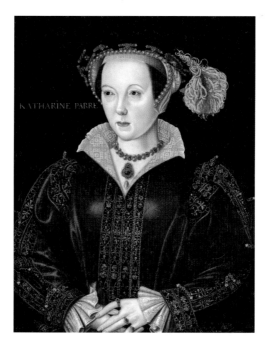

작가 미상, 〈캐서린 파 초상화〉,
패널에 유화, 63.5×50.8㎝, 16세기 후반, 영국 국립 초상화 박물관

위태로워서
더욱 아름다운

에곤 실레,
〈이중 자화상〉

두 남자가 서로 몸을 맞대고 있다. 아래쪽 남자는 화가 난 듯 입을 굳게 닫은 채 매서운 눈으로 경계심을 드러낸다. 이와 달리 위쪽의 남자는 볼을 아래쪽 남자의 머리 위에 지긋이 올려두고는 호기심이 어린 눈빛으로 그림 밖을 바라본다.

상반된 느낌으로 그려진 두 남자는 사실 한 남자의 자화상이다. 이 작품은 에곤 실레의 〈이중 자화상〉으로, 하나의 화폭에 자기 자신을 분열된 자아로 표현한 그림이다.

에곤 실레는 인간의 육체를 왜곡되고 뒤틀린 형태로 묘사했고, 관능적인 에로티시즘이 노골적으로 드러난 그림을 그리며 빈에서 큰 논란을 일으킨 화가다. 하지만 작품과 달리 그는 언제나 깔끔하고 정돈된 모습으로 사람들 앞에 나서고는 했다. 그는 그림 속에서는 물론 실제 삶에서도 이중성을 숨기려 하지 않았다.

실레가 〈이중 자화상〉을 그린 1915년은, 4년간 동거하며 뮤즈 역할을 해주던 여인과 헤어지고 안정적인 미래를 위해 부유한 집안의 여인과 결혼을 선택한 해이기도 하다.

※ 타고난 재능, 타고난 불안

실레의 아버지는 매독 환자였다. 아버지에게서 어머니에게로 감염된 병은 아이에게까지 이어져 그의 누이가 선천성 매독으로 사망하는 일까지 생긴다. 게다가 아버지는 병이 점점 깊어져 정신병을 앓다가 실레의 나이 열다섯에 세상을 떠난다. 실레는 기차 역장이던 아버지를 좋아했다. 어릴 적부터 그림에 소질이 있던 그가 그린 대부분의 그림은 기차, 철도, 풍경 같은 것들이었다.

그러나 실레는 아버지의 죽음에 큰 상처를 받았고, 정서적으로도 불안감을 느낀다. 그뿐 아니라 아버지의 죽음에 무관심했다는 이유로 어머니와의 관계까지 냉담해진다.

실레는 열여섯의 나이에 빈 미술 아카데미에 합격한다. 원래는 미술 공예 학교 입학 심사를 위해 작품들을 보냈으나, 그의 실력을 높이 평가한 교수들의 권유로 엘리트 예술가 코스인 빈 미술 아카데미에 진학하게 된 것이다.

그의 타고난 데생 실력은 전문적인 교육을 통해 더욱 완벽해지지만, 학생들의 개성을 인정하지 않는 보수적인 아카데미의 수업은

치수가 맞지 않는 옷처럼 점점 그의 몸과 마음을 불편하게 한다. 그러던 중 열일곱의 실레는 그의 예술 세계에 가장 큰 영향을 끼친 화가 구스타프 클림트를 만나게 된다.

빈 미술계의 최고 거장이면서 이슈 메이커였던 클림트는 실레의 많은 것을 변화시켰다. 클림트의 관능적이고 에로틱한 작품은 실레의 마음속에 자리 잡고 있던 죽음과 성에 관한 인식을 일깨웠고, 장식적 요소들에 관심을 갖게도 한다.

그의 재능을 알아본 클림트도 실레를 빈 미술 공방에서 일할 수 있도록 도우며, 디자인 분야에 대한 인식을 넓혀준다. 1909년에는 클림트의 초대로 열아홉의 어린 나이에 미술전 쿤스트샤우(Kunstschau, 예술 전시회)에 참가한다. 물론 좋은 평을 받지는 못했지만, 당시 유럽 미술의 현주소를 확인할 수 있었던 전시회에서 실레는 고흐, 뭉크, 앙리 마티스의 작품에 큰 감명을 받으며 다시 한 번 도약한다.

그러나 아카데미에서는 학생들이 클림트로 대표되는 빈 분리파와 어울리는 것을 못마땅하게 여겼기에, 담당 교수는 분리파의 전시회 관람을 금지한다. 실레는 뜻을 같이 한 친구들과 자유를 보장해 달라는 진정서를 제출하며 저항하지만, 퇴학 위기에 몰리자 자퇴를 결심한다. 그리고 동료들과 새로운 길을 모색한다.

구스타프 클림트, 〈키스〉,
캔버스에 금, 유화, 180×180㎝, 1908~1909년, 벨베데레 궁

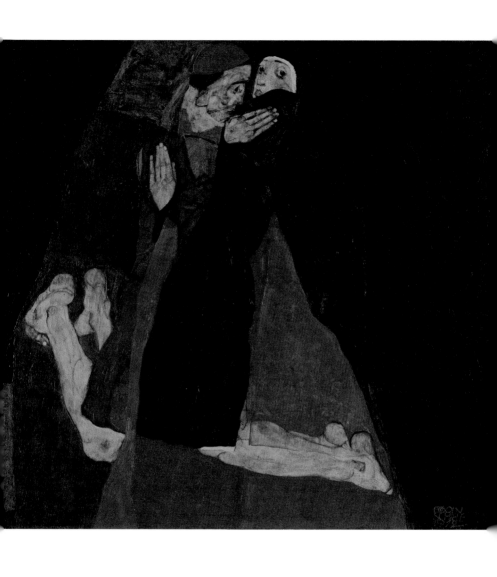

에곤 실레, 〈추기경과 수녀(애무)〉,
캔버스에 유화, 70×80.5㎝, 1912년, 레오폴드 미술관

실레는 홀로서기에 도전한다. 젊은 동료들과 의기투합해 "새로운 예술은 존재할 수 없어도 새로운 예술가는 존재하며, 예술가는 과거와 전통적 유산에 구애받지 않는 창조적 정신을 가져야 한다"라고 주장하며 '새로운 예술가 그룹'을 결성했다. 동시에 클림트의 영향에서도 벗어나기 위해 다양한 경험과 내면세계의 탐구, 자기 성찰을 통해 자신만의 예술을 추구한다.

실레는 본격적으로 여성의 누드, 자화상, 어린이 등을 주제로 삼는다. 특히 인간의 실존과 내면세계를 가장 직접적으로 표현할 수 있는 매체를 누드라 생각했고, 이를 통해 당시 사회 규범과 금기에 도전하려 한다. 또 아버지의 죽음 이후 늘 자기 내면에 자리 잡고 있던 죽음에 대한 두려움, 우울증, 고립 등 다양한 개념을 연구하며 작품 속에 담아간다.

실레는 굵게 일그러진 선과 독특한 구도, 체모를 드러내는 자세로 성적 의미를 강조했다. 그에게 큰 영향을 줬던 클림트도 왜곡된 형태의 인체를 그렸지만, 실레의 그것은 더욱 파격적이고 노골적이었다. 또 창백하거나 마치 병든 모습으로 인물을 표현한 것도 그만의 특징이다.

실레는 더 많은 누드화를 그리기 위해 모델이 필요했지만, 그의 작품을 탐탁지 않게 여긴 후견인인 고모부가 인연을 끊자 경제적인 어려움에 빠진다. 하지만 곧 클림트가 자신의 모델이었던 열일곱 살

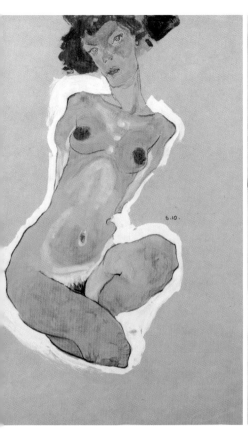
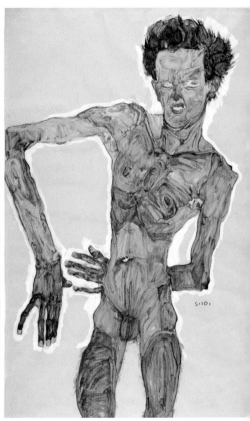

▲에곤 실레, 〈쪼그리고 앉은 여성 누드〉,
종이에 검은색 분필, 구아슈, 불투명 물감, 44.7×31㎝, 1910년, 레오폴드 미술관
▶에곤 실레, 〈찡그린 얼굴의 누드 자화상〉,
종이에 연필, 목탄, 구아슈, 55.8×36.7㎝, 1910년, 알베르티나 미술관

219

의 소녀 발레리에 노이칠을 소개해 주었는데, 실레는 그녀와 동거하며 성적 욕망에 더욱 눈뜬다. 이후 실레는 여성이 성기를 드러내거나 자위행위를 하는 등 직설적이고 거침없는, 누군가에게는 포르노그래피로 여겨질 만한 그림들을 쏟아낸다.

실레는 클림트가 그러했듯, 번잡스러운 빈을 떠나 작은 시골 마을로 내려가 재충전한 후 작업을 이어가고 싶어 했다. 그런데 1911년, 첫 번째로 내려간 크루마우에서는 열일곱 소녀와 살고 있다는 것에 대한 곱지 않은 시선과 마을 아이들을 그리는 것에 대한 이웃들의 반감 등으로 정착에 실패한다.

다시 둘은 빈에서 기차로 30분 정도 걸리는 작은 마을 노이렌바흐로 내려가 작업에 열중하지만, 여전히 마을의 아이들을 그리는 작업을 이어가자 마을 사람들로부터 같은 비난을 받는다. 게다가 마을에서 가출했던 소녀가 그의 집에서 며칠 머문 일이 있은 후 유괴범으로 몰리는 사건에 휘말리기까지 한다.

그의 집을 조사하러 온 경찰은 벽에 붙어 있던 누드 한 점을 압수한다. 그러자 그는 순진하게도 상자 속에 더 많은 그림이 있다고 털어놓는다. 자기 작품이 죄가 될 거라고는 생각지도 못한 것이다. 경찰은 약 125점의 그림을 압수한 후, 미성년자 유괴, 미성년자의 비행을 교사한 행위, 강제 추행과 풍기 문란 혐의로 실레를 피의자 신분으로 소환한다.

아이의 진술 덕분에 다행히 유괴와 미성년자 비행 교사라는 죄명에서는 벗어났지만, 실레는 풍기 문란 혐의로 작품을 압수당하고

에곤 실레,
〈예술가가 작업하지 못하도록 저지하는 것은 하나의 범죄다.
그것은 움트고 있는 새싹의 생명을 빼앗는 일이다〉,
종이에 수채화, 48.6×31.8㎝, 1912년, 개인 소장

24일간 감옥에 머문다. 마음의 상처를 입은 실레는 죄수복을 입은 자화상에 긴 제목을 붙인다.

※ 충격이 가져다준 변화

감옥에서 나온 실레는 뮌헨으로 돌아온 이후 경제적, 정신적으로 황폐지며 우울감에 빠져 있었다. 하지만 그의 걱정과 달리 작품은 뮌헨, 쾰른, 빈에서 연이어 전시되고 있었다.

20세기 초 독일에서는 예술가의 감정과 감각을 직접적으로 표현하는 것이 가장 이상적이라 주장하는 표현주의가 꽃을 피웠고, 그의 작품은 비평가들에게 긍정적인 평가를 받으며 새로운 후원가가 생겨난다. 또 감옥에서의 경험이 그의 작품 세계에 새로운 영향을 미친다. 아이를 모델로 세우는 일을 자제했고, 누드 작품에서도 에로틱한 요소를 줄여나간다. 감정도 중요하지만, 이성을 가미해 균형 잡힌 새로운 예술 세계를 펼친다.

작품의 변화와 함께 자연스럽게 생활도 달라졌는데, 실레는 4년여의 노이칠과의 관계도 청산한다. 그리고 1915년, 이웃집 철도 기계공의 딸 에디트 함스를 아내로 맞이하며 안정을 찾기 시작한다.

사실 실레는 노이칠에게 매년 여름 2주 동안 단둘이 보내자고 은밀하게 제안했지만, 그녀는 그의 제안을 거절했고 실레는 그녀에게 미안한 마음을 그림으로 표현한다.

〈죽음과 소녀〉 속 연인은 실레와 노이칠이다. 둘은 서로를 끌어안고 있지만, 실레의 공허한 눈동자와 그녀의 앙상한 팔, 조각난 듯한 배경은 이별의 감정을 전한다.

시간이 흘러 전시회를 며칠 앞둔 어느 날, 실레는 그녀가 간호병으로 전쟁에 참여하던 중에 병으로 세상을 떠났다는 소식을 듣는다. 그 후 실레는 〈남자와 소녀〉라고 붙였던 이 그림의 제목을 〈죽음과 소녀〉로 바꾼다.

※ 모든 것이 안정을 찾는 듯했다

뒤틀리고 성적인 그림을 그려온 실레는 의외로 연인 관계가 복잡하거나 문란하지는 않았다. 함스와 결혼한 후에는 아내나 부부가 함께인 모습을 여러 점 그리며 안정된 생활을 이어갔고, 결혼 3년 만에 아이도 갖는다.

실레의 〈가족〉은 곧 태어날 아이와 함께할 행복한 가정을 꿈꾸며 그린 작품이다. 아내와 아이를 뒤에서 든든하게 지키고 있는 그의 모습에서 가장으로서의 책임감을 느낄 수 있고, 순수한 아이의 표정에서는 실레의 다른 그림에서 찾아보기 어려운 긍정적이고 밝은 기운이 느껴진다.

그의 가장 큰 언덕이었던 클림트가 세상을 떠난 후, 실레는 빈 분리파를 새로이 이끌 것이라는 기대를 한몸에 받았다. 전시회에서

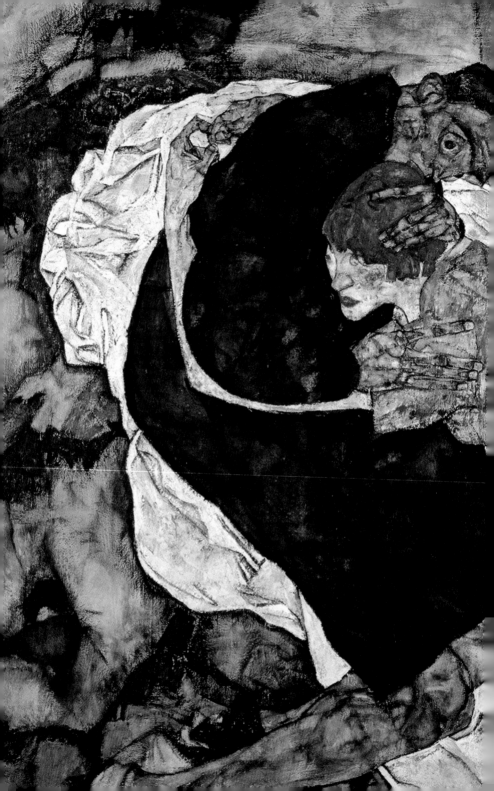

에곤 실레, 〈죽음과 소녀〉,
캔버스에 유화, 150×180㎝, 1915년, 벨베데레 궁

도 작업 세계를 인정받았고, 경제적으로도 안정을 찾았다. 모든 것이 장밋빛으로 보였다.

하지만 인생은 실레에게 또 다른 시련을 준다. 임신 6개월에 접어들었던 함스가 그해 유럽 전역을 휩쓴 스페인 독감에 걸려 뱃속아이와 함께 세상을 떠난 것이다. 스승도, 가족도 잃은 실레의 참담함은 이루 말할 수 없었다.

그러나 슬픔을 추스를 겨를도 없이 아내가 사망한 지 사흘 뒤, 실레 또한 스페인 독감으로 거칠고 짧은 스물여덟의 생을 마감한다. 그렇게 실레가 행복을 꿈꾸며 그린 〈가족〉은 그의 마지막 작품이 된다.

제1차 세계대전이라는 암울한 시대를 살아낸 예술가들은 이후 '잃어버린 세대'라고 불린다. 바로 앞선 시기인 벨 에포크(Belle Époque, 아름다운 시절)를 보낸 사람들의 행복이 사라져 버렸기 때문이다. 그리고 에곤 실레는 시대의 불안과 우울을 가장 잘 표현한 화가 중 하나였다.

그의 거친 드로잉과 표현주의적 작품은 훗날 프랜시스 베이컨, 장미셸 바스키아 같은 화가들에게도 큰 영향을 준다.

에곤 실레, 〈가족〉,
캔버스에 유화, 150×160.8m, 1918년, 벨베데레 궁

매일 11시간씩
꽃을 그린 이유

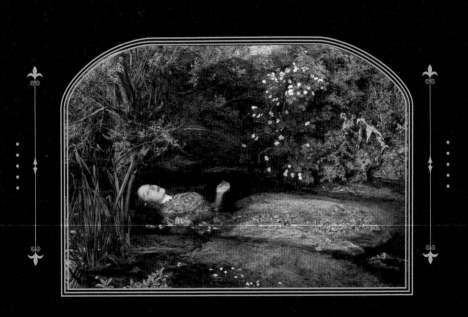

존 에버렛 밀레이, 〈오필리아〉,
캔버스에 유화, 76.2×111.8㎝, 1851~1852년, 테이트 브리튼 미술관

존 에버렛 밀레이,
〈오필리아〉

　수풀이 우거진 숲속 시냇물에 한 여인이 물에 잠겨 있다. 눈의 초점은 점점 잃어가고, 멍하니 벌어진 입과 힘없이 늘어진 손에 쥐고 있던 형형색색의 꽃들이 흐르는 물에 떠내려간다.

　화려하게 피어난 예쁜 꽃들과 싱그러운 수풀, 아름다운 드레스까지 현란한 색이 가득한 작품이지만, 영혼이 느껴지지 않는 여인의 모습은 그 배경과 오묘하고 신비롭게 대비된다. 테이트 브리튼 미술관을 대표하는 이 작품은 화가 존 에버렛 밀레이의 〈오필리아〉다.

　오필리아는 셰익스피어의 4대 비극 중 《햄릿》에 등장하는 여인이다. 이야기 속에서 햄릿의 아버지이자 덴마크 왕이 갑작스러운 죽음을 맞이하자 왕의 동생 클로디어스가 왕위를 계승하며 어머니 거트루드와 재혼한다.

　어느 날, 햄릿은 성을 배회하던 아버지 유령을 만나 삼촌 클로

디어스가 아버지를 독살했다는 사실을 듣는다. 유령이 전한 사실을 확인하기 위해 햄릿은 거짓으로 미친 사람처럼 행동하며 삼촌의 감시를 피한 후 성에 들어온 극단을 이용한다. 극단은 햄릿의 지시로 동생이 형을 살해하고 왕의 자리를 뺏는 내용의 연극을 무대에 올렸고, 관람하던 클로디어스는 불편해하며 자리를 뜬다. 햄릿은 그가 아버지를 살해했다고 확신했고, 어머니에게 이 사실을 알린다.

이때 커튼 뒤에서 둘의 대화를 누군가 엿듣고 있다는 것을 알아챈 햄릿은 이 염탐꾼을 클로디어스라 생각해 칼로 찌르지만, 그는 클로디어스의 재상이자 애인 오필리아의 아버지 폴리니어스였다. 결국 햄릿은 살인죄로 영국으로 추방되고, 사랑하는 아버지와 연인을 동시에 잃은 오필리아는 괴로움에 미쳐가기 시작한다.

실성한 그녀는 매일 노래를 부르고 화관을 만들기 위해 꽃을 따러 숲을 헤매다 물에 빠져버린다. 오필리아는 살기 위한 노력을 하지 않은 채 그저 찬송가를 부르다가 물속 깊은 곳으로 끌려 들어가 죽음을 맞이한다.

밀레이는《햄릿》의 장면 중 오필리아가 버드나무에 오르다 시냇물에 떨어진 후 생의 마지막 순간이 가까워졌다는 걸 깨달은 모습을 그렸다.

밀레이는 어릴 적부터 천재라고 불렸다. 아홉 살에 영국 왕립미술원 관장의 눈에 든 아이는 그의 권유로 기초 미술 교육을 받을 수 있는 학교에 보내졌고, 불과 2년 뒤 11살에 최연소로 왕립미술원에 입학하게 된다. 재학 중에도 각종 상을 휩쓸며 천재성을 발휘한다.

당시 왕립미술원은 르네상스 시대부터 이어져 내려온 미술, 즉 인간과 자연을 이상적으로 묘사하는 법을 가르치고 있었다. 하지만 밀레이와 젊은 화가들은 400년을 넘게 이어져 온 전통에 반감을 갖는다. 그들은 학교에서 배운 것만으로는 더는 예술의 발전이 없을 것이라 생각하고 '라파엘전파'라는 예술가 그룹을 만든다. 이 이름은 르네상스 전성기를 집약했던 대표 화가 '라파엘로 산치오'와 '전', '미리'라는 의미의 접두사 'pre'를 붙여 지은 것이다. 즉, 라파엘 이전 시대로 돌아가 새로운 미술을 찾아보자는 의미였다.

이들은 진실한 아이디어를 작품으로 옮기고, 자연을 주의 깊게 관찰하며, 도덕적이면서 성스러운 주제만을 표현하고, 관습적이고 암기에 의한 표현을 멀리하면서, 완전하게 좋은 그림과 조각상을 제작해야 한다는 강령까지 세우며 1849년 첫 전시회를 통해 자신들만의 예술 세계를 세상에 알린다. 그러나 밀레이의 〈부모의 집에 있는 예수〉가 다음 해에 열린 전시회에서 논란의 주인공이 된다.

관람객과 보수 언론은 이 그림을 "신성모독", "누더기 같은 그림"이라며 평했고, 특히 영국의 대문호 찰스 디킨스는 성스러운 가족을

존 에버렛 밀레이, 〈부모의 집에 있는 예수〉,

캔버스에 유화, 86.4×139.7㎝, 1849~1850년, 테이트 브리튼 미술관　　　233

술주정뱅이 빈민가에 사는 이처럼 묘사했다고 공격한다.

지금까지는 종교적 인물을 이상화하여 그리는 것이 일반적인 방식이었지만, 밀레이는 이전의 방식을 과감하게 버렸다. 사실적인 생김새와 성격의 특징을 자세하게 묘사했고, 일부러 밝은 색채를 사용해 더 눈에 띄도록 해 자신들의 작품이 논쟁거리가 되는 것을 두려워하지 않았다.

그가 바란 대로 라파엘전파는 영국 예술계의 뜨거운 감자가 되어 선배 그룹과 왕립예술원, 비평가 등 많은 이의 비난을 받는다. 누구도 그들의 편에 서주지 않을 것 같았던 순간, 이 젊은 화가들에게 구세주가 등장한다. 바로 영국 최고의 예술 비평가이자 사회 사상가인 존 러스킨이 〈타임〉 지에 라파엘전파를 긍정적으로 평가하는 글을 쓰며 변화가 일어난 것이다.

러스킨은 평소 예술은 자연을 표현해야 한다고 생각했고, 화가들이 좋은 그림을 그리기 위해서는 천천히 풍경을 관찰하며 그림을 그릴만 한 아름답고 적절한 장소를 찾아야 한다고 주장했다. 그의 주장은 라파엘전파의 생각과 통하는 부분이 많았다. 그의 옹호에 감동한 밀레이는 러스킨에게 감사의 뜻을 표했고, 둘은 절친한 친구가 된다.

밀레이는 러스킨의 지원에 힘입어 새로운 그림을 이어간다.

소설《햄릿》중 가장 극적인 장면이라고 여긴 '오필리아의 최후'를 그리기로 마음먹은 그는 그림을 그릴 만한 장소를 찾아 헤매다, 런던에서 21km 떨어진 혹스밀강 근처에 자리를 잡는다. 밀레이는 자연을 관찰하고 정밀하게 담아내기 위해, 여름이 시작되는 7월부터 하루 11시간씩 주 6일의 작업을 이어간다. 당시 친구에게 보낸 편지에는 "남의 들판에 무단으로 침입해 건초더미를 망쳤기 때문에 법정에 출두할 수 있다"라며 경찰의 경고를 받았다거나 "더운 날씨의 파리 떼 공격에 힘들다"거나 "겨울 눈보라를 피하려 작은 움막에서 작업을 이어가고 있는데 로빈슨 크루소가 된 심정"이라는 고생담이 가득하다.

많은 어려움에도 밀레이는 라파엘전파와 러스킨이 주장한, 자연을 주의 깊게 관찰한 그림을 그리기 위해 12월까지 다섯 달 동안 풍경 작업에 몰입한다.

기존 그림에서 풍경은 단순한 배경 역할에 그쳤지만, 밀레이는 오필리아의 복잡하고 미묘한 감정을 표현하기 위해 자연에서 피고 지는 꽃과 식물을 이용해 상징이 가득한 그림을 그린다.

오필리아의 머리 위에 드리워진 버드나무는 '버림받은 사랑'을 의미한다. 버드나무 주변의 쐐기풀은 '고통'을 뜻하며, 그녀의 목을 두르고 있는 제비꽃은 '신뢰', '육체적 순결' 그리고 '젊은 날의 죽음'

▲'버림받은 사랑'을 의미하는 버드나무
▶'고통'을 의미하는 쐐기풀
▲'신뢰', '젊은 날의 죽음'을 뜻하는 제비꽃이 오필리아의 목을 두른 모습
▶'젊음'과 '사랑'이라는 꽃말을 가진 얼굴 옆 장미

을 상징한다. 또 얼굴 옆에 놓인 장미는 그녀의 오빠가 오필리아를 '5월의 장미'라 불렀던 소설 속 내용을 의미하며, 동시에 '젊음'과 '사랑'이라는 꽃말을 가지고 있다.

그녀가 놓아버려 강물에 떠내려가고 있는 붉은 양귀비는 '깊은 잠'과 '죽음'을, 옆에 놓인 흰색 데이지는 '순결'을, 붉은 아도니스는

▲'깊은 잠'과 '죽음'을 의미하는 양귀비
▲'순결'을 의미하는 데이지
▲'슬픔'을 의미하는 붉은 아도니스

'슬픔'을, 노란 팬지는 '공허한 사랑'을 의미한다. 그리고 그림 아래의 물망초는 '진실한 사랑'과 '나를 잊지 말아주길', 오른쪽 옆의 까마귀꽃 또는 미나리아재비꽃은 '배신'과 '유치함'을, 그림 오른편 끝에 흘러가는 프리틸라리아는 '오필리아의 슬픔'을 상징한다. 그는 다섯 달 동안 피고 지는 꽃과 식물을 바라보며 상징적이면서 정교한 풍경을

완성한 후 작업을 이어간다.

라파엘전파의 특징상 오필리아를 그리기 위해서는 실제로 강에 떠 있는 여인을 그리는 게 맞지만, 현실적으로 실현하기 어려웠기 때문에 밀레이는 작업실의 실내 욕조를 이용한다. 오랜 시간 자신이 원하는 자세와 표정을 유지해줄 끈기 있는 모델이 필요했던 그는 라파엘전파의 뮤즈였던 엘리자베스 시달과 작업을 이어간다. 오필리아와 가장 비슷한 느낌을 주기 위해 은색 앤틱 드레스를 입게 한 후 물이 가득한 욕조에서 죽음으로 향해가는 포즈를 부탁했다. 추운 날씨를 견디기 위해 욕조 밑에 초를 두고 물이 식지 않도록 한 후 밀레이는 《햄릿》 속 이야기를 상상하며 스케치를 반복해서 그려 나간다. 그러다 작업에 지나치게 열중한 나머지 초가 꺼진 줄도 몰라 물이 차가워지자 엘리자베스가 심한 감기에 걸리는 해프닝도 벌어진다.

1851년부터 시작한 집요한 작업은 해를 넘겨 1852년 완성되었고, 5월 런던 왕립아카데미에서 처음으로 공개된다.

※ 영국을 대표하는 그림으로

작품에 대한 반응은 긍정적이지 않았다. 한 비평가는 "사랑하는 사람 때문에 죽게 된 아름다운 오필리아가 잡초가 우거진 도랑 속에 누워 있는 여인으로 둔갑했다"라며 폄하하는 글을 썼고, 누군가는 "젖 짜는 소녀가 물에서 놀고 있는 그림 같다"라고 조롱하기도 했다.

존 에버렛 밀레이, 〈엘리자베스 시달의 머리 습작〉,

종이에 연필, 40.6×55.6㎝, 1852년, 버밍엄 미술관

러스킨조차 "밀레이의 표현 기법은 절묘하지만, 장소는 아쉽다"라는 의견을 내놓았다.

밀레이는 비판에 굴하지 않고 자신의 예술 세계를 만들어갔고, 러스킨과의 관계도 더욱 가까워진다(러스킨의 〈오필리아〉에 관한 비평은 통상적인 비평으로서, 둘 사이에 큰 영향을 끼치지는 않았다).

그러나 밀레이가 러스킨의 아내와 사랑에 빠지면서 둘의 관계는 파국을 맞는다.《햄릿》속 극적인 이야기가 화가에게도 벌어진 것이다. 1853년 러스킨은 자신의 초상화 제작을 밀레이에게 부탁했고, 그는 러스킨의 아내 그레이를 만나게 된다. 러스킨과 그레이는 정략결혼을 한 관계로, 둘은 서로 사랑하지 않았다. 가장 심각한 문제는 둘 사이에 단 한 번도 부부 관계가 이뤄지지 않았다는 점이다. 그녀는 불행한 결혼 생활의 외로움과 괴로움을 밀레이에게 털어놓았고, 결국 결혼 무효 소송과 이혼에 이른다. 결국 밀레이는 그레이를 아내로 맞이하며 러스킨과 라파엘전파와도 멀어진다. 이후 밀레이는 상업적인 삽화가와 초상화가로 활동하면서 경제적인 성공을 이루며 어렵게 이룬 가정을 화목하게 이끈다.

〈오필리아〉는 개인에게 팔려나가면서 한동안 사람들의 관심 속에서 멀어졌다가, 1894년에 헨리 테이트 경에 의해 국가에 기증이 되며 다시 세상에 등장한다. 시간이 흘러 〈오필리아〉는 초현실주의 화가 살바도르 달리의 극찬을 받으며 크게 주목받았고 재평가가 이뤄진 뒤 현대 소설, 영화 속에 자주 등장하는 작품이 되어 지금은 영국을 대표하는 그림 중 하나가 되었다.

살바도르 달리, 〈여왕이 던진 꽃으로 뒤덮인 오필리아의 시신〉,

종이에 수채물감, 펜과 잉크, 38.1×28.4㎝, 1967년, 개인 소장

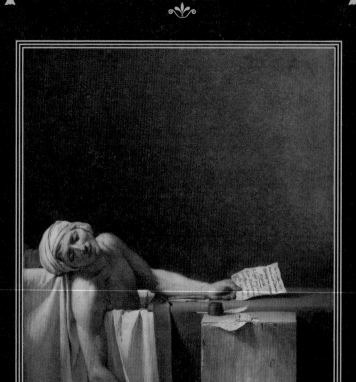

자크 루이 다비드, 〈마라의 죽음〉,
캔버스에 유화, 165×128㎝, 1793년, 벨기에 왕립미술관

자크 루이 다비드,
〈마라의 죽음〉

　한 남자가 정신을 잃은 듯 고개와 팔을 떨구고 있다. 떨궈진 손에는 펜을, 다른 손에는 짧은 글을 적고 있었던 듯 작은 종이를 쥐고 있다. 그가 어디에 앉아 있는지 모호하지만, 안쪽 천에는 피가 가득 묻어 있고 오른편 가슴에는 날카로운 것에 찔린 듯한 상처가 보인다. 힘없이 떨궈진 팔 옆으로는 깊은 자상을 낸 피 묻은 칼이 놓여 있다.

　남자는 자신의 운명을 예견하지 못했다는 듯 어떤 저항의 흔적도 보이지 않고, 그저 잠이 든 듯한 평온한 얼굴로 싸늘하게 식어간다. 하지만 유혈이 낭자한 모습과는 달리 그림 속 빛은 마치 기독교 성화의 순교자 또는 예수의 죽음을 표현하듯 남자를 부드럽게 비추어 숭고함이 느껴진다.

　이 한편의 비극과 같은 그림 속 주인공은 장 폴 마라, 그리고 그

림을 그린 화가는 자크 루이 다비드다.

☀ 권력을 좇는다는 건 언제나 적을 만드는 일

장 폴 마라는 프랑스 대혁명을 상징하는 대표적인 인물 중 한 명으로 손꼽힌다. 1789년 7월 프랑스 대혁명이 일어나자 마라는 〈인민의 벗〉이라는 신문을 창간하고, 의사에서 언론인으로 탈바꿈한다. 급진적인 혁명 정책을 지지하는 자코뱅(프랑스 대혁명을 이끌었던 정치 분파) 당원으로 활동하고, 막시밀리앙 로베스피에르와 함께 왕당파와 정부를 강경하게 비판하며 사회의 극빈층을 위한 개혁을 주장한 인물로, 서민들 사이에서 인기가 높았다.

1792년 왕권 폐지가 결정되었고, 왕이 살아 있는 한 음모가 끊이지 않을 것이라며 급진파는 결국 왕을 단두대 위에 올린다. 그리고 왕의 처형 이후 혁명 세력들은 정권의 주도권을 잡기 위해 치열한 경쟁을 벌인다.

권력을 좇는 일은 언제나 정적을 만드는 일이기도 했다. 마라는 적을 피해 파리의 지하도에 자주 숨어들었고, 그로 인해 심각한 피부병이 생겼을 것으로 추정한다. 극심한 가려움에 시달리던 그는 약물이 담긴 욕조에 앉아 반혁명 분자들을 처형해야 한다는 강경한 기고문을 쓰며 로베스피에르와 함께 공포 정치의 한 축을 담당했다. 과격한 공포 정치는 수많은 사람을 형장의 이슬로 사라지게 했고,

온건주의를 지향하던 지롱드파에게 마라는 커다란 정적이었다.

1793년 7월 13일, 젊은 여성 샤를로트 코르데 다르몽이 마라를 찾아온다. 그녀는 지롱드파의 정보를 가지고 있다며 마라를 만났고, 마라는 그녀가 전해준 반혁명 분자의 정보를 받은 후 이들이 단두대형을 받을 것이라고 이야기한다. 그 순간 코르데 다르몽은 준비한 칼을 꺼내 그의 오른쪽 가슴을 힘껏 찌른다. 그리고 마라는 욕조에서 단말마의 비명과 함께 숨을 거둔다.

※ 혁명의 선전물이 된 예술

부르주아 집안 아이들이 법관이나 군인이 되려는 것과 달리 다비드는 어릴 적부터 화가가 되기 위해 노력했다. 왕실 아카데미에 입학해 화가의 길을 걸었고, 화가들이 꿈꾸는 '로마 대상'을 받기 위해 정진한다.

로마 대상이란 아카데미 재학생들에게 가장 영예로운 상으로, 이 콘테스트에 합격하면 작은 작업실을 제공받고 로마에 설립된 아카데미에서 3~5년간 유학을 할 기회를 얻었다. 그리고 유학을 마친 후 다시 한 번 심사를 통해 재능을 인정받으면 아카데미 회원이 되어, 비싼 값에 작품을 팔거나 궁정 화가로서 궁정이나 교회의 기념비적인 작업을 맡을 수 있는 엘리트 코스였다.

다비드는 다섯 번의 도전 끝에 1774년 로마 대상을 받았고, 5년

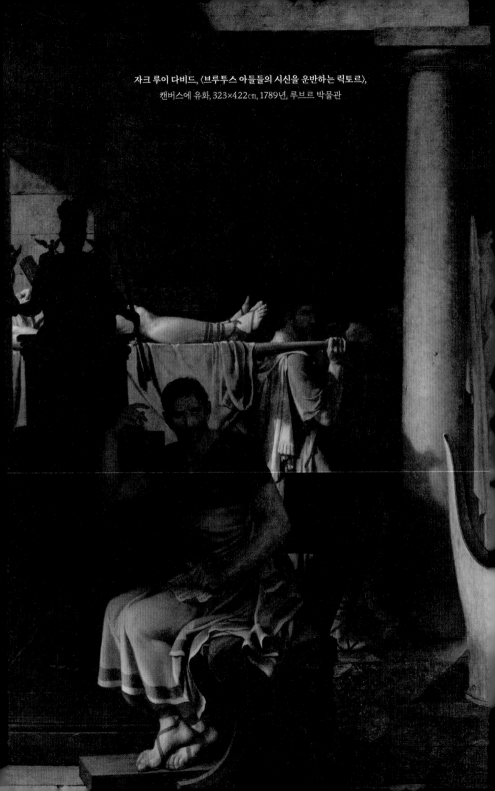

자크 루이 다비드, 〈브루투스 아들들의 시신을 운반하는 릭토르〉,
캔버스에 유화, 323×422㎝, 1789년, 루브르 박물관

간 고대 로마의 빛나는 유적을 경험하며 고전주의 화가로 나아가기 시작했다. 유학을 마친 후 파리로 돌아온 다비드는 아카데미 준회원에 이어 정회원이 되어, 1785년 〈호라티우스의 맹세〉, 1789년 〈브루투스 아들들의 시신을 운반하는 릭토르〉와 같은 고대 로마의 역사적 내용을 담은 작품을 그려낸다. 그리고 높은 평을 받으며 프랑스 화단의 독보적 존재로 올라선다.

특히 〈브루투스 아들들의 시신을 운반하는 릭토르〉는 로마의 공화정을 지키기 위해 아들들의 목숨을 희생시킨 브루투스의 애국적 행동을 담은 작품으로, 루이 16세의 주문으로 그려졌다. 하지만 작품이 발표된 이후 프랑스에는 혁명의 불길이 타오르기 시작했는데, 혁명에 앞장섰던 이들 또한 자신들의 적인 다비드의 작품에 호감을 느끼는 아이러니한 일이 벌어진다. 그들은 자신의 신념으로 정의로운 선택을 한 브루투스의 모습에서 왕정 폐지를 꿈꾸는 자신들의 열망을 보았고, 이를 혁명의 선전물로 활용한다.

다비드는 적극적으로 혁명을 지지하던 인물이 아니었다. 그는 왕과 귀족의 후원을 받았고, 그들과의 관계도 좋았다. 하지만 기존 아카데미위원회의 보수적이고 비민주적인 모습에 불만을 가지기 시작하면서 조금씩 급진적인 정치가들과 교류했고, 1790년에 자코뱅 당원이 된다. 그리고 당으로부터 의뢰받은 〈테니스 코트의 선언〉의 드로잉을 살롱전에 소개하면서 혁명주의자로 변신한다.

이후 1792년 파리를 대표하는 국민공회의 의원으로 선출되며 로베스피에르, 마라, 조르주 자크 당통 같은 막강한 정치인들과 어

자크 루이 다비드, 〈테니스 코트의 선언〉,
종이에 크레용, 65.5×101㎝, 1791년, 베르사유 궁전

울렸고, 자신을 후원하던 루이 16세의 처형에 찬성하며 공포 정치 시대의 선봉에 서게 된다.

※ 가장 정치적인 제단화

프랑스 회화의 아버지 니콜라 푸생 같은 화가가 되기를 꿈꿨던 청년은 변혁의 시대를 맞이해 예술을 정치적 수단으로 이용하는 중년 정치인이 된다. 다비드는 정치 활동과 더불어 혁명 정부의 정당성을 선전하는 그림을 그렸고, 역사에 길이 남을 가장 정치적 제단화를 완성한다. 서민들에게 많은 사랑을 받았던 언론인이자 정치인 마라가 살해당하자, 당이 그의 죽음을 추모하기 위한 작품을 다비드에게 주문한 것이다.

극심한 가려움증을 이기려 욕조에 들어가서도 일을 놓을 수 없었던 혁명가, 죽음을 맞이하는 순간에도 펜과 종이를 쥐고 있는 영웅적인 모습이지만, 피부병을 표현하지는 않았다.

욕조에 깔아 둔 시트 밑 부분에는 천을 덧댄 흔적을 그려 은연중에 마라의 청렴함을 보여준다. 묘비와 같은 나무 탁자에는 "마라에게, 다비드, 혁명력 2년(l'AN DEUX), 1793"이라 적어두었고, 마라를 살해할 때 사용된 칼의 손잡이는 (실제 검은색이었지만) 영웅이 흘린 피를 극대화하기 위해 흰색으로 바꿔 그린다.

다비드는 실제로 마라가 살해당하기 전날, 그의 집을 방문해 마

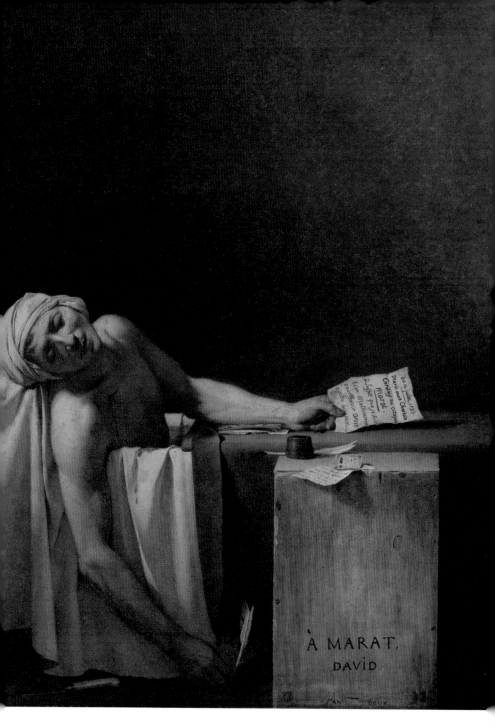

자크 루이 다비드, 〈마라의 죽음〉,
캔버스에 유화, 165×128㎝, 1793년, 벨기에 왕립미술관

라를 만났다. 그랬기에 평소 그가 어떤 모습으로 일하는지 알았고, 살해당한 후에도 그가 어떤 모습으로 죽음을 맞이했는지 알았다. 하지만 그런 사실은 중요하지 않았다. 그림 속 마라는 혁명을 위해 순교한 예수 그리스도로 남겨져야만 했다.

※ 권력의 끝과 또 다른 권력의 탄생

마라의 죽음 이후 더욱 기승을 부렸던 공포 정치는 한계를 드러내며, 1794년 로베스피에르의 처형과 함께 힘을 잃는다. 다비드도 로베스피에르를 지지하며 공직을 맡았다는 이유로 수감 생활을 피할 수 없었다. 1년의 근신 기간 동안 그는 죽음의 공포에 시달렸지만, 다행히 처형을 면했고 미술계로 돌아올 수 있었다.

정치적 행보와는 무관하게 그는 여전히 프랑스 최고 화가의 명성을 잃지 않는다. 다비드는 자유의 몸이 된 이후 정치적 논란에 휩싸일 만한 작품은 그리지 않고, 초상화 작업에 매진한다.

하지만 1797년, 나폴레옹이 다비드를 자신의 전승 축하연에 초대한다. 다비드는 그와의 첫 만남에서 나폴레옹의 초상화를 그리겠다고 약속했고, 다시 한 번 권력을 찬양하는 길에 들어선다.

실제 나폴레옹은 노새를 타고 지나갔지만, 다비드는 작품 하단에 나폴레옹의 성인 '보나파르트' 그리고 과거에 알프스를 넘었던 카르타고의 명장 한니발, 신성 로마 제국의 시조 샤를마뉴의 이름을

자크 루이 다비드, 〈생베르나르 고갯길을 지나는 보나파르트〉,
캔버스에 유화, 259×221㎝, 1800년, 말메종 성

그려넣으며 그의 승리를 찬양한다.

그는 결국 나폴레옹의 화가가 되었고, 황제의 대관식을 그리며 제2의 전성기를 맞이한다. 그러나 1815년 나폴레옹이 워털루 전투에 패배하자, 67세의 다비드는 과거와 같은 투옥을 피하고자 스스로 망명길에 오른다. 벨기에 브뤼셀에는 그처럼 나폴레옹 편에 섰던 망명가들이 많았고, 다비드는 그들의 초상화를 그리며 말년을 보낸다.

※ 결국 고향으로 돌아오지 못한 채

1825년, 77세의 다비드는 타향에서 사망한다. 파리에 있던 그의 제자들이 미술관에 남겨진 스승의 작품에 월계수관을 올리며 추모하자, 정부는 미술관을 폐쇄해 버린다. 또 다비드의 가족이 그의 시신을 프랑스에 묻고 싶어 했지만, 프랑스 정부의 거부로 브뤼셀 외곽에 안치된다. 이듬해 그의 부인이 파리에 치료를 받으러 왔다가 사망해 파리의 묘지에 안장됐는데, 이때 다비드의 아들이 아버지의 심장을 어머니 곁에 함께 묻는다.

다비드는 고전주의를 새롭게 해석하고 계승, 발전한 신고전주의 화파를 이끌며 유럽 최고의 화가로 불렸지만, 누구보다 정치적이고 권력 지향적인 삶을 살다 갔다. 하지만 그의 작품이, 당시 뜨겁게 변화하던 유럽 사회를 대표한 명작이라는 점에는 이견이 없다. 극단의

평가를 받고 있는 다비드는 죽어서도 심장과 몸이 따로 묻힌 풍운아
로 불리고 있다.

누구도
해석하지 못한 비밀

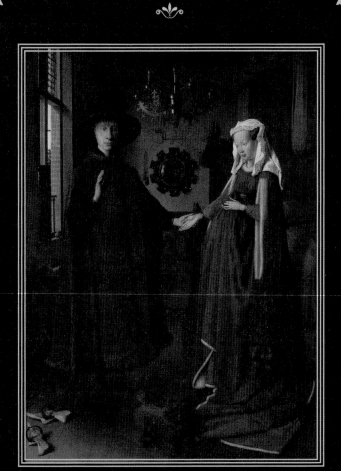

얀 반에이크, 〈아르놀피니 부부의 초상화〉,
오크 판에 유화, 82.2×60㎝, 1434년, 런던 내셔널 갤러리

얀 반에이크,
〈아르놀피니 부부의 초상화〉

작은 방에서 한 남자와 한 여자가 손을 맞잡고 서 있다. 남자는 챙이 큰 모자를 쓰고 값비싸 보이는 외투를 입고서, 무언가 맹세하는 듯 오른팔을 들고 있다. 여자는 화려한 레이스 면사포를 쓰고 다소곳한 얼굴로, 초록 드레스를 붙잡고 있다.

얀 반에이크가 그린 〈아르놀피니 부부의 초상〉은 많은 서양화 중에서도 섬세한 표현의 대표작으로 손꼽히지만, 숱한 가설과 상상이 얽혀 정확한 해설이 어려운 미스터리한 작품으로도 유명하다.

그림 속 주인공은 이탈리아 북부 도시 루카 출신의 성공한 상인 조반니 아르놀피니와 그의 아내 조반나 체나미로 알려져 있다. 그림 속 두 사람은 결혼식같이 서약을 맺는 모습이다. 실제 1604년에 카럴 판 만더르가 쓴 얀 반에이크의 전기에 "작은 패널에 남녀가 그려진 유화가 있다. 마치 결혼하는 것처럼 서로 오른손을 잡고 있는(실

제는 왼손과 오른손이다) 남녀의 초상화다"라는, 마치 이 그림을 묘사하는 듯한 기록이 남겨져 있다. 또 도상학(조각이나 그림에 나타난 여러 형상의 상징적 내용이나 의미를 밝히는 학문) 연구의 대가 에르빈 파노프스키도 이 그림은 두 사람의 결혼을 증명하기 위해 그려졌다는 해석을 내놓으며 오랫동안 〈아르놀피니의 결혼〉이라는 제목으로 불리기도 했다.

※ 해석할수록 생기는 의문들

고대 로마 시대부터 신랑과 신부는 하나가 됨을 알리는 방법으로, '덱스트라룸 이운치오(Dextrarum Iunctio, 서로 오른손을 맞잡는 행위로 올바르게 연결됐다는 뜻)'라는 전통 의식을 치렀다. 그런데 그림 속 아르놀피니는 왼손으로 아내의 오른손을 잡고 있다. 파노프스키는 화면 구성상의 문제라고 주장했지만, 얀 반에이크가 살던 시기에는 화가 스스로 해석하고 자기 뜻대로 그림을 그리던 시대가 아니었기에 의문이 남는다. 배경 또한 결혼식을 하는 일반적인 장소인 교회가 아닌 일반 가정 실내이며, 기독교인들의 결혼에서 필히 참석해 공증을 책임져야 할 사제가 보이지 않는 점도 의아하다.

한편 미술사학자 피터 샤배커는 신랑보다 신분이 낮은 신부가 결혼할 때 신랑이 왼손을 내밀어 신부의 오른손을 잡았던 중세의 전통을 표현한 것이라 주장을 펼쳤고, 에드윈 홀은 결혼보다 형식에

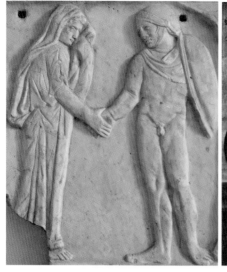

작가 미상,
〈제이슨과 메데아가 결혼을 상징하는 제스처인
오른손을 맞잡는 모습〉,
대리석, 크기 미상, 기원전 2세기 후반, 팔라초 알템프스

피터 폴 루벤스,
〈인동덩굴 그늘에서 루벤스와 이사벨라 브란트〉,
캔버스에 유화, 178×136.5㎝, 1609~1610년,
알테 피나코테크 미술관

덜 얽매이는, 느슨한 약속을 맺는 약혼식 장면이라고도 해석했다.

다양한 의견 가운데 공통으로 이야기되는 것은 두 사람의 결합을 위한 행사가 그려졌다는 점이다. 그런데 그림을 보다 보면 이상한 점이 계속 발견된다. 신에게 성스러운 다짐을 하는 공간에 어울리지 않는, 작은 개와 무심히 벗어둔 신발이 보인다.

15세기 화가들은 의도 없이 사물을 그리지 않았다. 물론 얀 반 에이크도 마찬가지였다. 어쩌면 〈아르놀피니 부부의 초상〉은 단순한

결혼이나 약혼이 아닌 더 재미있는 이야기를 하려는 것일지 모른다.

※ 한 가지 사물에 담긴 다양한 상징

그림 속 두 남녀의 아래, 그림 밖을 바라보는 작은 강아지가 눈에 들어온다. 인간과 친밀했던 개는 전통적으로 충성심, 보호, 부 또는 무조건적 사랑의 의미로 그려진다. 또 부부 사이에 그려진 개는 신뢰 또는 신을 향한 충성심을 뜻한다.

아르놀피니의 옆과 둘 사이 뒤로는 벗어둔 신발이 보인다. 성경 〈출애굽기〉에서 모세가 하나님 앞에서 신발을 벗고 나선 것처럼, 신발을 벗어두는 행위는 두 사람이 성스러운 공간에 있음을 의미할 수 있다. 혹은 당시 귀족 사회에서 유행했던 뾰족한 신발 풀렌(Poulaine)과 붉은 가죽 신발이 그들의 부를 상징한 것으로도 해석된다.

부와 관련한 상징은 창가에 놓인 오렌지로도 알 수 있다. 오렌지는 15세기 인도에서 포르투갈 무역상들에 의해 유럽으로 수입된 희귀하고도 값비싼 과일이었다. 아무나 가질 수 없었던 오렌지를 그들은 창가에 무심히 놓아두었다. 이외에도 스테인드글라스로 꾸며진 창문, (창밖을 보면) 벚나무 열매가 열릴 정도의 온화한 날씨이지만 두터운 모피를 입은 모습, 화려한 카펫, 붉은 침대를 통해 볼 때 결혼에 대한 이야기라기보다 부를 과시하려는 목적으로 그림을 주문했

성스러운 공간에 있음을 의미하는 벗어둔 신발과
신뢰·신을 향한 충성심을 의미하는 작은 개

부를 상징하는 오렌지

을 것으로 추측된다.

　그런데 단순히 부를 과시하려는 목적이 있다고 보기에는 다시
종교적인 상징들이 발견된다. 침대 옆에는 용을 밟고 서 있는 조각이
보인다. 이는 성녀 마르가리타의 상징으로, 용으로 변한 악마에게
삼켜졌으나 용의 목에 그녀가 지닌 십자가가 걸려 기적적으로 살아
난다. 이후 마르가리타는 출산과 임산부의 수호성인이 된다. 여기서
는 다산의 상징으로 그려졌을 것이다.

　또 천장에 달린 샹들리에에 하나의 촛불이 타오르고 있는데,
이는 방을 밝히는 용도가 아닌 세상의 모든 것을 꿰뚫어 보는 신으
로 해석되고, 이는 신이 성스러운 서약을 바라보고 있다는 의미이

다산을 상징하는 조각과 신으로 해석되는 벽에 걸린 거울과 화가의 서명
샹들리에 위 촛불

기도 하다.

벽에 걸린 작은 볼록거울로는 부부의 뒷모습과 그들을 마주한
다른 두 사람이 보인다. 그림 밖으로 공간을 확장하는 거울은 이곳
에 더 많은 사람이 있었다는 것을 알려준다.

거울 위에 적힌 "Johannes de Eyck fuit hic 1434(얀 반에이크 여기
있었다. 1434년)"라는, 화가의 라틴어 서명으로 보아 그림 속 인물 중
한 명은 화가 본인이었을 것으로 예상하고 남은 한 사람이 누구인
지는 여전히 미스터리이지만 보통 화가의 조수나 행사의 증인으로
추측된다. 마지막으로 거울을 둘러싼 열 개의 장면은 예수가 잡혀
가기 전날 밤부터 십자가형을 당한 후 부활에 이르는 예수의 수난

이 그려져 있다.

1997년 역사학자 자크 파비오가 새로운 사실을 밝혀낸다. 그림 속 부부가 그림이 완성된 해(1434년)로부터 13년 후, 또 얀 반에이크가 죽은 지 6년 후인 1447년에 결혼했다는 사실이 입증된 것이다. 이후 이 그림은 약혼식을 그린 것이라는 의견에 힘이 실렸지만, 이어지는 연구에 의해 당시 벨기에 브뤼헤에 두 명의 조반니 아르놀피니가 살았다는 사실이 밝혀진다.

그래서 그림 속 남자가 오랫동안 알려진 '조반니 디 아리고 아르놀피니'가 아닌 그의 사촌 '조반니 디 니콜라오 아르놀피니'이며, 그와 그의 부인 '콘스탄자 트렌타'가 주인공이라는 주장도 등장한다. 하지만 콘스탄자는 그림이 그려지기 한 해 전에 사망한 것으로 알려져 그림 속 여인을 두 번째 부인으로 추정하기도 한다.

최근에 알려진 흥미로운 주장은 2003년에 발표한 미술사학자 마거릿 코스터의 가설이다. 바로 남편이 죽은 부인을 기리기 위해 그림을 주문했다는 다소 파격적인 주장이었다. 마거릿은 성녀 마르가리타의 기도가 고인을 위한 기도이며, 거울에 그려진 장면들 중 살아 있는 예수의 장면이 남편 방향으로, 죽음과 부활의 장면이 아내 방향으로 그려졌음에 주목한다. 그리고 샹들리에의 촛불 또한 남편

이 서 있는 왼편은 켜져 있지만, 아내의 머리 위 초는 이미 꺼진 후 잔해만 남아 있는 점도 삶과 죽음의 의미이며, 여인의 초록색 드레스는 사랑을 의미하고 남편의 검은 옷은 비탄을 상징한다고 주장했다.

※ 알 수 없어 더 유명해진 그림

15세기 중반 북유럽(현재의 벨기에, 네덜란드, 독일 북부 지역)에서는 고대 그리스를 재해석하며 이상적인 미를 재현한 이탈리아 르네상스와는 달리 자연과 풍속, 일상을 사실적이고 세밀하게 표현했다.

특히 얀 반에이크 형제는 이탈리아에서 성행한 템페라 기법(달걀노른자와 아교를 섞은 불투명 안료인 템페라를 사용하는 화법)이 아닌 기름(아마인유)을 안료에 섞어 사용하는 초기 유화 기법을 발전시킨 가장 중요한 화가다. 유화는 광택이 뛰어나 더욱 화려해 보였고, 기름의 양으로 색조와 농담을 조절할 수 있었으며 무엇보다 수정이 편했다. 이 성질을 잘 이해한 얀 반에이크는 돋보기를 두고 봐야 할 정도의 세밀함을 표현하는 장인정신을 선보인다.

그림 속 개의 털, 드레스의 주름, 모피의 질감, 샹들리에의 디테일까지 무엇 하나 적당히 그려진 것이 없다. 특히 볼록 거울의 지름은 5cm에 지나지 않지만, 화가는 거기에 공간 대부분을 집요하게 그려넣었다. 이후 얀 반에이크의 유화 기법은 점차 유럽의 모든 지역으

얀 반에이크, 〈조반니 디 니콜라오 아르놀피니의 초상화〉,
패널에 유화, 30×21.6㎝, 1438~1440년경, 베를린 국립미술관

디에고 벨라스케스, 〈시녀들〉,
캔버스에 유화, 318×276㎝, 1656년, 프라도 미술관

로 번져나갔고, 서양 미술의 가장 대표적인 회화 방식으로 자리 잡는다.

〈아르놀피니 부부의 초상〉은 지금까지 누구도 명쾌한 의도를 밝히지 못한 그림이다. 어쩌면 다양한 해석이 가능하기에 더욱 유명해진 작품일지도 모른다.

이 그림은 영국으로 가기 전에 마드리드 왕궁에 소장되어 있었고, 거울에 비친 공간과 거기에 화가가 등장하는 방식은 200년 후 화가 벨라스케스의 〈시녀들〉에도 영향을 준 것으로 추측된다.

그림을 구석구석 감상하면서 화가가 숨겨 놓은 디테일을 하나하나 감상하기를 권한다. 물론 아직 밝혀지지 않은 그림의 수수께끼를 상상해 보는 것은 관람자의 몫이다.

그녀는 왜 울고만
있는 걸까

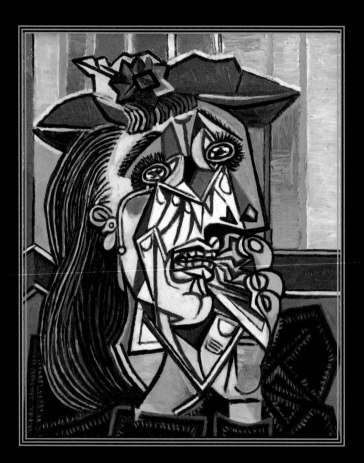

파블로 피카소, 〈우는 여인〉,
캔버스에 유화, 68×50㎝, 1937년, 테이트 모던

파블로 피카소,
〈우는 여인〉

우는 여인이 있다. 또는 절규하는 것도 같다. 팔자 모양으로 내려온 눈썹과 눈물이 가득한 눈망울에서 슬픔의 기운이 가득 느껴진다. 하지만 어떻게 감상해야 할지 모를 코, 입, 손과 같은 신체 부위가 마치 부서진 파편처럼 흩어져, 보는 이를 더 심란하게 만든다. 그럼에도 그림 속 색채는 알록달록한 원색으로 가득해 여인의 우울한 표정과 부조화를 이룬다. 그림을 그린 화가는, 미술에 관심이 있다면 모두가 아는 화가라 해도 과장이 아닐 파블로 피카소다.

피카소는 새로운 예술을 향해 도전하기를 두려워하지 않았고, 주변 예술가들과 사랑하는 여인들에게서 영감을 얻고는 했다. 〈우는 여인〉 또한 그의 나이 54세에 만난 28세의 여인 '도라 마르'의 초상화다. 그런데 피카소는 왜 사랑하는 연인의 아름다운 모습이 아닌 우는 모습을 남기려 했던 것일까?

피카소의 예술 세계를 하나의 장르로 설명하기는 어렵다. 다양한 분야에서 실험적인 작품을 선보였고, 특히 회화에서는 고전부터 청색, 장밋빛, 아프리카, 입체주의, 초현실주의 등 굵직한 화풍의 변화를 보였나.

그는 여덟 살에 이미 신동이라는 표현을 들을 정도로, 그림 실력이 뛰어났다. 화가이자 미술 교사였던 아버지의 영향으로 말보다 그림을 먼저 배웠고, 열네 살에 최연소로 바르셀로나 미술학교에 입학한다. 어린 나이에도 뛰어난 실력으로 월반을 거듭했고, 같은 해 피카소는 마드리드에서 열린 미술 박람회에 출품하기 위해 〈과학과 자비〉를 그린다.

아버지의 권유로 심사위원들이 좋아할 만한 주제를 사실주의풍으로 그린 이 작품은 입선작으로 선발된다. 이후 스페인 최고 명문 마드리드 왕립 미술학교에 입학할 당시 그의 나이는 고작 16살이었다.

하지만 피카소에게 학교는 너무 작은 우물이었다. 갈수록 학교 수업을 빼먹는 일이 잦아졌고, 홀로 프라도 미술관에서 시간을 보내며 거장들의 작품을 통해 스스로 배워나간다. 아들의 성공을 바랐던 아버지는 갑작스러운 아들의 반항을 이해하지 못했고, 아들 또한 아버지의 바람을 이해하지 못했다. 결국 청소년기부터 부자 관계가 비틀어졌고, 피카소는 자신의 작품에 아버지의 성 '루이스' 대신 어머니의 성 '피카소'만 서명으로 남기며 아버지를 인생에서 지운다.

더 큰 세상을 향해 파리로 올라온 피카소는 금방 성공할 거라 자신만만했지만, 인생에 가장 큰 시련이 닥친다. 파리에 함께 와서 동고동락하던 친구 카사헤마스가 짝사랑의 실패로 스스로 목숨을 거둔 것이다.

친구의 허망한 죽음을 목격한 피카소는 친구를 챙기지 못한 죄책감과 우울감에, 푸른색이 가득한 그림을 3년여간(1901~1904) 그린

파블로 피카소, 〈과학과 자비〉,
캔버스에 유화, 197.5×250㎝, 1897년, 바르셀로나 피카소 미술관

다. 이 시기를 '청색 시대'라 부른다.

시간이 흘러 피카소에게도 변화가 찾아온다. 비가 오던 어느 날, 우연히 마주친 페르낭드 올리비에라는 여인에게 호감을 느끼게 되고 그녀와의 만남을 통해 피카소는 마음의 평온을 얻기 시작한다. 그러면서 그림 속 청색이 점점 사라지고, 붉고 분홍의 따뜻한 색이 늘어나며 청색 시대를 지나 '장미 시대'라 불리는 화사한 화풍을 선보인다.

20세기 초 파리는 인상주의의 성공 이후, 젊은 예술가들의 도전의 장이 되며 다양한 실험적 예술이 펼쳐지고 있었다. 특히 젊은 예술가들은 정서적, 경제적 안식처가 되어 준 거트루드 스타인의 살롱

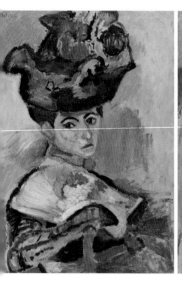 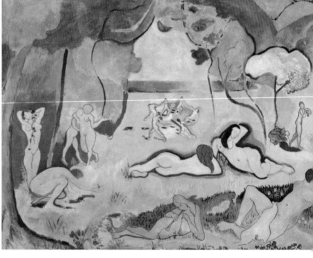

앙리 마티스, 〈모자를 쓴 여인〉,
캔버스에 유화, 80.65×59.69㎝, 1905년,
샌프란시스코 현대 미술관

앙리 마티스, 〈삶의 기쁨〉,
캔버스에 유화, 176.5×240.7㎝, 1905~1906년,
반스 미술관

에 모여들었고, 그곳은 자연스레 서양 미술사 최초의 현대 미술관이
되어가고 있었다.

피카소도 그녀의 집을 찾았고, 거실에 걸려 있던 앙리 마티스
의 〈모자를 쓴 여인〉과 〈삶의 기쁨〉과 같은 새로운 양식의 그림을 보
며 큰 충격을 받는다. 연달아 1907년 폴 세잔의 회고전에서 만난, 원
근법을 파괴한 채 여러 시점으로 그려진 그림을 본 피카소는 자신의
미술 세계 또한 180도 변화시키겠다는 의지를 불태운다.

※ 현대미술의 탄생

피카소는 새로운 영감을 얻기 위해 트로카데로 민족학 박물관
(현재 인류 박물관)에서 오랜 시간을 보낸 후, 늘 동료들에게 열어두었
던 작업실의 문을 닫고는 두문불출한다. 무엇을 그리는지 함구하던
그가 몇 개월 만에 동료들에게 선보인 작품은 충격적이었다.

인간의 바람을 담은 주술적이고 원초적인 아프리카 예술에서
미술의 출발을 찾은 피카소는 지금까지 아름답다고 생각했던 것, 즉
미의 고정관념을 벗어던진다. 더불어 그리려는 대상을 보이는 대로
그리는 것이 아닌, 화가가 주관적으로 바라보고 입체적인 시점으로
그리는 세잔의 방식을 계승, 발전시킨다. 현대미술의 시발점으로 평
가받는 문제작 〈아비뇽의 여인들〉이 탄생한 것이다.

하지만 가장 가까운 동료들조차 피카소의 그림을 보고 당황스

파블로 피카소, 〈아비뇽의 여인들〉,
캔버스에 유화, 243.9×233.7㎝, 1907년, 뉴욕 현대 미술관

러운 표정을 감추지 못했다. 분홍색으로 칠해진 벌거벗은 여인들이 부서진 거울에 비친 모습처럼 그려져 있었고, 공간감이라고는 찾아볼 수 없이 지나치게 단순화된 작품에 모두가 할 말을 잃는다.

〈아비뇽의 여인들〉은 환영받지 못한 작품이었다. 그래도 피카소는 포기하지 않았다. 자신과 비슷한 생각을 가진 동료 화가 조르주 브라크와 대상을 여러 시점으로 바라보며 해체하고 다시 캔버스에 옮기는 작업을 이어간다.

이후 1908년 살롱 도튼(Salon d'Automne)에서 피카소의 화풍과 비슷한 브라크의 작품 〈에스타크의 집〉을 본 앙리 마티스가 "조그마한 큐브(Petits Cubes)들을 모아둔 것 같다"라는 평을 했고, 비평가 루이 복셀이 마티스의 평을 차용해 "이상한 큐브들"이라는 표현을 사용하며 '입체파(Cubisme)'라는 명칭이 사람들의 입에 오르내리기 시작한다.

피카소는 곧 입체파의 선구자로 이름이 알려지기 시작했고, 서른이 되기 전 현대 미술의 아이콘으로 떠오르며 돈과 명예를 모두 손에 거머쥔다. 물론 〈아비뇽의 여인들〉은 부정적인 반응을 극복하고 그의 화실에서 세상으로 나오기까지, 거의 10년이 시간이 더 필요했다.

피카소의 인생에서 함께했다고 공식적으로 알려진 여인만 일곱 명이다. 그는 결혼한 상태에서 다른 여인과 동거를 이어가는 등 자유로운 연애를 하며 세간의 구설에 자주 올랐다. 사생활에 대한 평가는 각자의 몫이지만, 청색 시대에서 페르낭드 올리비에를 만나 장미 시대로 넘어갔듯 피카소는 새로운 여인을 만날 때마다 예술 세계가 새로워지고 발전해 나갔다.

올리비에 이후 입체주의의 전성기를 이끌며 에바 구엘을 만났고, 그녀의 사망 이후 러시아 발레단 공연 무대 장식을 맡던 중 발레리나 올가 호흘로바를 만나 1918년 첫 결혼을 한다. 이 시기에는 로마 여행 중 만난 르네상스 미술과 고대 유적에 감동해 고전 미술로 돌아가 복고적인 작품을 선보인다. 곧 아들이 태어났고 부부는 행복한 생활을 이어갈 것 같았지만, 올가의 집착에 지친 피카소는 점점 그녀를 멀리하기 시작했고 새로운 연인 마리테레즈 발테르를 만난다.

피카소는 마리테레즈와 함께하던 시기, 그녀를 모델로 한 〈꿈〉과 같은 관능적이고 환상적인 초현실주의 그림을 그린다. 하지만 마리테레즈가 아이를 갖게 되자 또다시 새로운 여인 도라 마르를 만난다.

파블로 피카소, 〈꿈〉,
캔버스에 유화, 130×97㎝, 1932년, 개인 소장

촉망받던 사진작가 도라 마르는 영화 프로모션의 스틸 컷(드라마나 영화, 광고 필름 가운데 한 컷만 골라내어 현상한 사진)을 촬영하다 피카소를 처음 만난다. 그녀는 이미 부인과 애인이 있는 그에게 다가섰고, 피카소는 이내 그녀에게 마음을 빼앗긴다.

도라는 다른 여인과 달랐다. 자신 또한 예술가였기에 피카소와 서로의 예술에 대한 영향을 주고받았다. 그녀는 상업사진, 초현실주의적 사진뿐 아니라 다큐멘터리 사진을 통해 불편한 사회적 이슈에도 적극적으로 의견을 표하던 신여성이었다.

이런 도라를 만나며 피카소 또한 자신의 나라 스페인의 내전에 더욱 관심을 두게 된다. 그는 내전 당시 독일군의 폭격에 무참히 희생당한 게르니카 지역 민간인 학살 사건의 참상을 그렸고, 도라는 그의 작업을 사진으로 남긴다. 작품은 초현실주의와 입체주의를 혼합한, 가로 길이가 7m가 넘는 대형화로 지금까지도 반전을 상징하는 대표작으로 손꼽힌다.

〈우는 여인〉 또한 전쟁이라는 잔혹하고 끔찍한 현실에 고통받는 감정을, 왜곡된 여인의 얼굴이라는 형태를 통해 더욱 극적으로 전달하는 작품이라는 해설이 보편적이다. 피카소는 〈게르니카〉를 그린 이후 6개월 동안 다양한 버전으로 총 36점의 〈우는 여인〉을 그리지만, 이 모든 작품이 전쟁의 아픔을 표현한 것인지는 확신할 수 없다.

정리되지 못한 사생활을 유지하고 있는 남자와 그를 곁에 둔 여

인의 마음은 편치 못했을 것이다. 어느 날 마리테레즈가 피카소의 작업실에 찾아와 함께 작업하던 도라의 머리채를 잡는다. 두 여인은 피카소에게 둘 중 한 명을 선택하라 말하지만, 그는 아무 말 없이 자신의 작업에만 몰두한다. 지친 도라는 피카소에게 한 미술가로서는 훌륭할지 모르지만, 도덕적으로는 가치 없는 인간이라는 말을 쏟아낸다.

시간이 흘러 피카소는 도라의 웃는 초상화를 그릴 수 없었다고 털어놓는다. 자신에게 도라는 늘 우는 여인이었고 오랫동안 그녀를 고통스러운 모습으로 그렸지만, 가학적인 사디즘 때문이거나 즐거워서 그린 것은 아니었고 그저 자신에게 보여진 모습을 그렸을 뿐이라고 전한다. 그러나 도라는 피카소와의 관계가 끝난 후, 피카소가 그린 자신의 모든 초상은 거짓이며 피카소가 만들어낸 모습일 뿐, 단 한 점도 진짜 자신의 모습이 아니라고 부인한다.

둘은 8년의 세월을 함께했다. 그리고 도라는 피카소와 헤어진 후 자신만의 그림을 그렸지만 깊은 우울증에 시달렸고, 자신의 이야기를 죽을 때까지 세상에 꺼내지 않는다.

※ "나는 화가가 되었고, 피카소가 되었다"

피카소는 도라와의 이별 후에도 새로운 여인을 만났고, 아흔한 살까지 장수하며 그림, 일러스트, 판화, 조소, 도자기 등 약 15만 점

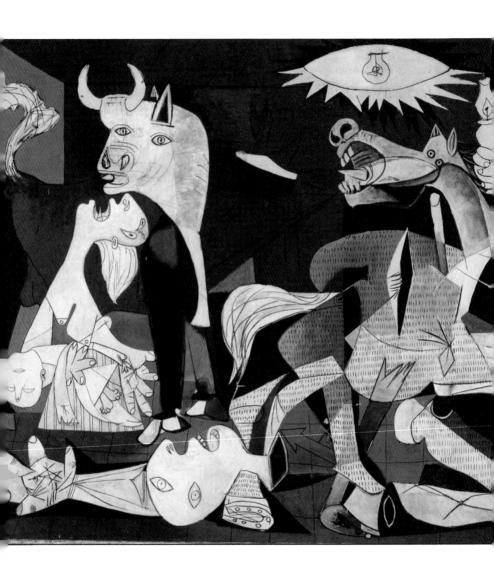

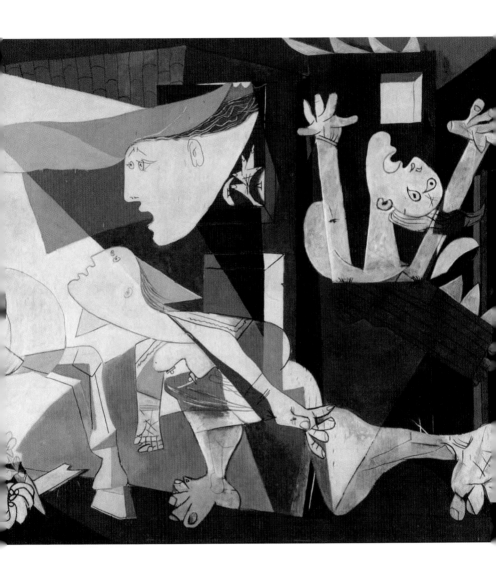

파블로 피카소, 〈게르니카〉,

캔버스에 유화, 349.3×776.6㎝, 1937년, 국립 소피아 왕비 예술센터

의 예술 작품을 남기면서 현대미술계에 큰 족적을 남겼다. 죽을 때까지 프랑스 공산당원으로 살았고, 이후에는 한국 전쟁에서 미군의 양민 학살을 고발하는 그림도 그렸다. 하지만 도라와 헤어진 후 더 이상 우는 여인은 등장하지 않았다.

피카소에게 여인이란 어떤 존재였을까? 그가 만난 여인이 몇 명인지는 정확하게 알 수 없지만 굵직한 이야기를 남긴 이만 일곱이다. 그중 두 명은 피카소가 세상을 떠난 뒤, 곧 그를 따라갔다.

그가 만난 여인 중 울지 않은 여인은 없었을 것이다. 그나마 도라 마르를 그린 〈우는 여인〉이 그가 만난 여인들에 대한 인간적인 감정이 가장 많이 남겨진 작품이 아닐까 싶다.

피카소의 삶은 지나치게 논쟁적이지만, 그의 예술적 성과에 대해서는 누구도 부정할 수 없다. "서툰 예술가는 베끼고, 위대한 예술가는 훔친다"라는 그의 선언은 오랜 시간 보이는 것을 재현하기 위해 발전했던 예술의 종식을 알렸다. 피카소 이후 예술가들은 자기 생각과 철학을 더욱 자유롭게 표현하는 작품을 선보이며, 현대미술의 세계로 나아가기 시작한다.

피카소의 어머니는 그의 어린 시절 "네가 군인이 된다면 장군이 될 것이고, 신부가 된다면 교황이 될 수 있을 것"이라고 전했다고 한다. 피카소는 어머니의 이야기를 사람들에게 전하며 덧붙여 "자신은 화가가 되었고, 피카소가 되었다"라고 말했다.

반전과 평화를 그리다

1937년 4월 스페인 내전 중 독재자 측인 프랑코군을 지원하던 독일군은 프랑코군의 후퇴를 돕기 위해 작은 마을 게르니카를 무차별 폭격한다. 이로 인해 많은 무고한 시민이 목숨을 잃는 참사가 발생하며 유럽 사회가 발칵 뒤집혔다.

피카소는 같은 해 1월, 스페인 공화당 정부로부터 파리 만국박람회 스페인관을 장식할 벽화를 의뢰받아 밑그림을 그리다가, 고국의 비극적 소식을 들은 후 작품 주제를 게르니카의 참사로 변경한다.

피카소는 〈게르니카〉에서 독일군의 폭격으로 모든 것이 부서져 버린 현실과 숱한 생명이 괴로워하는 전쟁의 참혹함을 드러낸다. 동시에 황소와 말의 힘찬 모습을 통해 독재에 저항하는 용기와 저항도 표현한다.

피카소는 상반된 주제의 강렬함을 더하기 위해 채색 대신 흑백의 대비를 이용했다. 작품은 만국박람회에서 전시 후 뉴욕 현대 미술관에 임대되었다가 피카소의 유지에 따라 1981년, 고향 스페인으로 돌아갔다.

소름 끼치도록
진짜 같은 그림

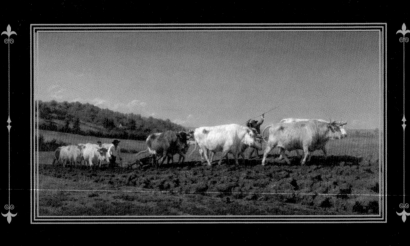

로자 보뇌르, 〈니베르네의 쟁기질〉,
캔버스에 유화, 133×260㎝, 1849년, 오르세 미술관

로자 보뇌르,
〈니베르네의 쟁기질〉

농부들은 겨울을 대비해 초가을에 개간을 시작한다. 밭을 가는 첫 번째 쟁기질을 프랑스어로는 '솜브라주(Sombrage)'라 한다.

날이 화창한 날, 프랑스 부르고뉴에 위치한 작은 마을 니베르네의 농부들은 소를 이끌며 솜브라주에 한창이다. 덩치가 크고 육중한 소들이지만 굳은 땅을 헤집고 가는 쟁기질이 힘에 부치는지 침을 흘리며 걸음을 떼고 있다. 앞에 선 농부는 긴 작대기로 소들이 멈추지 않도록 다그치고, 뒤따라오는 농부는 쟁기에 힘을 주고 있다. 소들이 지난 자리는 짙은 흙색이 드러나며, 초원과 나무의 초록색과 강한 대비를 이룬다. 그림은 대각선 구도를 통해 강한 힘과 박진감을 강조하지만, 푸른 하늘과 소들의 행렬, 숲과 땅의 모습은 조화롭게 느껴진다.

로자 보뇌르는 더 나은 그림을 그리기 위해 니베르네에서 직접

밭농사를 지으며 땅을 관찰했고, 농부와 동물들의 모습을 연구한다. 재미있는 점은 당시 시대의 기준이라면 당연히 주인공이 되어야 할 농부의 모습을 흐릿하게 그렸고, 오히려 소의 모습은 미세한 점까지 자세하게 그려 소가 주인공이 되도록 한 것이다.

1849년 파리 살롱전에 소개된 작품 〈니베르네의 쟁기질〉은 가로 길이 2m가 넘는 대형화로, 쟁기질하며 나아가는 소들에 대한 정확한 묘사와 강한 역동성이 마치 실제 밭을 캔버스로 옮겨온 듯 정교하고 현실적이어서 관람자들의 큰 주목을 받는다. 화가 폴 세잔도 작품 앞에 서서는 소름 끼치도록 진짜와 같은 그림이라며 감탄을 내뱉었다는 일화가 전해진다.

마치 한 장의 대형 사진 같은 이 작품은 프랑스 정부가 화가에게 직접 의뢰한 작품으로, 1849년 살롱전에서 크게 성공하며 화가에게 최고의 동물 화가라는 포상을 안겨주었고 프랑스뿐만 아니라 바다 건너 영국과 미국에도 이름을 알리게 된다.

그런데 살롱전에서 그림을 처음 접한 이들 중 일부는 화가의 이름을 보고 더욱 놀란다. 화가가 여자였기 때문이다. 여성 화가가 살롱전에 그림을 출품한 것도 흔한 일은 아닌데, 이렇게 크고 정교한 사실적인 그림을 그렸다는 것을 믿을 수 없었다.

2019년 유엔개발계획에서 전 세계 138개국을 대상으로 조사해 발표한 '성불평등지수'에서 프랑스는 8위를 기록했다. 순위가 낮을수록 불평등지수도 낮은데, 프랑스는 다른 나라보다 양성평등 사회의 모습을 비교적 갖추고 있다는 뜻이다.

하지만 프랑스 여성이 남성과 동일한 권리를 갖게 된 것은 과일이 무르익어 스스로 떨어지듯 자연스럽게 주어진 것은 아니다. 이웃나라 영국은 1928년에 성인 여성의 참정권을 부여했지만, 프랑스는 1944년이 돼서야 여성 참정권이 보장됐고, 1965년 7월 이전까지 기혼 여성은 남편의 동의 없이 은행 계좌와 직업을 가질 수도 없었다. 차별적이고 보수적인 사회는 1968년에 일어난 '68혁명'으로 변화를 맞이했고, 여성은 스스로 힘과 노력으로 자신들의 권리를 쟁취하기 시작했다. 우리나라가 해방 이후 1948년에 열린 첫 선거부터 여성 참정권이 보장된 것에 비교해도, 프랑스 여성의 인권이 존중받은 것은 근래의 일이란 것을 알 수 있다.

로자 보뇌르는 19세기 여성 화가였다. 그가 여성 화가임을 굳이 강조할 이유는 없지만, 로자가 활동하던 시기에 주변인들이 그녀를 얼마나 특이하고 곱지 않은 시선으로 바라봤을지 예상할 수 있다.

마리 로잘리 보뇌르는 아버지가 화가, 어머니는 피아노 교사였다. 마리와 동생들 모두 부모의 예술적 재능을 물려받았다. 부모는 최초 사회주의 이론 중 하나였던 생시몽주의자였기 때문에 남녀 차별 없이 아이들 교육에 적극적이었다. 그녀가 동물을 전문적으로 그리게 된 것도 어릴 적 부모로부터 배운 교육 방식에 영향을 받은 것이었다.

마리는 반항심이 강한 성격으로 학교생활에 잘 적응하지 못했고, 알파벳을 배우는 데 어려움을 겪었다. 이에 부모는 아이에게 알파벳에 해당하는 동물을 선택해 읽고 쓰는 법을 가르치며 자연스럽게 동물에 대한 좋은 기억을 갖게 해준다. 사랑하는 어머니가 일찍 세상을 떠나자, 마리는 어머니가 자신을 부르던 애칭인 '로자'를 이름으로 사용하기 시작한다.

로자도 처음에는 여성들이 많이 받던 재봉사 교육을 받지만, 본인과 맞지 않다는 것을 깨닫고 아버지의 화실에서 본격적으로 그림을 배우려 한다. 그녀는 어릴 적부터 관심이 많았던 동물을 그리기 위해 살아 있는 동물을 직접 작업실에 데려오기도 하고, 파리 외곽의 불로뉴 숲에 나가 동물을 관찰하고 스케치하며 지낸다. 루브르 박물관에서는 거장들의 작품들을 모사하고, 국립 수의 학교에서 동물 해부학 수업에도 참여하며 실력을 키워나간다.

로자의 실력은 눈에 띄게 성장하여 1841년, 18세의 어린 나이에

로자 보뇌르, 〈두 토끼〉,
캔버스에 유화, 54×65㎝, 1840년, 보르도 미술관

토끼를 그린 그림으로 파리 살롱전에 데뷔한다. 이후 로자는 꾸준히 동물화를 살롱전에 출품하며 경력을 쌓아간다.

하지만 그녀가 그림을 편하게 그렸을 리 만무하다. 동물을 그리기 위해서는 야외 활동이 필수였는데 홀로 다니며 사회생활하던 여인이 흔치 않던 시절, 화구를 짊어지고 산과 들로 다니던 로자를 본 남자들은 세상이 말세라며 조롱과 뒷담화를 늘어놓기 일쑤였다.

그러나 로자는 세상의 시선에 흔들리지 않는다. 치렁치렁한 치마가 불편했던 그녀는 바지를 입고 산과 들로 나선다. 당시에는 여자가 바지를 입고 공공장소를 다닐 수 없어 경찰의 허가가 필요하던 시절이었다. 경찰의 난색에도 그녀는 결국 허가를 얻어냈고 담배를 피우며 머리도 짧게 잘랐다. 그리고 같은 여성과 연애하며 본인의 정체성을 숨기지 않는다.

그녀는 프랑스 대혁명 시기에 여성의 권익에 앞장서던 '올랭프 드 구주' 같은 운동가는 아니었다. 바지를 왜 입느냐는 질문에는 입으면 안 되는 이유가 무엇인지를 다시 묻기보다, 작업하기 편한 복장이라며 분란을 피해 가는 답으로 평화를 유지했다. 그리고 실제 생활에서는 드레스를 입고 다녔다.

19세기는 여성 화가들이 보통 정물, 가족의 평화로움을 그림의 주제로 선택했고, 취미로 그림을 그리는 것이 보편적인 시기였다. 이런 시대에 로자 보뇌르의 삶은 이후 예술가들에게까지 크게 귀감이 되는 사건이었다.

로자는 1848년 살롱전에서 〈소들과 황소들〉로 금상을 받으며 가장 높은 자리에 선다. 그리고 정부로부터 그녀의 대표작이 된 〈니베르네의 쟁기질〉을 주문받으며 프랑스의 대표 화가 중 한 명이 된다.

그리고 또 다른 그녀의 대표작 〈말 시장〉을 1855년 완성한다. 현재 메트로폴리탄 미술관의 한 벽면을 장식하고 있는, 가로 2m, 세로 5m가 넘는 대형화로 1855년 살롱전에 공개된 작품이다.

넘치는 에너지로 많은 관람객을 압도하는 이 작품에서, 검은 종마 한 마리가 앞다리를 쳐올리고 있고 이를 진정시키기 위해 인부들이 안간힘을 다한다. 남성의 복장을 하고 말 시장을 드나들며 숱하게 스케치했을 로자는 그림 정 가운데에 말을 타고서, 인부들과 같은 푸른 셔츠를 입고 우리를 바라본다.

이 작품은 유명 딜러에게 판매되어 런던에서 전시되며 그녀에게 국제적인 명성을 안겨주었고, 영국의 빅토리아 여왕이 자신의 원저성에 그녀의 작품이 전시되기를 바랄 정도로 영국과 미국에까지 이름을 알린다.

경제적 성공을 이룬 로자는 퐁텐블로 숲 근처에 농장과 저택을 구입해 사랑하는 여인과 야생동물을 기르며 작업을 이어간다. 그리고 1865년, 프랑스 역사상 여성 예술가로는 최초로 정부로부터 레지옹 도뇌르 훈장을 받는다.

더 이상 이룰 것이 없어 보이던 그녀는 말년에 40여 년을 함께

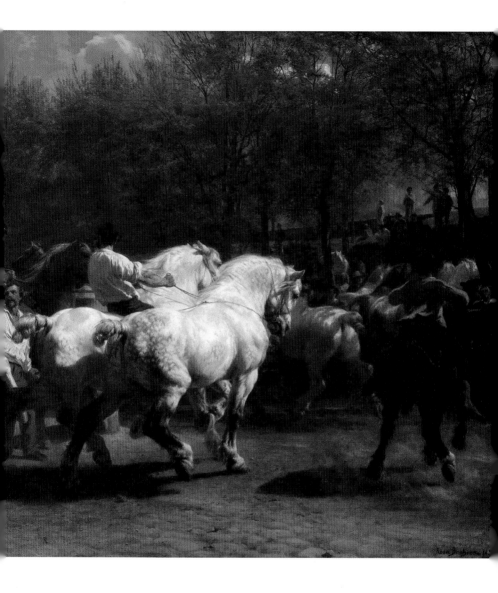

로자 보뇌르, 〈말 시장〉,
캔버스에 유화, 244.5×506.7㎝, 1852~1855년, 메트로폴리탄 미술관

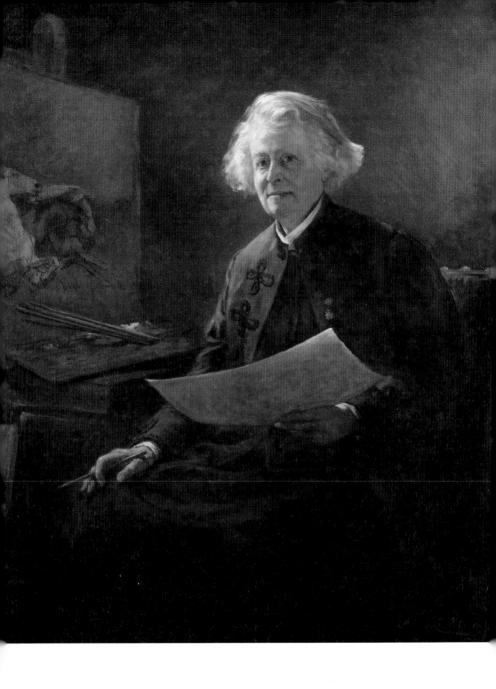

안나 클럼크, 〈로자 보뇌르〉,

캔버스에 유화, 117.2×98.1㎝, 1898년, 메트로폴리탄 미술관

한 인연 나탈리가 먼저 세상을 떠나며 깊은 상실감에 빠진다. 큰 슬픔과 우울함에 말을 잃을 정도였지만, 아이러니하게도 그녀의 작품은 미국 시카고 박람회에 전시되면서 인기가 높아져만 갔다.

시간이 조금 흐르고 그녀의 나이 팔순이 다가오던 시절, 어릴 적부터 로자를 존경하던 미국 출신 화가 안나 클럼크가 로자에게 그녀의 초상화를 그리고 싶다고 제안한다. 그리고 둘은 같은 공간에서 작업했고, 클럼크는 로자의 초상화를 그리며 전기를 쓴다.

1899년 로자가 세상을 떠나자, 클럼크는 그녀의 전기를 출판했고 여성들의 미술 교육을 위한 보뇌르 예술 학교와 미술관을 설립한다. 로자는 전기를 통해 "자신은 미술과 결혼했고, 미술이 나의 남편이고 세계이자 꿈이며 숨 쉬는 공기"라고 말했다.

그녀는 평생 부정적인 시선에 둘러싸여 있었지만, 누구보다 현명하게 자신만의 세계를 만들어냈다. 여성이 직업을 가질 수도 없던 보수적인 사회에서 그녀는 자신이 성소수자임을 숨기지 않고, 평생 사회적 편견에 맞서며 정체성을 지켰다. 새로운 장르를 탄생시킨 예술가는 아니었지만, 그녀의 작품은 여러 미술관에서 많은 관람자에게 편견을 이겨낸 이야기로 따뜻한 환대를 받고 있다.

참고 자료

1. 도서

Anna Swinbourne 외, 《James Ensor》, The Museum of Modern Art NY, 2009

Nadeije Laneyrie-Dagen, 《Lire la Peinture Tome 1》, Larousse, 2002

Stephane Guegan, 《Les chefs-d'oeuvre de la peinture à Orsay》, Skira, 2011

Vincent Pomarède, 《Louvre toutes les peintures》, Skira, 2012

가브리엘레 크레팔디, 《낭만과 인상주의》, 마로니에북스, 2010

구로이 센지, 《에곤 실레, 벌거벗은 영혼》, 다빈치, 2003

김경란, 《프랑스 상징주의》, 연세대학교 대학출판문화원, 2005

김선지, 《싸우는 여성들의 미술사》, 은행나무, 2020

김영숙, 《바티칸 미술관에서 꼭 봐야 할 그림 100》, 휴머니스트, 2015

김진희, 《서양미술사의 그림 vs 그림》, 월컴퍼니, 2016

김현화, 《현대미술의 여정》, 한길사, 2019

노성두, 《성화의 미소》, 아트북스, 2004

노성두 외, 《노성두 이주헌의 명화읽기》, 한길아트, 2006

다니엘라 타라브라, 《내셔널 갤러리》, 마로니에북스, 2007

다카시나 슈지, 《예술과 패트런》, 눌와, 2003

데이비드 빈드먼, 《윌리엄 호가스》, 시공아트, 1998

데이비드 폰태너, 《상징의 모든 것》, 사람의무늬, 2011

로사 조르지, 《성인 이야기 명화를 만나다》, 예경, 2006

마리 로르 베르나다크·폴 뒤 부셰, 《피카소》, 시공사, 1999

마이크 곤잘레스, 《벽을 그린 남자: 디에고 리베라》, 책갈피, 2002

미셸 파스투로·도미니크 시모네, 《색의 인문학》, 미술문화, 2020

박정욱, 《무의식의 마음을 그린 서양미술》, 이가서, 2009

보라기네의 야코부스, 《황금전설》, 크리스천다이제스트, 2007

스테파노 추피, 《사랑과 욕망, 그림으로 읽기》, 예경, 2011

스테파노 추피, 《신약성서 명화를 만나다》, 예경, 2006

스테파노 추피, 《천년의 그림여행》, 예경, 2005

시모나 바르탈레나, 《오르세 미술관》, 마로니에북스, 2007

아베 긴야, 《중세유럽산책》, 한길사, 2005

알레산드라 프레골렌트, 《루브르 박물관》, 마로니에북스, 2007

알레산드로 베초시, 《레오나르도 다 빈치》, 시공사, 2012

앙드레 모루아, 《프랑스사》, 김영사, 2016

앨리슨 위어, 《헨리 8세와 여인들 1》, 루비박스, 2007

양정윤, 《내밀한 미술사》, 한울엠플러스, 2017

에드워드 루시스미스, 《20세기 시각 예술》, 예경, 2002

에른스트 H. 곰브리치, 《서양 미술사》, 예경, 1997

윌 곰퍼츠, 《발칙한 현대미술사》, 알에이치코리아, 2014

윤운중, 《윤운중의 유럽미술관 순례 1》, 모요사, 2013

장 셀리에·앙드레 셀리에, 《지도를 들고 떠나는 시간여행자의 유럽사》, 청어람미디어, 2015

장루이 가유맹, 《에곤 실레》, 시공사, 2010

제니스 톰린슨, 《스페인 회화》, 예경, 2002

조선미, 《화가와 자화상》, 예경, 1995

조용진, 《서양화 읽는 법》, 사계절, 1997

줄리 마네, 《인상주의, 빛나는 색채의 나날들》, 다빈치, 2002

진중권, 《진중권의 서양미술사》, 휴머니스트, 2008

진중권, 《춤추는 죽음 1》, 세종서적, 2008

진중권·조이한, 《조이한·진중권의 천천히 그림 읽기》, 웅진지식하우스, 1999

질 네레, 《페테르 파울 루벤스》, 마로니에북스, 2006

키아라 데 카포아, 《구약성서 명화를 만나다》, 예경, 2006

토머스 불핀치, 《그리스 로마 신화》, 혜원출판사, 2011

팀 말로·필 그랩스키·필립 랜스, 《Great Artists》, 예담, 2003

파스칼 보나푸, 《렘브란트》, 시공사, 1996

하요 뒤히팅, 《어떻게 이해할까? 인상주의》, 미술문화, 2007

후스토 곤잘레스, 《중세교회사》, 은성, 2012

2. 논문

김승호, 〈자화상과 죽음의 이미지: 아놀드 뵈클린(Arnold Böcklin)의 <바이올린을 켜는 해골이 있는 자화상>(1872)을 중심으로〉, 2020

김태중, 〈멕시코 벽화운동과 그 의미〉, 2001

박성은, 〈<아르놀피니 부부의 초상화> 연구〉, 2010

손성화, 〈에곤 실레(Egon Schiele)의 회화 연구: 자화상을 중심으로〉, 2002

신미라, 〈제임스 앙소르(James Ensor, 1860~1949)의 <1889년 그리스도의 브뤼셀 입성 The Entry of Christ into Brussels in 1889>(1888) 연구〉, 2019

어윈 파노프스키·정무정, 〈얀 반 아이크의 아르놀피니 초상화〉, 1990

이은기, 〈카라바지오의 자화상, 그 해석과 문제점〉, 1997

이지연, 〈윌리엄 호가스(William Hogarth)의 회화에 나타난 풍자적 표현 연구〉, 2013

이채령, 〈제임스 맥닐 휘슬러의 <피콕 룸> 연구〉, 2016

정태용, 〈펠릭스 누스바움 박물관의 건축 개념 구현 방식에 관한 연구〉, 2011

최미영, 〈오딜롱 르동의 회화연구〉, 1991

한지희, 〈휘슬러의 풍경화에 나타난 추상성 연구: 1870년대~1880년대를 중심으로〉, 1998

하나의 그림이 열어주는 미스터리의 문
더 기묘한 미술관

초판 1쇄 인쇄 2024년 8월 30일
초판 1쇄 발행 2024년 9월 11일

지은이 진병관
펴낸이 이경희

펴낸곳 빅피시
출판등록 2021년 4월 6일 제2021-000115호
주소 서울시 마포구 월드컵북로 402, KGIT 19층 1906호
이메일 bigfish@thebigfish.kr

ⓒ 진병관, 2024
ISBN 979-11-94033-17-2 03600